循著丹麥家具發展的軌跡
見證極致名作誕生的瞬間

百年工藝美學溯源
丹麥家具設計史

多田羅景太／著　王美娟／譯

Like a river flows!
History of
Danish furniture design

前 言

　　一聽到丹麥，各位最先想到的是什麼呢？是小時候聽過的安徒生童話？美人魚雕像？還是前幾年在日本開設主題樂園的樂高積木？相信大多數的人都依稀知道這是一個位在歐洲的小國家，但對這個國家卻沒什麼具體明確的印象。

　　除了上述的例子之外，還有幾樣跟丹麥有關的東西已融入日本人的日常生活當中。例如：口感酥脆又美味的丹麥麵包（Danish pastry）。「Danish pastry」這個詞的意思就是「丹麥的糕點」，在丹麥則稱為「Wienerbrød」，這是從維也納傳過來的麵包，很受當地人的喜愛。這種麵包在丹麥經過改良後流傳到世界各地，最後才成了一般人所熟悉的丹麥麵包。

　　智慧型手機等電子產品的無線通訊技術標準「Bluetooth（藍芽）」，也跟丹麥有點關係。這項技術其實是由鄰國瑞典的愛立信公司（Ericsson）研發，不過Bluetooth這個名稱，正是源自於10世紀奠定丹麥王國基石的國王——哈拉爾一世（Haraldr Gormsson）的綽號「藍牙王」。

　　本書介紹的丹麥家具，近年來也廣受日本人愛用。「北歐設計」一詞，可說是已深植在日本民眾心中了吧。其中丹麥的家具設計，更是比其他北歐國家還要受歡迎。為什麼丹麥家具這麼受歡迎呢？這要從幾百年前的歷史背景說起，除此之外還有各式各樣的因素，例如丹麥非常積極培育製作者與設計師。

　　本書循著設計師與製作者的活動軌跡，詳細解說丹麥家具的發展過程，除了1940年代～1960年代丹麥現代家具設計的黃金期外，也會介紹1910年代～1930年代卡爾‧克林特奠定基礎的萌芽期、1970年代～1990年代中期的衰退期、1990年代中期以後的再肯定

期，以及現在的流行趨勢。另外，設計師之間的師徒關係，以及家具職人、製造商與設計師之間的關係等也都有所著墨。以下是本書各章的重點。

CHAPTER 1
介紹與丹麥有關的基本知識，以及設計廣為融入丹麥的背景因素等，有助於瞭解家具設計歷史的內容。

CHAPTER 2
概略解說維京時期至現代，丹麥家具經過了什麼樣的變遷。

CHAPTER 3
介紹卡爾‧克林特、漢斯‧J‧韋格納、芬‧尤爾等，多位活躍於黃金期的設計師生平與實績。

CHAPTER 4
介紹支援家具設計師與建築師創作活動的主要家具職人與製造商。

CHAPTER 5
解說丹麥家具設計如何從衰退期走向再肯定期，並且介紹卡斯帕‧薩爾托等現今活躍的設計師們的創作活動與想法。

　　衷心期盼本書能幫助各位，對丹麥家具設計有更進一步的瞭解。請跟著我一起看到最後吧！

多田羅景太

CONTENTS

CHAPTER 1
丹麥是
設計王國？

具備「協作意識」，
設計出讓民眾生活得更加舒適的社會 11

CHAPTER 2
丹麥現代家具設計的
發展過程

從維京時代開始，經歷萌芽期、黃金期、
衰退期後，1990年代中期又進入再肯定期 21

CHAPTER 3
在黃金期大放異彩的
設計師與建築師

克林特、莫根森、韋格納、
雅各布森、芬・尤爾等人
創造出眾多的名品 53

丹麥現代家具設計之父
卡爾・克林特 58

有學者風範的設計師
奧萊・萬夏 70

改變庶民生活的理想主義者
博格・莫根森 76

爐火純青的精湛技藝
漢斯・J・韋格納 88

多才多藝的完美主義者
阿納・雅各布森 104

獨到的審美眼光
芬・尤爾 120

無與倫比的感受性
保羅・凱爾霍姆 134

CHAPTER 5
現在的
丹麥家具設計

年輕設計師的活躍
與新品牌的登場217

COLUMN

※本書中的人名與地名、製造商名稱與作品名稱等，主要採用
常見的中文譯名，如果沒有固定或正式譯名，會參考日文版原
書的日語譯名與丹麥語發音來翻譯，或視情況使用直譯、原始
名稱（英文或丹麥文）。

◉丹麥地圖

*以下為本書提及的主要地名（不包括哥本哈根市內與近郊）

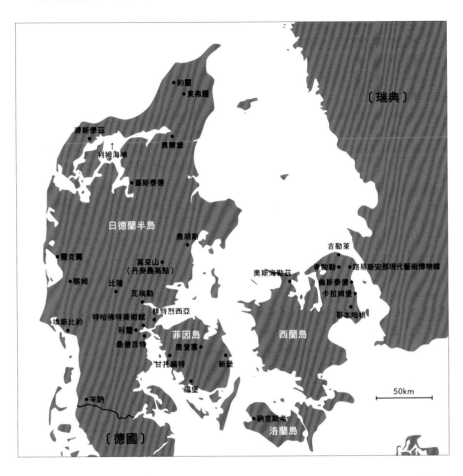

〔瑞典〕

約靈
東弗羅

齊斯泰茲
利姆海峽
奧爾堡

蓋斯泰德

日德蘭半島

奧胡斯

吉勒萊

靈克賓

莫來山
（丹麥最高點）

奧斯海勒茲

希勒勒
路易斯安那現代藝術博物館

察姆
比隆

倫斯泰德

瓦埃勒

卡拉姆堡

埃斯比約

特哈佛特美術館
科靈

腓特烈西亞

哥本哈根

桑德百特

菲因島

西蘭島

奧登塞

甘托福特
新堡

福堡

岑訥

50km

納克斯考
洛蘭島

〔德國〕

◉ 書中人名 中文與丹麥文對照表

[關於人物的譯名]
本書刊登的人名，採用的是較為普遍常用的中文譯名。由於有些常用譯名與丹麥語發音不同，以下提供接近丹麥語發音的主要人物譯名對照表給各位讀者參考（不過，有些發音很難轉譯成中文，譯名仍可能會跟丹麥語發音有所出入，還請各位見諒）。

人名	本書使用的譯名	接近丹麥語發音的譯名
A. J. Iversen	A．J．艾佛森	A．J．伊瓦森
Arne Jacobsen	阿納・雅各布森	阿涅・雅各布森
Arne Vodder	阿納・沃達	阿涅・沃札
Børge Mogensen	博格・莫根森	保厄・莫恩森
Carl Hansen	卡爾・漢森	卡爾・漢森
Cecilie Manz	塞西莉・曼茲	塞西莉耶・曼茲
Ejner Larsen	艾納・拉森	艾納・拉森
Erik Krogh	艾力克・寇	艾力克・寇
Finn Juhl	芬・尤爾	芬・尤爾
Flemming Lassen	弗雷明・拉森	弗雷明・拉森
Fritz Hansen	弗利茲・漢森	弗利茲・漢森
Grete Jalk	葛麗特・雅克	葛蕾特・雅克
Gudmundur Ludvik	古蒙德・路德維克	古爾蒙卓・路維克
Hans J. Wegner	漢斯・J・韋格納	漢斯・J・維納
Hans Sandgren Jakobsen	漢斯・桑格倫・雅各布森	漢斯・桑格倫・雅各布森
Hee Welling	希伊・威林	希伊・威林
Henrik Sørensen	亨利克・索倫森	亨利克・索昂森
Ib Kofod-Larsen	伊普・柯佛德-拉森	伊普・柯佛德-拉森
Jacob Kjær	雅各布・克亞	雅各布・克亞
Johannes Hansen	約翰尼斯・漢森	約翰尼斯・漢森
Johnny Sørensen	約尼・索倫森	強尼・索昂森
Jørgen Ditzel	約爾根・狄翠爾	尤昂・狄翠爾
Jørgen Gammelgaard	約爾根・加梅爾戈	尤昂・加梅爾戈
Kaare Klint	卡爾・克林特	寇・克林特
Kai Kristiansen	凱・克里斯坦森	凱・克里斯察森
Kasper Salto	卡斯帕・薩爾托	卡斯帕・薩爾托
Kay Bojesen	凱・博伊森	凱・博伊遜
Louise Campbell	露薏絲・坎貝爾	露薏樹・坎貝爾
Mogens Koch	莫恩斯・柯赫	莫恩斯・柯克
Nanna Ditzel	南娜・狄翠爾	娜娜・狄翠爾
Niels Otto Møller	尼爾斯・奧托・莫勒	尼爾斯・奧托・穆拉
Niels Vodder	尼爾斯・沃達	尼爾斯・沃札
Ole Wanscher	奧萊・萬夏	歐雷・萬夏
Orla Mølgaard-Nielsen	奧爾拉・莫爾高-尼爾森	奧拉・穆爾高-尼爾森
Peter Hvidt	彼得・維特	彼得・維
Poul Kjærholm	保羅・凱爾霍姆	波爾・凱爾霍姆
Poul Volther	保羅・沃爾德	波爾・沃爾達
Rud Thygesen	路德・裘根森	高爾・裘耶森
Rudolph Rasmussen	魯道夫・拉斯姆森	高道夫・拉斯姆森
Søren Holst	索倫・霍爾斯特	索昂・霍爾斯特
Thomas Bentzen	湯瑪士・班森	湯瑪士・班森
Thomas Sigsgaard	湯瑪士・西格斯科	湯瑪士・西斯戈
Verner Panton	維諾・潘頓	維亞納・潘頓

＊本表是在丹麥籍母語人士的協助下，由多田羅製作而成。

1

丹麥是
設計王國？

—

具備「協作意識」，
設計出讓民眾生活得更加舒適的社會

—

本章要介紹
在瞭解家具設計史之前，
不可不知的丹麥基本知識，
以及設計廣為融入丹麥的背景因素。

Like a river flows!
History of
Danish furniture design
CHAPTER 1

藉由設計家具，努力創造
更美好社會的設計師

　　長久以來，「設計（Design）」一詞在日本都是用來指形狀與顏色等，物品的外觀要素之特徵。其實日本是在戰後才將「設計」這個詞，當作戰前所用的「図案（ずあん）」、「意匠（いしょう）」等詞彙的同義詞廣泛使用，這應該也是造成前述狀況的因素之一。

　　「設計」這個概念，原本包括了為打造美好生活與社會所進行的各種大小活動。而丹麥可以說是一個，將原始定義的「設計」廣為融入各方面的社會。在瞭解丹麥家具設計史之前，一定要先掌握這個重點。原因在於，那些具代表性的丹麥家具設計師，他們的目標並不只是設計出優良的家具，而是藉由設計優良的家具，努力創造更美好的生活。

　　丹麥的家具設計史上出現不少富有特色的設計師與建築師，想必就是因為他們的心中都有著這種共識與觀念，才能創造出長年受到生活者喜愛的家具。近幾年日本媒體經常介紹的「Hygge[*1]」，即丹麥特有的舒適生活，想必就是因為有這些設計師的努力才能夠實現。

冬季待在室內的時間很長，
促使丹麥人熱中於打造舒適的居住空間？

　　丹麥是一個環海的小國，由鄰接德國的日德蘭半島、童話作家安徒生的故鄉奧登塞所在的菲因島、首都哥本哈根所在的西蘭島，以及周邊400多座島嶼組

成。從前丹麥是統治現在的瑞典、挪威、德國部分地區的歐洲大國（卡爾馬聯盟[*2]），如今國土面積只跟日本的九州差不多大[*3]。現在丹麥仍名列斯堪地那維亞國家之中，可以說是因為他們的版圖曾達斯堪地那維亞半島的緣故。

這個跟九州差不多大的國家約有580萬名居民，正好相當於福岡縣與佐賀縣的總人口。像這樣跟日本比較後，各位應該能夠想像丹麥是一個多小的國家。首都哥本哈根的人口大約60萬人（若包含周邊地區的話約160萬人），從哥本哈根中央車站搭30分鐘的電車，便能看到一片恬靜的牧場土地。

由於丹麥的位置比日本還要靠北邊，夏季好天氣時氣候非常舒爽，白晝時間也很長[*4]，但是到了冬季就會陷入漫長的黑夜。不過，拜北大西洋暖流之賜，丹麥並不怎麼寒冷，冬季氣溫降到冰點以下的期間也不長。印象中丹麥鮮少下雪，冬季也大多是雨天或陰天。另外，丹麥沒有高山[*5]，除了人造滑雪場以外並沒有適合滑雪的環境，因此冬季盛行溜冰，以及手球與羽球等可在室內進行的運動。

這樣的氣候，也對丹麥的文化造成很大的影響。夏季放學或下班回家後，與家人一起外出野餐也是很稀鬆平常的事。或許就是因為冬季待在室內的時間很長，才促使丹麥人熱中於打造舒適的居住空間。丹麥會設計出許多兼具實用功能與美觀的家具，也許是出於這個緣故。

*2
卡爾馬聯盟
Kalmar Union。1397年，丹麥、挪威、瑞典三國，在瑞典的卡爾馬市締結的聯盟（共主聯邦）。原則上三國是對等的，不過丹麥是實質上的盟主。1523年因瑞典脫離而解體。

*3
丹麥的國土面積：43,094平方公里
九州的面積（不包括沖繩縣）：42,231平方公里。

*4
丹麥與日本的時差為7個小時，至於實施夏令時間的3月下旬至10月下旬，時差則為8個小時。

*5
丹麥的最高點為莫來山，標高171公尺。

為了增加森林面積，
有計畫地積極植樹造林

目前丹麥的國土有14％左右被森林覆蓋，面積大約60萬公頃。森林大多分布在日德蘭半島、西蘭島北部與博恩霍姆島（Bornholm），不過哥本哈根等都市近郊也有小型的森林。自古以來丹麥的造船業與木工業就十分盛行，因此對丹麥人而言，森林是不可或缺的存在。

從前丹麥的國土被大片森林覆蓋。然而幾世紀以來，丹麥人為了擴大農地而開墾森林，為了建築、造船而毫無計畫地砍伐樹木，結果到了1800年代，國土的森林覆蓋率竟下跌至2～3％。

為了阻止狀況繼續惡化下去，丹麥於1805年制定了森林法。森林法除了管制樹木的砍伐，也有計畫地實施植樹造林。他們在日德蘭半島的荒地上，積極種植歐洲雲杉（挪威雲杉）之類的針葉樹[*6]。歐洲雲杉跟冷杉一樣都是經常作為聖誕樹使用的針葉樹，由於生長速度快，即使在嚴酷的環境下也不易枯死，所以很適合種植在荒地上。

多年的造林活動有了成果，目前國土的森林覆蓋率上升至14％。丹麥政府現在的目標，是在本世紀內將森林覆蓋率提升至20％（資訊來自丹麥環境糧食部・環境保護署）。

另一方面，從前丹麥也有野生的櫟樹、山毛櫸、榆樹、白蠟樹、楓樹等闊葉樹，但大部分的樹種都因為砍伐或疾病而減少，現階段存量充足的只剩下山毛櫸而已。由於這些闊葉樹都是製作家具不可或缺的木材，目前存量不足的木材都是仰賴進口。

*6
工兵軍官達爾加斯（Dalgas）率先發起造林活動。基督教思想家暨文學家內村鑑三，曾在「話說丹麥」演講（1911年）中介紹「靠著信仰與樹木拯救國家的故事」，達爾加斯因而在日本成為家喻戶曉的人物。後來演講內容整理成《話說丹麥王國》一書出版（暫譯，1913年由聖書研究社出版，目前則收錄在岩波文庫《留給後世的最大遺產》中，臺灣則由永望文化事業出版）。

「韋格納」的丹麥語發音其實是「維納」。
母音眾多，難以轉譯的語言

　　丹麥語是屬於北日耳曼語支古諾斯語（Old Norse）的語言，跟瑞典語以及挪威語系出同源。因此，這些國家的民眾多少能夠聽懂彼此的語言。不過，現在英語已成為國際上的共同語言，所以北歐各國的民眾一般是用英語互相溝通。

　　丹麥雖然是個小國，但跟日本一樣各地都存在著方言。尤其丹麥西部日德蘭半島所講的丹麥語，跟東部哥本哈根所在的西蘭島所講的丹麥語，兩者的語調以及各個方面都有所差異，從說話方式就能大致判斷對方的出身地。這有點類似日本的關西腔與關東腔之間的關係吧。

　　丹麥語不僅有Ææ、Øø、Ååå這些英語沒有的字母，而且還得區分使用眾多的母音，是出了名的外國人不易學習的語言，丹麥人似乎也這麼覺得。因此，要用只有5種母音的日語準確轉譯丹麥人的名字是非常困難的，日本常用的譯名多半與實際的發音不同。舉例來說，安徒生（Andersen）的丹麥語發音近似安納生，不過後者仍跟實際的發音有些出入就是了。再以設計師漢斯·J·韋格納（Hans J. Wegner）為例，丹麥語發音近似漢斯·J·維納。至於出現在本書裡的設計師與建築師的名字，基本上採用的是已廣為使用的譯名（參考P9）。

購買家具要加上25％的增值稅。
雖然稅率很高，社會福利制度卻也相當完善

　　眾所周知，丹麥是社會服務很充實的國家，像是醫療費用、生產費用、教育費用全都免費，高齡者與身障者服務也很完善。既然國家提供如此豐厚的社會服務，丹麥國民自然得支付很高的稅金。舉例來說，相當於日本消費稅的增值稅為25％，而且政府並未對食品之類的產品減輕稅率。國稅與地方稅合計的所得稅則依收入金額與居住地而不同，但以扣掉各扣除額後的實質稅率來看，所得較高者必須拿出大約一半的收入去繳稅。

　　丹麥就是這樣的高稅率國家，當中最驚人的是購買汽車時要支付的稅金。除了25％的增值稅外，還要再加上150％（2015年以前為180％）的汽車取得稅。雖然這可能跟該國並未生產汽車有關，但無論如何，稅率確實是非常高的。

　　日本近年推動的家庭醫師制度，在丹麥早已普及化。丹麥人身體不舒服時，要先給家庭醫師診察，若診察後判斷需要接受高階醫療或更精密的檢查，才能到提供高階醫療服務的大醫院看診。

　　反之，如果是沒有緊急性、可以靠自癒力恢復的感冒這類小病，一般都不會開藥，而是請你回家好好休息。我住在哥本哈根的時候，曾因為感冒拖了很久而去看家庭醫師，結果醫師沒開處方箋給我，只叮嚀我「在家裡好好休息，多吃點有營養的東西」。當時我還在心中抱怨，希望對方能像日本的醫師一樣看得更仔細一點。

　　這個家庭醫師制度，其實是一種避免稅金遭到浪

費的機制。因為只有需要高階醫療的患者，才能到大學醫院之類的大型醫療機構就診。給家庭醫師看診當然是免費的，在大型醫療機構接受高階醫療的費用也是全免。除此之外，如果是難以在丹麥國內治療的疾病，到國外醫院接受治療的交通費與入院費用也都是由國家負擔。丹麥用這種經過分級的醫療保障制度，創造出既不浪費稅金，民眾也可安心生活的社會。

在全球幸福度排行榜上總是名列前茅

至於教育費用，小學到大學的公立學校全都免學費。丹麥的義務教育共10年（0年級到9年級），一般人都是就讀國小直升國中的國民學校。約有20％的人就讀私立學校，不過即使就讀私立學校，家長也只需負擔15％的學費而已，剩下的則用稅金補貼。

滿18歲後，可向國家申請無須償還的「SU（Statens Uddannelsesstøtte）」學生援助金，最多可請領6年。如果SU不夠用，學生會靠打工之類的收入來補足，但他們不需要忙著打工忙到影響學業，也不必靠父母資助。換句話說，18歲以上的學生，生活是靠國家的稅金支援。丹麥可以說是由整個國家來栽培肩負國家未來發展責任的年輕人。

如同上述，丹麥是由全體國民出錢，實現男女老幼都能安心生活的社會。證據之一，就是在聯合國自2012年起每年公布的全球幸福度排行榜上，丹麥總是排在前3名[7]。由此可以窺見，丹麥人雖然繳納高額的稅金，卻也享受著完善的社會服務。

*7
在2019年版「世界幸福報告」（由聯合國旗下非官方組織「永續發展策略聯盟（SDSN）」發行）中，第1名為芬蘭，第2名為丹麥，第3名為挪威。日本則是第58名。

建立在「協作意識」上的丹麥社會

本章的開頭提到，「設計」一詞本來的意思，是指為了創造美好生活與社會所進行的各種大小活動。而丹麥就是一個巧妙利用「設計」過的社會福利制度提供各種支援，讓全體國民能夠安心度過豐富人生的國家。

此外別忘了，丹麥之所以能實現如此完善的社會福利制度，其根本原因在於丹麥人特有的「協作意識」。從前丹麥在1397年締結卡爾馬聯盟後，統治了斯堪地那維亞半島的大部分地區。但是，瑞典在1523年宣布獨立，之後又在19世紀初，因拿破崙戰爭引發的混亂而失去挪威。變成歐洲小國的丹麥可以說是絞盡腦汁，有效率地將有限的國土、資源與人才做最大的運用，設計出能讓國民生活得舒適便利的社會。而形成這種社會的關鍵，就是「協作意識」。

從前丹麥的農家主要生產麥類，由於19世紀末農作物價格暴跌，迫使他們轉型成酪農業或肉品加工業，這時發揮作用的就是合作社之概念。要設立新的擠乳場或肉品加工場得花上龐大的費用，當時聚落內的各戶農家一起出錢建設，大家再共用這些設施，最後才能順利轉型成酪農業或肉品加工業。這可說是近年來經常聽到的共享經濟之先驅。

之後，合作社的概念不只適用於生產者，也擴及消費者，發展成以全國零售店為成員的消費合作社協會（FDB）[8]。這個消費合作社在1942年成立家具銷售部門「FDB Møbler」[9]。而這種「協作意識」，也充分發揮於丹麥的家具設計現場。

*8
FDB
參考P37

*9
FDBMøbler
參考P38

丹麥果真是設計王國

　　長久以來，丹麥總是被介紹成一個善於設計家具、照明設備、陶瓷器、飾品等妝點生活之物的國家。想瞭解丹麥的設計，非常重要的是得先瞭解推出眾多出色產品的丹麥社會。丹麥人打造出一個建立在高度社會福利制度上的社會，他們可說是一群非常瞭解設計一詞本質，並且付諸實行的人。丹麥果真是設計王國。

　　丹麥的家具設計師就是這個社會的一分子，他們持續藉由設計家具，努力創造更美好的生活。本書在解說丹麥現代家具的歷史時，不只會介紹家具作品，也會將焦點放在催生這些作品的社會背景，以及同一時代下的設計師之間的關係上。

每一位國民都是丹麥隊的一員

　　在丹麥，各種職業的收入差距並不大。無論是公務員、銀行員、律師、醫師、美容師、廚師、學校老師還是巴士司機，這些職業的所得都差不多，也同樣享有豐富的員工福利與有薪假。丹麥人似乎也鮮少因為升遷而使收入大幅增加。或許有人會質疑，這樣一來會使人不想努力唸書或工作吧，不過他們的價值觀本來就跟日本不同。

　　日本人是為了從事高收入的職業，或是為了在大企業工作而唸書，反觀丹麥人則是為了從事符合自身能力的職業，成為對社會有貢獻的人才而學習。他們幾乎不用學歷來評價一個人。你接受全體國民的支援（稅金）學習了什麼，以及之後如何貢獻社會，要比你學生時代在哪裡求學重要得多。

　　換句話說，這就類似這樣的概念：年輕人是將來支撐丹麥社會的重要人才，所以全體國民負擔他們的教育費用給予支援，用整個社會的力量來栽培年輕人。丹麥人在高中畢業後，即使住得很近也不會依賴父母，他們會努力成為獨當一面的大人進入社會。至於父母雖然是最貼近孩子的存在，也會一直照顧他們到高中畢業為止，但之後並不會過度干涉，而是放手將孩子送進社會。

　　我在3年的留學生活中感覺到，丹麥人都很有身為社會一分子的自覺。也就是說，每個人都是丹麥隊的一員。因此他們很喜歡丹麥的國旗，生日之類的個人紀念日與派對上也常會出現國旗。無論男女老幼，大家都對決定丹麥隊方針的政治非常關心，國政選舉的投票率總是逼近90%。

　　在由眾多國家組成的歐洲，小國丹麥可說是由擁有「協作意識」的國民組成丹麥隊，漂亮地打造出在各國環伺下，國民仍可安心生活的社會。

2

丹麥現代家具設計的發展過程

從維京時代開始，
經歷萌芽期、黃金期、衰退期後，
1990年代中期又進入再肯定期

本章將概略介紹，
從維京人活動的時期至現代，
丹麥家具經過了什麼樣的變遷。

Like a river flows!
History of
Danish furniture design
CHAPTER 2

◉ 丹麥主要設計師的生卒年 [年表]

1890	1900	1910	1920	1930	1940	1950

1888　卡爾・克林特（Kaare Klint）　　　　　　　　　　　　　　1954

1896　雅各布・克亞（Jacob Kjær）

1902　阿納・雅各布森（Arne Jacobsen）

1903　奧萊・萬夏（Ole Wanscher）

1907　奧爾拉・莫爾高-尼爾森（Orla Mølgaard-Nielsen）

1911　保羅・卡多維斯（Poul Cadovius）

1912　芬・尤爾（Finn Juhl）

1914　漢斯・J・韋格納（Hans J. Wegner）

1914　博格・莫根森（Børge Mogensen）

1916　彼得・維特（Peter Hvidt）

1920　尼爾斯・奧托・莫勒（Niels Otto Møller）

1920　葛麗特・雅克（Grete Jalk）

1921　伊普・柯佛德-拉森（Ib Kofod-Larsen）

1923　南娜・狄翠爾（Nanna Ditzel）

1926　維諾・潘頓（Verner Panton）

1926　阿納・沃達（Arne Vodder）

1929　保羅・凱爾霍姆（Poul Kjærholm）

1929　凱・克里斯坦森（Kai Kristiansen）

1932　路德・裘根森（Rud Thygesen）

1937　伯恩特（Bernt）

1938

1942

1942

1942

1944

1947

←──────── 萌芽期 ────────✕──── 黃金期 ──

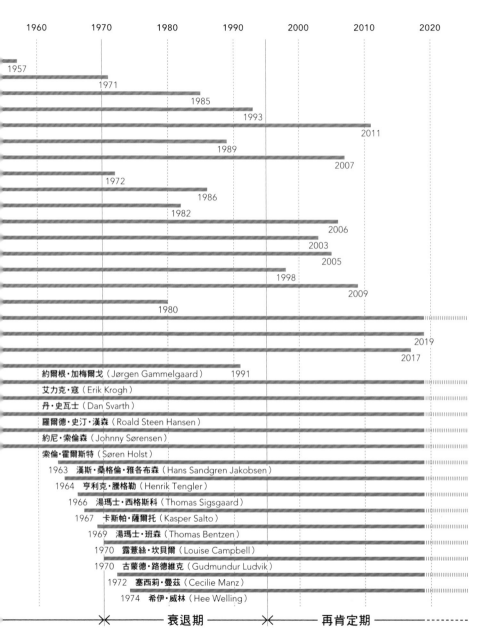

| 1960 | 1970 | 1980 | 1990 | 2000 | 2010 | 2020 |

1957

1971

1985

1993

2011

1989

2007

1972

1986

1982

2006

2003

2005

1998

2009

1980

2019

2017

約爾根・加梅爾戈（Jørgen Gammelgaard）　1991

艾力克・寇（Erik Krogh）

丹・史瓦士（Dan Svarth）

羅爾德・史汀・漢森（Roald Steen Hansen）

約尼・索倫森（Johnny Sørensen）

索倫・霍爾斯特（Søren Holst）

1963　漢斯・桑格倫・雅各布森（Hans Sandgren Jakobsen）

1964　亨利克・騰格勒（Henrik Tengler）

1966　湯瑪士・西格斯科（Thomas Sigsgaard）

1967　卡斯帕・薩爾托（Kasper Salto）

1969　湯瑪士・班森（Thomas Bentzen）

1970　露薏絲・坎貝爾（Louise Campbell）

1970　古蒙德・路德維克（Gudmundur Ludvik）

1972　塞西莉・曼茲（Cecilie Manz）

1974　希伊・威林（Hee Welling）

衰退期　　　　　再肯定期

＊年表列出的是本書介紹的主要設計師。

1) 丹麥家具設計的
起點至萌芽期

丹麥家具的特徵

一般而言，丹麥家具有以下幾種特徵：

- 簡約，百看不厭
- 具現代感的設計
- 自然素材感
- 機能性高且實用
- 運用細膩的技藝

不過，若從家具設計史的觀點來看，丹麥家具的最大特徵，是眾多的名作家具誕生在20世紀中葉這段期間。在1940年代至1960年代這短短30年內，發生於歐洲小國丹麥的這個現象，帶給全世界很大的衝擊。

日本的百貨公司也紛紛介紹起丹麥的家具，例如1957年在大阪大丸百貨公司所舉辦的「丹麥優良設計展」、1958年的「丹麥家具工藝展」（東京大丸百貨公司）及「芬蘭與丹麥展」（東京白木屋日本橋店）[*1]、1962年的「丹麥展」（銀座松屋）等，並且引起熱烈的回響。

P54的年表標示的，是具代表性的丹麥家具設計師與建築師的作品設計年分。看得出來，大部分的作品都是在1940年代至1960年代這段期間設計的。不過，丹麥現代家具設計的先驅——卡爾·克林特，他的作品誕生則是在更早的時期。

[*1]
「芬蘭與丹麥展」（東京白木屋日本橋店）的展覽圖錄。白木屋日本橋店在1967年改名為東急百貨日本橋店，並於1999年歇業。舊址後來改建成COREDO日本橋購物中心。

本書將這段期間稱為丹麥現代家具設計的黃金期，此前的1910年代至1930年代稱為萌芽期，此後的1970年代至1990年代中期則稱為衰退期。

那麼，我們就依序來看丹麥現代家具設計的發展過程吧！

從維京時代到近世

古斯堪地那維亞的地理位置距離古希臘羅馬十分遙遠，儘管紀元前後該地區就與羅馬人有過交流[*2]，不過本身的文化仍十分發達。12世紀以前該地區使用的盧恩字母（Runes），就是其中一個例子。面向波羅的海與北海的北歐諸國造船技術發達，也是該地區的文化特徵之一。

8世紀末葉至11世紀中葉，維京人從丹麥、瑞典、挪威的海港出發，乘著船越過不列顛群島，前往伊比利半島、地中海甚至黑海進行交易活動。

一般人對維京人的印象不外乎是在歐洲各地劫掠的海盜，但實際上他們的行動是出於交易、商業活動、殖民等明確的目的。為了達成目的，他們的第一步就是攻擊各地的教會。當時的教會靠著信徒、貴族以及國王的捐獻獲得財富，但對於攻擊卻沒什麼防禦能力，因而成了維京人眼中的絕佳目標。他們先控制教會這個社區的中心，再展開交易、商業活動、殖民。當時會寫字能夠留下紀錄的，是在教會或修道院從事寫作的作家。似乎就是這個緣故，維京人才會被記錄成攻擊教會的不法之徒，留下前述的惡劣形象。

維京人透過劫掠與交易，將珠寶等為主的各種物品帶回故鄉北歐諸國，當中應該也包括家具之類的日

*2
與羅馬人的交流

紀元前後至4世紀後半葉，羅馬商人為了販售葡萄酒、酒杯等物品，都會從羅馬帝國的邊境城鎮（例如科隆、維也納）北上。丹麥豪族的墳墓曾出土這類物品。參考自《丹麥的歷史》（暫譯，橋本淳編，創元社，1999年）。

*3
腓特烈堡宮
Frederiksborg Slot
腓特烈二世於16世紀開始興建，
到了17世紀克里斯汀四世將之改
建成文藝復興建築。現在變成國
立歷史博物館。地點位在距離哥
本哈根北北西30幾公里的希勒勒
（參考P209*57）。

*4
羅森堡宮
Rosenborg Slot
17世紀初，克里斯汀四世建於哥
本哈根的小城堡，採用荷蘭的文
藝復興風格。

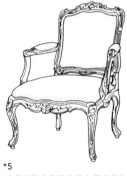

*6
哥本哈根家具職人公會
Copenhagen Cabinetmakers'
Guild。於1554年成立。16世紀
中葉至17世紀初葉，丹麥正值商
業與貿易繁榮盛行、國力強盛的
時期。

用器具。另外，北歐人的造船技術很優秀，也很擅長木工，因此就算他們把在殖民地學到的家具製作方法傳回故鄉，也沒什麼好奇怪的。當時丹麥等北歐諸國，就像這樣透過維京人的活動，帶回歐洲各地的文化。不過，到了11世紀中葉，維京人逐漸停止活動，丹麥則慢慢變成由國王統治的國家。

隨著時代的演進，14世紀始於義大利的文藝復興風潮逐漸吹向歐洲北部，到了17世紀，丹麥的建築等方面也流行起文藝復興風格。例如腓特烈堡宮[*3]與羅森堡宮[*4]，就是具代表性的建築。這些城堡剛落成時，擺設的是文藝復興風格的家具，後來則依照當代的流行更換家具與日用器具。

之後，丹麥王族與貴族之間流行的家具風格，又陸續轉為巴洛克風格、洛可可風格、喬治時期風格，這些都是自法國與英國傳進來的風格。手藝不錯的家具職人模仿這些風格製作家具，然後提供給王族與貴族[*5]。

萌芽期以前的丹麥家具

萌芽期以前的丹麥，尚無可稱為原創家具設計的作品，也不存在家具設計師這種職業。家具的設計主要是交給家具職人負責。這裡說的設計，其實不過是師傅傳下來的樣式，或是模仿當時英國與法國流行的風格，根本稱不上原創設計。

不過，哥本哈根家具職人公會[*6]早在16世紀中葉就已成立，由此可知當時很盛行製作家具。多年來丹麥各地都在製作給王公貴族這類富裕階層使用的豪華家具，以及平民百姓日常生活中使用的樸素家具。也

有家具職人為了學習最新的流行風格與加工技術，而到當時的歐洲文化中心——英國或法國留學。

1777年，皇家家具商會在丹麥成立。皇家家具商會提供會員（家具工坊）優質木材與家具的設計圖，藉此提升與管理品質。此外也會隨商會經理的喜好，參考英國或法國的家具設計給予會員指導，為丹麥家具設計的近代化做出貢獻。可惜，後來受到不景氣的影響，皇家家具商會在1815年結束經營。

如同上述，萌芽期以前的丹麥，一方面受到歐洲各國的影響，一方面透過匠師制度傳承木工技術，為家具製造業的發展奠定基礎。而傳承下來的高水準技藝與木工技術，在20世紀以後的黃金期，支持著家具設計師與建築師於舞臺上大展身手。

另一方面，1878年Fritz Hansen使用成型合板製作出簡約的辦公椅（第一張椅子）[7]，1898年建築師托瓦爾德・賓德斯伯爾[8]設計出受新藝術運動影響的家具。這顯示出，即將邁入20世紀之際，丹麥也開始出現近代設計了。進入20世紀以後，丹麥現代家具設計便迎接萌芽期，緊接著進入黃金期（1940年代～1960年代）。

不過，為什麼眾多的名作家具，都集中誕生在約莫30年的黃金期，並且成功地推廣到世界各地呢？關於這個問題，我們可在萌芽期至黃金期發生的、與丹麥現代家具設計有關的事件中找出一些線索，接下來我就依序為大家說明。

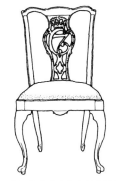

18世紀後半葉在丹麥製作的椅子，參考了18世紀中葉的英國座椅。

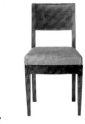

***7**
Fritz Hansen製作的第一張椅子。
***8**
托瓦爾德・賓德斯伯爾
Thorvald Bindesbøll（1846～1908）

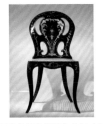

受新藝術運動影響的椅子（J.E. Meyer，1860～1870年）

包浩斯

Bauhaus（1919～1933）。劃時代的國立設計學校，由德國威瑪的美術學校與工藝學校合併而成。首任校長是建築師華特・格羅佩斯（Walter Gropius）。

*10
馬塞爾・布勞耶

Marcel Breuer（1902～1981）。出生於匈牙利的建築師與家具設計師。包浩斯的第1屆學生，畢業後擔任該校教師。移居美國後成為哈佛大學建築系的教授。

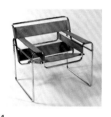

*11
瓦西里椅
Wassily Chair
1925年，布勞耶首次使用鋼管製作的椅子。

*12
密斯・凡德羅

Mies van der Rohe（1886～1969）。出生於德國的建築師與家具設計師。包浩斯的第3任校長，之後移居美國，成為伊利諾理工學院建築系教授。其設計的巴塞隆納椅（Barcelona Chair，參考P134）也很有名。

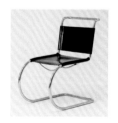

*13
MR椅
1927年設計給集合住宅使用的椅子。開創了懸臂椅的先河。

2）奠定黃金期基礎的 卡爾・克林特

丹麥雖然也受到包浩斯的影響，仍能維持傳統的技藝

　　既是建築師也是家具設計師的卡爾・克林特，是一位被譽為丹麥現代家具設計之父，給日後的設計師留下極大影響的人物。1924年克林特在丹麥皇家藝術學院任教，擔任家具系的講師，1944年成為家具系的首任教授，直到1954年去世為止，他都在皇家藝術學院努力栽培後進。

　　就在克林特剛開始任教的那段期間，由德國的綜合藝術學校包浩斯[9]引領的現代主義運動席捲了歐洲。包浩斯提倡以工業量產為前提的理性主義與功能主義，並且創造出以彎曲的鋼管製作椅框的椅子，例如馬塞爾・布勞耶[10]的瓦西里椅[11]、密斯・凡德羅[12]的MR椅[13]等代表作品。這種彎曲鋼管的技術，靈感來自於製作腳踏車骨架的方法，因此也適合在工廠大量生產。椅面與椅背這類人體會接觸到的部分使用了較厚的皮革，這個部分應用了製作馬鞍等物品的技術，所以也同樣適用於量產。

　　包浩斯創造的椅子，應用了從前生產家具時不曾使用的材質與技術，並且排除多餘的裝飾。這可說是對傳統家具製造業的挑戰。這場現代主義運動，當然也波及到鄰國丹麥，而且還自行進化發展。丹麥一方面維持使用木材的傳統技藝，一方面也向一般民眾敞開設計大門，具體地展現出現代主義的本質。

克林特提倡的再設計

在家具設計領域引領丹麥現代主義的人，正是卡爾・克林特。他不跟過去的傳統訣別，反而真摯地面對傳統，進行調查、分析、研究，然後重新設計，確立了「再設計（Re-design）」這套設計方法論。他的名言「古代比現在的我們更加摩登」，可以說展現出他對前人遺留之物的敬意。

克林特主要研究18世紀英國所流行的家具，其中一項成果就是1927年設計的「紅椅」[*14]。這是以18世紀中葉流行的齊本德爾風格[*15]座椅再設計而成的作品。從下圖就能看出，橫檔的配置與椅面的曲線等，幾乎都是仿照齊本德爾風格的座椅。不過，紅椅去掉了背板的裝飾，包覆上跟椅面一樣的皮革。一張設計得既摩登又嚴謹的椅子就這樣誕生了。

這款椅子是設計給丹麥工藝博物館（現丹麥設計博物館）的演講室使用的，由魯德・拉斯姆森工坊[*16]製作。原始版使用的是染成紅色的山羊皮，所以才取名為紅椅。除了紅椅之外，克林特也運用再設計的手法，留下許多名作家具。

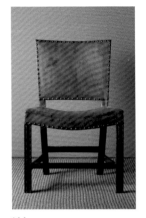

*14
紅椅

*15
齊本德爾風格
指的是在18世紀，英國具代表性的家具設計師湯瑪斯・齊本德爾（Thomas Chippendale，1718～1779）的家具設計風格。揉合了洛可可、哥德、中式等多種風格。

*16
魯德・拉斯姆森工坊
Rud. Rasmussen　參考P189

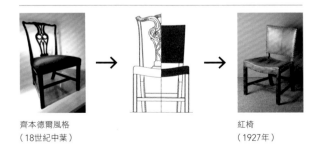

齊本德爾風格
（18世紀中葉）

紅椅
（1927年）

以齊本德爾風格再設計而成的紅椅。

研究人體與家具的相互關係，
將數學方法帶進家具設計

克林特不光是研究英國的椅子，還研究人體與家具的相互關係，以及收納家具的模數等[17]。例如白銀比例1：1.414是日本自古以來常用的完美比例，克林特也運用白銀比例，以英制單位計算人體各部位的標準尺寸，然後應用在家具設計上。當時的丹麥正逐漸改採公制，但他認為源自人體尺度的英制單位更適合家具的設計，所以在皇家藝術學院任教時也繼續使用英制單位。

法國具代表性的現代主義建築師勒‧柯比意（Le Corbusier）創造「模矩（Modulor）」這個名詞，運用黃金比例1：1.618，提出人體與建築之間合理的相互關係。不過，早在20多年前，克林特就運用白銀比例與黃金比例掌握人體尺寸。另外，克林特也徹底調查一般家庭持有的襯衫、內衣褲、襪子、褲子、上衣、大衣、帽子等服飾類、寢具等單巾類，以及三餐所用的各種餐具的平均尺寸，與各家庭的平均持有數量等等。然後根據調查結果，設定收納家具的抽屜尺寸與配置，讓使用者可以有效率地將這些生活用品收納在有限的空間裡。

克林特設計的餐具櫃（上）與梳妝臺。兩者使用的材質都是小葉桃花心木。

*17
克林特所研究的人體與家具的關係圖等。

克林特就像這樣，一方面尊重過去的設計與傳統技藝，一方面將數學方法與易用性之概念帶進家具設計裡，成功設計出機能性高又美觀的家具。這套設計方法論，也傳承給在克林特底下學習家具設計的奧萊·萬夏與博格·莫根森等人，並且成為丹麥現代家具設計所謂的主流，對於黃金期的形成有很大的影響。而奧萊·萬夏等人也被稱為克林特派。

設計手法不同於克林特的
建築師與設計師

不過，也有設計師的家具設計手法，不同於克林特提出的設計方法論（非克林特派）。例如阿納·雅各布森與芬·尤爾等建築師，就是用自己的方法，為自己規劃的建築物設計室內家具。而維諾·潘頓則是以色彩為主體，發揮其獨特的感受性設計家具、照明設備[18]，以及使用這些物品的奇特室內空間。

瞭解克林特派與非克林特派的設計方法之差異，以及由此而生的人際關係，對於丹麥現代家具設計史的學習是非常重要的。

*18
潘頓設計的照明設備

3) 家具職人公會舉辦的展覽，是形成黃金期的主要因素之一

匠師制度與家具職人公會
分工合作栽培家具職人

家具職人公會的丹麥語為Snedkerlaug，其歷史十分悠久，可以追溯至1554年。家具職人公會有自己的店面，販售的對象以富裕階層為主。家具職人公會同時也負責品質管理，以避免產品的品質參差不齊。除此之外，公會也是年輕家具職人的學習場所。

丹麥的家具職人培育系統頗為特殊，是由匠師制度與家具職人公會分工合作。匠師（Meister）就是所謂的師傅。身為優秀家具職人的匠師，製作高品質的家具固然是很要緊的工作，但培育年輕家具職人不讓技術失傳也是很重要的任務。師傅負責指導家具職人的實務技術，公會則開設夜間課程傳授製圖法，以及採購材料的方法、帳簿的寫法等經營工坊必備的知識。由於有這種均衡的家具職人培育系統，年輕家具職人才能有效率地學習成為匠師所需的技術與知識。

似乎也有不少家具職人在取得匠師資格後，就前往英國或法國等地留學，進一步磨練自己的本事。想必他們便是藉著到作為歐洲文化中心的大國留學的機會，學習當時流行的家具風格，再將所學帶回丹麥。

持續舉辦了40年的展覽會。
展示以高級木材製作的家具

　　從前哥本哈根的優秀家具職人，都是以富裕階層為主要對象，製作在國內流通販售的家具。但是，1914年爆發的第一次世界大戰，為家具產業帶來了變化。德國馬克的價值因戰後處理而暴跌，反觀丹麥克朗則是升值。於是，丹麥便開始從德國等地大量進口便宜的量產家具。另一方面，桃花心木之類的高級木材也變得容易進口。因此，家具職人公會便策劃舉辦展覽會（以下稱為家具職人公會展），目的是要使用這些高級木材製作高品質的家具，好讓消費者知道丹麥的家具職人傳承多年的製作技術有多麼高超。

　　1921年到1923年，這場展覽會都在技術研究院舉辦。不過，可能是規模變得太大的緣故，展覽似乎辦得不太順利。之後停辦了3年，1927年才又再次舉辦，而且持續舉辦了40年，直到1966年為止都不曾停辦過（第二次世界大戰期間也一樣）。起初展覽會場並不固定，有時候是選在鄰接蒂沃利花園（Tivoli Gardens）的阿克塞爾堡（Axelborg），有時則在技術研究院或哥本哈根產業協會等機構舉辦，1939年以後才固定辦在丹麥工藝博物館。

名作家具在設計師、建築師
與家具職人的攜手合作下誕生

　　這場展覽會的出名之處，在於家具設計師或建築師，與家具職人攜手合作，創造出許多名作家具。不過，兩者的合作並不是一開始就很盛行。

*19
A‧J‧艾佛森
A. J. Iversen　參考P185
上圖的埃及桌（莫恩斯‧拉森設
計），在1940年的家具職人公會展
中展出。

*20
約翰尼斯‧漢森
Johannes Hansen　參考P186

　　多數的家具職人都是以富裕階層為對象，製作已傳承好幾代的裝飾用家具，他們對於製作設計很有現代感的家具一事有些抗拒。在市場逐漸被國外進口的便宜家具瓜分的狀況下，製作不知道有沒有需求的現代家具，這樣的風險令他們望而卻步。因此，早期（1920年代後半期到1930年代前半期）的展覽會中，大多展示由家具職人自己設計的、絕對稱不上摩登的家具。

　　不過，之後狀況慢慢有了改變。最先意識到時代變化的A‧J‧艾佛森[19]與約翰尼斯‧漢森[20]等一部分的家具職人，開始嘗試跟家具設計師或建築師聯手製作有現代感的家具，挑戰這個新的可能性。1933年啟用的設計比賽制度，更是成為促進眾人嘗試的一股助力。這項制度是在舉辦展覽會之前，先向年輕的設計師或建築師徵求現代家具的設計點子，然後再請傑出的家具職人實際製作採用的設計方案。拜這項比賽之賜，展覽會發展成年輕有才華的家具設計師嶄露頭角的門徑。除此之外，也誕生了如下表這些家具設計師與家具職人的著名組合。

卡爾‧克林特 × 魯道夫‧拉斯姆森	奧萊‧萬夏 × A‧J‧艾佛森	博格‧莫根森 × 艾爾哈特‧拉斯姆森	漢斯‧J‧韋格納 × 約翰尼斯‧漢森	芬‧尤爾 × 尼爾斯‧沃達
	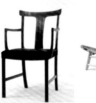	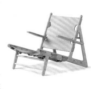	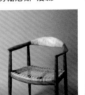	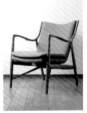
福堡椅	扶手椅	獵人椅	The Chair	No.45

不過，並不是所有的家具職人都能跟上時代的變化。拒絕與家具設計師或建築師合作、挑戰失敗、決定不參加展覽會……等，這樣的家具職人似乎也不在少數。

這場展覽會連續舉辦了40年，這段期間共有78名家具職人，以及超過230名家具設計師與建築師參加。除了剛才介紹過的設計師之外，還有許多當時具代表性的丹麥家具設計師也參展，例如朵貝&愛德華・金德-拉森[21]、艾納・拉森&班達・瑪森[22]，以及伊普・柯佛德-拉森[23]與莫恩斯・柯赫[24]等。另一個值得注目的焦點是，紡織品設計師莉絲・阿爾曼[25]與卡蓮・瓦明[26]也參加了這場展覽會，設計沙發等家具所用的家飾布。

以柚木等高級木材製作的家具，受到中產階級以上的階層歡迎

由家具設計師或建築師提供設計點子，再運用高水準技藝製作出來的家具，乍看是很簡單的設計，不過各個部分都運用了高水準的木工技術。材料除了胡桃木與櫸木之外，當時也經常使用現在因華盛頓公約而限制流通的桃花心木、柚木、玫瑰木等高級木材。以這些稀有木材生產的家具，近年來在拍賣之類的場合上都能賣出很高的價格。

以高級木材製作的家具，對當時的丹麥人而言同樣是昂貴的物品，尤其戰後經濟不景氣，建立新家庭而需要添購家具的年輕人很難買得起這類家具。此外，這類家具是由家具職人手工製作，而非大型家具工廠大量生產，這也是價格上漲的原因之一。

*21
朵貝&愛德華・金德-拉森
Tove & Edvard Kindt-Larsen
愛德華（1901～1982）與妻子朵貝（1906～1994），同在皇家藝術學院向卡爾・克林特學習。

*22
**艾納・拉森&
班達・瑪森**
Ejner Larsen（1917～1987）&
Aksel Bender Madsen（1916～2000）。拉森與瑪森都在皇家藝術學院向卡爾・克林特學習。1947年兩人成立設計事務所展開活動。其代表作品有透過Fritz Hansen發售的大都會椅（Metropolitan Chair）。

*23
伊普・柯佛德-拉森
Ib Kofod-Larsen　參考P174

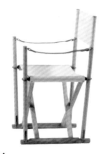

*24
莫恩斯・柯赫
Mogens Koch（1898～1992）。著名作品為MK折疊椅（上圖，魯德・拉斯姆森工坊製作）。

*25
莉絲・阿爾曼
Lis Ahlmann（1894～1979）。曾為卡爾・克林特與博斯・莫根森等人的椅子作品設計家飾布。參考P84

*26
卡蓮・瓦明
Karen Warming（1880～1969）

*27
《40 Years of Danish Furniture Design》

儘管如此，誕生於家具職人公會展的眾多家具，依舊受到對社會的新潮流很敏感，而且經濟寬裕的丹麥中產階級以上的階層歡迎。除此之外，在充斥著冷冰冰工廠量產品的美國，運用高水準技藝製作出來的丹麥家具備受好評，芬‧尤爾與漢斯‧J‧韋格納設計的家具更是大受歡迎。

另外，既是家具設計師，亦是丹麥設計雜誌《mobilia》編輯的葛麗特‧雅克，編纂了全4冊的展覽圖錄《40 Years of Danish Furniture Design》[*27]，我們可以透過圖錄窺知當時這場展覽會的熱鬧程度。

南娜&約爾根‧狄翠爾夫妻在家具職人公會展（1945年）設置的展示空間。家具由路易斯‧G‧希爾森（Louis G. Thiersen）製作。

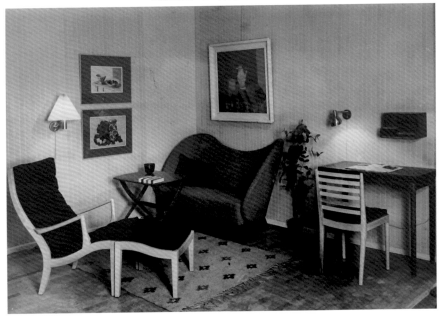

4) 於黃金期將優質家具推廣給 一般民眾的FDB Møbler

誕生於19世紀末的消費合作社FDB

　　FDB是19世紀末，於丹麥成立的消費合作社「Fællesforeningen for Danmarks Brugsforeninger」（丹麥消費合作社聯合會）的簡稱。

　　1844年，全球第一個消費合作社，在英國曼徹斯特北部的羅奇代爾（Rochdale）誕生。受到此影響的丹麥牧師漢斯·克里斯汀·松尼（Hans Christian Sonne），於1866年在日德蘭半島北部的鄉下城鎮齊斯泰茲，成立丹麥第一個消費合作社。1884年，首都哥本哈根所在的西蘭島上又成立了另一個合作社。1896年，這兩間合作社合併為FDB，成為一個服務範圍涵蓋丹麥全國的消費合作社。

　　FDB成立初期，是在加盟的商店裡販售咖啡、巧克力、人造奶油、香菸等食品與嗜好品，以及繩索、肥皂等生活用品。後來隨著組織的擴大，FDB也開始販售服飾之類的商品。此外商店數量也變多了，1890年約有400間店，到了1913年變成1500間左右，1942年更是成長至將近2000間店。社員人數也達到40萬人。當時的丹麥人口大約390萬人，相當於每10個丹麥人就有1個人是合作社社員。

　　到了1900年左右FDB也開始販售家具，不過直到1930年代為止，FDB販售的都是跟現代設計相距甚遠的舊時代家具。1931年的FDB型錄當中，就看得到椅背上有雕刻，椅腳為獸足造型的餐椅。

博格・莫根森就任
原創家具的開發負責人

進入1940年代以後，FDB便正式從這類古典家具，改走現代家具的路線。當時，FDB的董事長費德烈・尼爾森[28]聘請建築師史汀・艾拉・拉斯姆森[29]擔任顧問，著手改革日用品。1941年夏季，FDB在工藝博物館舉辦「優良日用品展」。

1942年，FDB為了開發自有品牌的原創家具而成立FDB Møbler，並聘請在家具職人公會展造成話題的博格・莫根森擔任負責人。可想見是因為他的展示內容，符合費德烈・尼爾森及史汀・艾拉・拉斯姆森所描繪的理想現代生活。當時博格・莫根森才28歲，剛從丹麥皇家藝術學院家具系畢業。他實踐卡爾・克林特提倡的設計方法論，努力開發出FDB想要的、具現代感又實用的低價位家具。

第二次世界大戰期間因為物資匱乏，家具製造商難以生產沙發之類的繃布／繃皮家具。製作家具所用的桃花心木等高級木材同樣無法再進口新貨。不過，莫根森運用能在丹麥國內取得的山毛櫸木[30]，成功克服了這道難關。

山毛櫸木是一種乾燥後容易反翹、變形與腐爛的木材，因此多年來都是不受青睞的家具材料。不過，柔韌不易折斷的山毛櫸木，是很適合以機械加工成紡錘形立柱，或以托奈特（Michael Thonet）發明的曲木技法加工的木材。莫根森為了發揮山毛櫸木的特性，便以英國溫莎椅與美國夏克式家具為設計根源，重新設計這些家具，開發出FDB Møbler的第一個原創家具系列[31]。

*28
費德烈・尼爾森
Frederik Nielsen（1881～1962）

*29
史汀・艾拉・拉斯姆森
Steen Eiler Rasmussen（1898～1990）。丹麥建築師與都市計畫師。著作有《Towns and Buildings》（都市與建築）等。

*30
山毛櫸木
Beech（丹麥語：Bøg）。製作丹麥家具所用的樹種主要為歐洲山毛櫸（丹麥山毛櫸）。

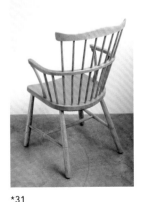

*31
以溫莎椅再設計而成的椅子（J6）。參考P42

量產機能性高的家具。
販售體制也趨於完善

　　克林特設計的家具，是由家具匠師使用昂貴的進口木材製作而成，因此價格偏高。反觀FDB Møbler在莫根森主導下設計出來的家具，則是以使用丹麥生產的木材在工廠量產為前提，因此一般民眾也買得起。

　　跟其他家具工廠量產的劣質家具相比，不光是設計，在機能面上也有天壤之別，簡直可說是獻給庶民的理想家具。FDB Møbler實踐了現代主義的思想，他們向民眾敞開設計大門，藉此消除社會上的差距。

　　1946年，FDB Møbler為強化生產體制，收購了位在察姆合作多年的製椅工廠[32]，而販售體制也逐漸變得完善。1944年，FDB Møbler在哥本哈根開了第一家專賣店，1948年也在奧登塞、科靈、埃斯比約、奧爾堡等主要的地方都市展店。1949年，FDB Møbler也在丹麥第二大都市奧胡斯開設專賣店。

　　消費合作社的社員，不只可以在這些FDB Møbler專賣店實際查看與購買現代家具，還可以參考丹麥國內約2000家連鎖店提供的型錄[33]訂購家具。FDB Møbler就是這樣運用消費合作社壓倒性的組織力，穩健踏實地增加銷售量。

不只都市居民愛用，
FDB Møbler的家具也在地方城鎮普及

　　不過，FDB Møbler推出的現代風格家具，並不是一開始就廣受消費者的歡迎。因此，必須先讓使用舊時代家具的社員瞭解，將現代家具納入生活當中的重

*32
指位在察姆（Tarm，日德蘭半島中西部）的家具製造商Tarm Stole og Møbelfabrik（日後的克維斯特公司）。

*33
FDB Møbler的型錄

*34
《SAMVIRKE》
1957年1月號

*35
保羅·沃爾德
Poul Volther（1923～2001）。
1949～1956年任職於FDB
Møbler。設計過溫莎椅型的椅子
與沙發等家具。特別有名的作品
是日冕椅（Corona Chair）。
*36
艾文·約翰森
Ejvind A. Johansson（1923～
2002）。FDB Møbler第3任負責
人。設計過J63、J67（下圖）等
作品。

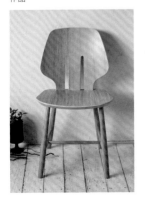

要性。而他們採取的第一步，就是運用FDB所發行的社員雜誌《SAMVIRKE》[*34]。自1928年創刊以來，《SAMVIRKE》就持續向社員推廣費德烈·尼爾森想實現的、一般民眾的新生活風格。1942年FDB Møbler成立以後，便透過這本社員雜誌宣傳現代家具的魅力。

除此之外，FDB Møbler還在1945年製作了《OG EN LYS, OG LYKKELIG, FREMTID!》（燦爛幸福的未來！），這是一部將近30分鐘的宣傳電影。故事從年輕夫妻買房的場景說起，原本屋子幾乎被笨重且過時的家具塞滿，換成FDB Møbler推出的家具後，即使空間有限也能過著舒適便利的生活。當時有越來越多的人，為了求職而從地方城鎮移居都市，導致都市出現了慢性的住宅不足現象。此外，移居者帶著大型家具從地方城鎮搬進狹窄的住宅裡，也使得居住環境更加惡化。

FDB Møbler推出的家具，起初主要受到有這類問題的都市地區歡迎，之後才透過遍布全國的銷售網絡，逐漸將勢力擴大到地方城鎮。FDB Møbler的計畫原本是由費德烈·尼爾森與博格·莫根森主導推動的，1950年代初期兩人離開該公司後，繼任的設計師保羅·沃爾德[*35]與艾文·約翰森[*36]等人仍繼續推動這項計畫。FDB Møbler的事業，一直經營到1968年家具設計室關閉為止。其中保羅·沃爾德在1956年設計的J46[*37]，光是在丹麥國內就賣出大約80多萬張，換算下來當時每5個丹麥人就有1個人擁有這張椅子。

克服衰退，近幾年又復刻生產的 FDB Møbler家具

　　進入1970年代丹麥現代家具設計的衰退期後，FDB Møbler也失去黃金期的聲勢，位在察姆的家具工廠與FDB Møbler的家具製造權，在1980年賣給了克維斯特公司[*38]。FDB Møbler就此成了一個不復存在的昔日品牌，留存在丹麥人的心中。

　　不過，從1990年代中期開始，黃金期設計的丹麥現代家具再度受到肯定，FDB Møbler的部分產品近幾年又復刻生產了。相信不少丹麥人看到復刻的家具時一定覺得很懷念吧。

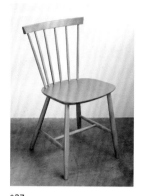

*37
J46
保羅·沃爾德設計。

*38
克維斯特公司
Kvist Møbler。腓特烈西亞家具在2005年，取得克維斯特公司擁有的J39等FDB Møbler家具製造權。目前J39是由腓特烈西亞家具進行生產。

FDB Møbler型錄的其中幾頁。
上圖為價格表。

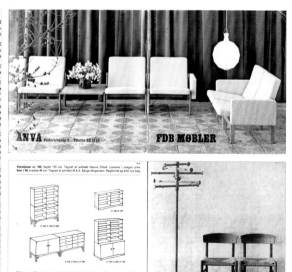

◉以溫莎椅或夏克椅再設計而成的 FDB Møbler座椅

【溫莎椅】

梳背溫莎椅

弓背溫莎椅

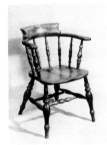

吸菸者的弓背椅

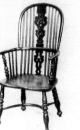

弓背溫莎椅

【FDB Møbler的椅子】

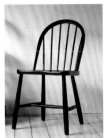

J4

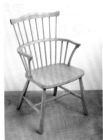

J6

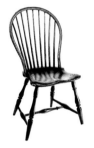

J52

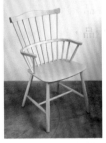

J6（左）、J52（右）

【夏克椅】

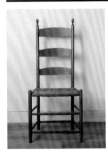

恩菲爾德（Enfield）型

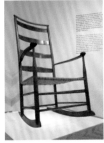

搖椅

【FDB Møbler的椅子】

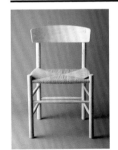

J39

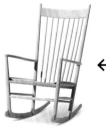

J16（漢斯・J・韋格納）

5）於黃金期為銷售做出貢獻的 Den Permanente

銀匠凱・博伊森發揮人脈，為設立常設展示廳而奔走

從皇家哥本哈根（1775年成立）、Holmegaard（1825年成立）、喬治傑生（1904年成立）這些公司的存在就可知道，在丹麥，陶瓷器、玻璃製品、銀製品等也跟家具一樣，都是由厲害的匠師以傳統技藝製作出來的高品質日用品。但是，1920年代丹麥進口了國外製造的各種日用品，丹麥產品因而被趕到了賣場的角落。

這種狀況，讓既是銀匠同時也是設計師的凱・博伊森*39產生危機感。他打算藉由長期展示丹麥的優質日用品，讓丹麥人重新認識本國產品的魅力。另外，這麼做也可以有效率地向國外買家宣傳丹麥產品的品質有多高。

擁有廣大人脈與行動力的博伊森，跟老字號玻璃製造商「Holmegaard」的總監克里斯汀・格勞巴勒（Christian Grauballe）合作，於1931年7月8日成立組織營運委員會。格勞巴勒獲選為委員長，博伊森則成為幹事及公關委員。於同一年，他們在哥本哈根中央車站附近的維斯特波特辦公大樓2樓，設置了「Den Permanente」常設展示廳，展示各種高品質的丹麥日用品。

*39
凱・博伊森
Kay Bojesen（1886～1958）。除了銀器之外，也設計木製玩具與家具等等。其中特別有名的作品就是木製玩偶「Monkey」。

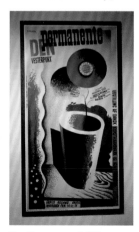

Den Permanente的海報

展示廳開幕後
獲得社會大眾的關注

1931年完工的維斯特波特辦公大樓（Versterport office building），是哥本哈根第一棟鋼筋建築。被銅板包覆、充滿現代感的外觀在當時掀起話題。另外，由於建築物內部的空間很大，因此非常適合作為展示場地。

雖然設置常設展示廳的預算很有限，但因為社會大眾頗為關注，又有腓特烈皇太子的支援，最後展示廳總算是順利開幕了。起初這裡只作為單純的展示空間，因此剛開幕時似乎無法現場購買產品。後來由於許多參觀者都想購買產品，才改採委託販售的方式。

開幕首年約有10萬人參觀，之後參觀人數也持續增加。不過，5年後參觀人數下滑至4萬5千人。1937年將展示廳移到1樓後又恢復盛況，全年參觀人數達19萬5千人。

戰爭導致營運資金不足等問題，
引發存續危機

1940年Den Permanente的展示廳移到其他地方後，依舊維持亮眼的業績，然而之後卻漸漸受到戰爭的影響。1940年4月9日早晨，德軍越過日德蘭半島南端的國境，短短不到6個小時就控制了丹麥。直到1945年5月5日戰爭結束為止，丹麥都受到納粹德國的統治。

這段期間由於缺乏各種物資，匠師們也無法隨心所欲地製作在Den Permanente展示的日用品。當中影

響特別大的就是銀匠與織匠。戰爭期間金屬是貴重物品，難以供應給製作日用品的地方。織匠則是拆解舊的紡織品來重織，以這種方式繼續從事創作活動。

反觀家具職人，由於要讓木材乾燥，他們都保有一定數量的存貨，所以戰爭期間還是能夠勉強製作家具。家具職人公會展未在戰爭期間停辦，也可說是托這些存貨的福。

Den Permanente在戰爭期間仍勉強維持常設展示，但1944年德軍占領了這棟建築，展示廳也隨之拱手讓出。於是，營運委員會暫時將常設展示廳移到位在斯楚格街（Strøget）的Holmegaard店面，辦公室與倉庫則分別遷到其他地方。不過，戰爭結束時（1945年5月）營運資金終究還是用完了。

面臨存續危機的Den Permanente為了重振旗鼓，大幅度更換營運委員會的成員，並請歐格·延森（Aage Jensen）擔任新的委員長。得到政府發放的戰後補償，以及美術工藝協會與工業設計協會的援助後，Den Permanente再度回到起點，在維斯特波特辦公大樓1樓設置常設展示廳，於1945年12月11日重新開幕。

積極向國外拓展，
將丹麥家具與工藝品推廣到世界各地

營運委員會注意到向國外宣傳的重要性，於是聘請活躍於出版界的艾斯卡·費雪（Asger Fischer）擔任新總監。費雪上任後便積極向國外宣傳丹麥的高品質日用品。他的努力有了成果，Den Permanente的展示廳湧入了大批外國遊客。從1950年起，業績在10年內

*40
《工藝新聞》
1932年,由日本商工省工藝指導
所創刊。戰爭期間暫時休刊,之
後一直發行到1974年。1951年至
停刊為止,則是由丸善出版部發
行。上圖為1958年8月號的封面。

成長了5倍以上,Den Permanente成功地東山再起。

雖然小國丹麥的國內需求有限,不過丹麥的優良工藝品與日用品,紛紛透過Den Permanente推廣到世界各地,並且引發廣大的回響。另外,同一時期在熱鬧繁盛的家具職人公會展上發表的家具,也是透過Den Permanente站上世界舞臺。當時日本也有美術館與百貨公司舉辦展覽會,從這件事與《工藝新聞》[*40]之類的雜誌便能看出當時的盛況。

為保持品質,建立公平公正且嚴格的展示品審查制度

Den Permanente的名聲如此之高,大多數的製造商應該都想在這裡展出作品。Den Permanente是如何維持展示品的品質呢?答案就是:公平公正且嚴格的審查制度。

無論產量規模是大是小,所有的製造商都可以自行向參展審查委員會,提出想在Den Permanente展示的產品,然後由委員會的成員投票決定能否參展。假如產品的品質獲得肯定,但製造商尚未準備好參展時所需的產品數量,則會給予1年的準備期。

獲准參展的製造商,能夠出席年度大會以及投票選出營運委員,因此參展者的意向會反映在Den Permanente的營運上。在這種民主的營運體制下,Den Permanente並未成為只追求利潤的商店,而是發展成要讓全世界知道丹麥日用品的品質有多好的類合作社組織,這一點具有很重大的意義。

Den Permanente的活動,為丹麥的日用品奠定了國際地位。1958年,Den Permanente獲得義大利國際

設計獎「金圓規獎（Compasso d'Oro）」的肯定。

進入1980年代後經營陷入困境

　　向國外宣傳的策略成功奏效後，Den Permanente
不僅業績（主要為出口）蒸蒸日上，常設展示廳也從
原先的維斯特波特辦公大樓1樓擴大到2樓。但是，到
了1970年代後半期卻開始走下坡，不光是業績，就連
組織的凝聚力也慢慢流失。1981年，Den Permanente
終於陷入難以維持經營的困境。

　　雖然後來有日本企業kitchenhouse投資，讓Den
Permanente繼續經營一段時間，但到了1989年連常設
展示店也吹熄燈號，經營超過半個世紀的丹麥現代設
計旗艦店，其漫長的歷史就此劃下句點。如今，銀行
之類的公司紛紛進駐維斯特波特辦公大樓[*41]，現場早
已看不到當時的樣貌，不過Den Permanente的輝煌歷
史，彷彿就刻劃在變成青綠色的銅板立面上。

*41
現在的維斯特波特辦公大樓，有
銀行等公司進駐。

Den Permanente的型錄（1970年代前半期）

Den Permanente的櫥窗（1970
年代前半期）

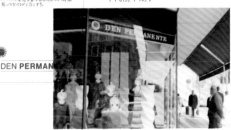

6) 從黃金期的終結
至衰退期

為什麼會衰退呢？
主要原因有4個

　　1940年代至1960年代，是丹麥現代家具設計的黃金期，但到了1970年代卻漸趨式微，進入漫長的衰退期。以下就舉出幾個丹麥家具設計暫時失勢的原因。

　　第1個原因在於，經過黃金期後，美國與其他國家對於丹麥現代家具的需求暴增。黃金期的丹麥家具製造業，主要是靠家具職人（Cabinetmaker）在支撐。當時的家具工坊大多由20名到30名家具職人組成。由於工坊的規模很小，他們忙著應付國內外的訂單，應該沒有餘力跟家具設計師或建築師合作開發新作。此外也可能是因為，黃金期誕生的名作家具大賣特賣，使得他們驕傲自滿。

　　第2個原因是家具職人的高齡化。黃金期的家具製造業，因設計師與家具職人攜手合作而熱絡起來。因為有兩者通力合作，才讓眾多名作家具得以問世。但是，隨著戰後的現代化，丹麥的家具製造業，從在家具工坊少量生產，轉變成在大規模的家具工廠大量生產。從前因為有師徒制度，讓丹麥擁有許多木工技術高超的家具職人，但是隨著時代的變遷，家具職人的人數日益減少。多數家具工坊就是因為無法培養出後繼者，最終只能被迫歇業。

　　導致衰退的第3個原因則是，活躍於黃金期的著名家具設計師與建築師，也跟家具職人一樣邁入高齡

期，並在之後陸續辭世。例如阿納‧雅各布森、奧萊‧萬夏、芬‧尤爾、博格‧莫根森以及保羅‧凱爾霍姆，都是在1970年代至1980年代去世。

已經不摩登了嗎？

　　除了以上3點之外，丹麥現代家具設計的退燒應該也是原因之一。1960年代後半期至1970年代，以嬉皮為代表的流行文化崛起，盛極一時的丹麥家具因而被視為過去式。而1980年代的後現代主義熱潮，可以說加快了退燒的速度。另外，像宜家家居（IKEA）這類追求休閒與CP值的家具廣受年輕一代的歡迎，應該也對丹麥現代家具設計的退燒有所影響。

　　當時，《紐約時報》的專任建築評論家雅妲‧路易絲‧哈克斯塔博女士（Ada Louise Huxtable），便以「丹麥現代風格究竟發生了什麼事？它已經不摩登了吧」這句話回應1980年的報導，宣告了一個時代的結束。

◉ **1960年代中期至1990年代初期，
　歇業、倒閉、遭到收購的主要家具製造商**

· Ry Møbler	· Cado	· France & Søn
· Andreas Tuck	· C. M. Madsen	· P. Lauritsen & Søn
· AP Stolen	· Søborg Møbler	· Johannes Hansen

7）從1990年代中期開始 邁入再肯定期

丹麥家具與餐具 成為北歐設計的核心

　　雖然1980年代正值衰退期，丹麥現代家具設計並未完全沒落。例如日本從1990年代中期開始，又逐漸肯定起丹麥家具，進入2000年代以後，媒體就常以「北歐設計」一詞為招牌介紹丹麥家具。至於原因則可說是因為泡沫經濟破滅後，比起強調自我的表面之物，日本民眾對於樸素但本質優良的東西更感興趣。

　　之後，「北歐設計」就變成室內設計的一個類別。丹麥家具更是成為「北歐設計」的核心，室內裝潢雜誌與時尚雜誌也都大肆介紹。

Kasper Salto
卡斯帕·薩爾托

Pluralis Table

這種再肯定現象也發生在日本以外的國家，像黃金期製作的老件家具，就在世界各地的拍賣會上賣出很高的價格。據說剛重新掀起熱潮的時候，丹麥國內的中古家具商，倉庫裡的老件家具堆積如山。後來，這些老件家具逐漸流入美國、日本、中國等國家，數量因而越來越少。如今價格高漲，想買到這類老件家具變得更加困難了。

2000年前後，在丹麥陸續出現normann COPENHAGEN[*42]、HAY[*43]、muuto[*44]等新品牌，除了家具之外，這些品牌也生產照明設備與生活雜貨，為近年的丹麥設計注入一股全新的活力。另外，以卡斯帕·薩爾托與塞西莉·曼茲為代表的新一代設計師，也都有活躍的表現。

關於丹麥家具設計的最新動向與現狀，我將在第5章為各位詳細說明。

*42
normann COPENHAGEN
Jan Andersen與Poul Madsen於1999年共同創立的品牌。販售Simon Legald等年輕設計師設計的家具。

*43
HAY
參考P225、226

*44
muuto
參考P225、226

Cecilie Manz
塞西莉·曼茲

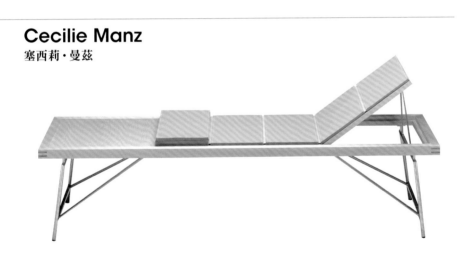

LOW SURFACE

「家具職人公會展」參展家具使用的木材

　　下面的圖表[*1]為「家具職人公會展（1927～1966年）」參展家具常用木材的使用頻率之變遷。看得出來，目前被視為稀有木材而限制流通的桃花心木、柚木與玫瑰木，在當時使用得很頻繁。最近幾年，說起北歐家具大家通常會想到白木，不過這些深色木材在黃金期似乎也很受消費者喜愛。

　　其中，桃花心木在展覽會剛開辦時就被視為高級木材，1930年代至1940年代是桃花心木的全盛期。不過，自從1946年供應優質桃花心木的古巴禁止出口後，使用量就逐年減少，家具製造商轉而經常使用櫸木、柚木與玫瑰木。加工用的鋸刀發明出來後，樹脂成分較多的柚木與堅硬的玫瑰木都變得容易加工了，這應該也是柚木與玫瑰木崛起的背景因素之一。第二次世界大戰後，家具製造商也很常使用能在丹麥國內取得的櫸木。

　　當時以桃花心木、柚木、玫瑰木等木材製作的家具，近年來成了高價交易的老件家具。

*1　此表是由多田羅根據圖錄《40 Years of Danish Furniture Design》（葛麗特・雅克，參考P36）中的資料製作而成。

*2　此為圖錄所刊載的、各舉辦年分的特定木材出現次數。

3

在黃金期大放異彩的設計師與建築師

克林特、莫根森、韋格納、
雅各布森、芬·尤爾等人
創造出眾多的名品

本章要介紹的是，
黃金期特別活躍的9名設計師與建築師，
以及8名頗具特色的設計師。

Like a river flows!
History of
Danish furniture design
CHAPTER 3

◉ 活躍於黃金期的設計師與代表家具〔年表〕

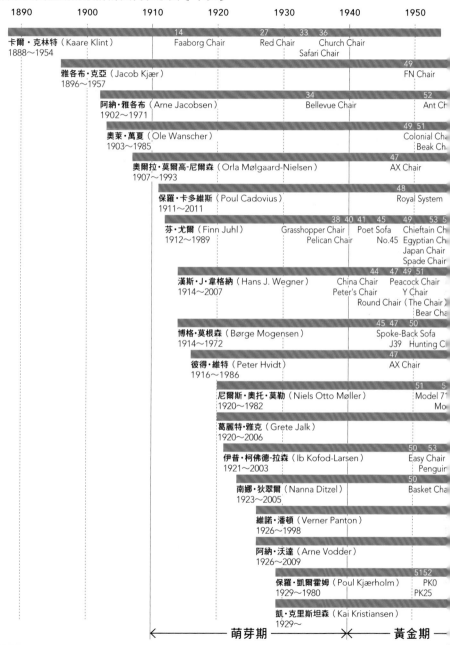

	1890	1900	1910	1920	1930	1940	1950

卡爾·克林特（Kaare Klint）
1888〜1954
14 Faaborg Chair　27 Red Chair　33 36 Church Chair／Safari Chair

雅各布·克亞（Jacob Kjær）
1896〜1957
49 FN Chair

阿納·雅各布（Arne Jacobsen）
1902〜1971
34 Bellevue Chair　52 Ant Ch

奧萊·萬夏（Ole Wanscher）
1903〜1985
49 Colonial Cha　51 Beak Ch

奧爾拉·莫爾高-尼爾森（Orla Mølgaard-Nielsen）
1907〜1993
47 AX Chair

保羅·卡多維斯（Poul Cadovius）
1911〜2011
48 Royal System

芬·尤爾（Finn Juhl）
1912〜1989
38 Grasshopper Chair　40 Pelican Chair　41　45 No.45　49 Chieftain Ch／Egyptian Ch／Japan Chair／Spade Chair　53 5

漢斯·J·韋格納（Hans J. Wegner）
1914〜2007
44 China Chair／Peter's Chair　47 Peacock Chair／Round Chair（The Chair）　49 Y Chair　51 Bear Cha

博格·莫根森（Børge Mogensen）
1914〜1972
45 Spoke-Back Sofa　47 J39　50 Hunting Cl

彼得·維特（Peter Hvidt）
1916〜1986
47 AX Chair

尼爾斯·奧托·莫勒（Niels Otto Møller）
1920〜1982
51 Model 71　5 Mo

葛麗特·雅克（Grete Jalk）
1920〜2006

伊普·柯佛德-拉森（Ib Kofod-Larsen）
1921〜2003
50 Easy Chair　53 Penguir

南娜·狄翠爾（Nanna Ditzel）
1923〜2005
50 Basket Cha

維諾·潘頓（Verner Panton）
1926〜1998

阿納·沃達（Arne Vodder）
1926〜2009

保羅·凱爾霍姆（Poul Kjærholm）
1929〜1980
51 PK0　52 PK25

凱·克里斯坦森（Kai Kristiansen）
1929〜

← ──── 萌芽期 ──── ✕ ── 黃金期 ─

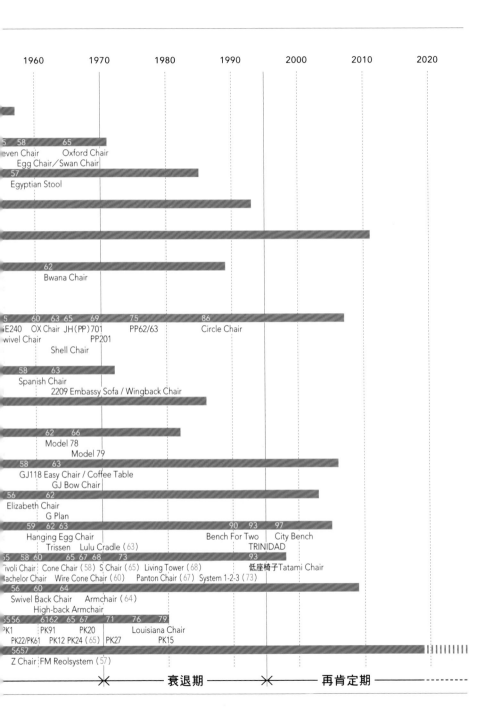

5　58　　　65
even Chair　　Oxford Chair
　Egg Chair／Swan Chair
　57
Egyptian Stool

　62
Bwana Chair

5　60　63 65　　69　　　75　　　　　86
E240　OX Chair　JH（PP）701　　PP62/63　　Circle Chair
wivel Chair　　　　PP201
　　　Shell Chair

　58　　　63
Spanish Chair
　　2209 Embassy Sofa / Wingback Chair

　　62　　66
　Model 78
　　　Model 79
　58　　　63
GJ118 Easy Chair / Coffee Table
　GJ Bow Chair
56　　　62
Elizabeth Chair
　G Plan
　59　62 63　　　　　　　　　90　93　　97
　Hanging Egg Chair　　　　　Bench For Two　City Bench
　　Trissen　Lulu Cradle（63）　　　TRINIDAD
5　58 60　　　65 67 68　　　73　　　　　　93
ivoli Chair　Cone Chair（58）　S Chair（65）　Living Tower（68）　低座椅子Tatami Chair
achelor Chair　Wire Cone Chair（60）　Panton Chair（67）　System 1-2-3（73）
　56　　60　　　64
Swivel Back Chair　　Armchair（64）
　　High-back Armchair
555 56　　61 62　65　67　　71　　76　　79
K1　　PK91　　PK20　　Louisiana Chair
PK22/PK61　PK12 PK24（65）　PK27　　　PK15
5657
Z Chair FM Reolsystem（57）

——×——— 衰退期 ———×——— 再肯定期 ———-------

◉ 活躍於黃金期的設計師之間的關係〔關係圖〕

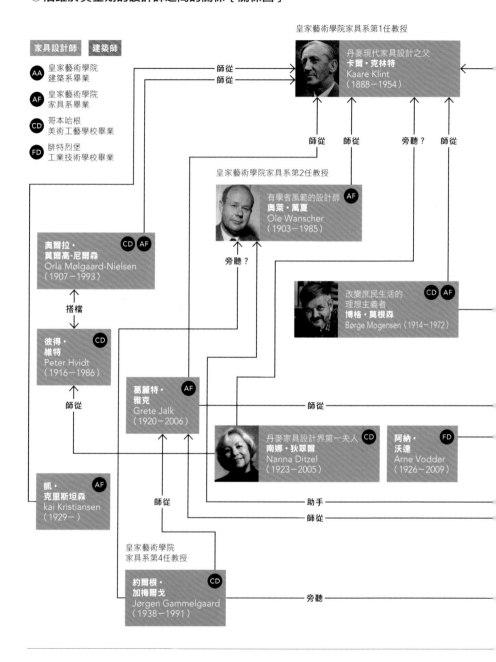

皇家藝術學院家具系第1任教授

丹麥現代家具設計之父
卡爾‧克林特
Kaare Klint
（1888－1954）

家具設計師　建築師

AA 皇家藝術學院
　　建築系畢業

AF 皇家藝術學院
　　家具系畢業

CD 哥本哈根
　　美術工藝學校畢業

FD 腓特烈堡
　　工業技術學校畢業

師從
師從

師從　師從　　　旁聽？　師從

皇家藝術學院家具系第2任教授

有學者風範的設計師 **AF**
奧萊‧萬夏
Ole Wanscher
（1903－1985）

奧爾拉‧　**CD** **AF**
莫爾高-尼爾森
Orla Mølgaard-Nielsen
（1907－1993）

旁聽？

改變庶民生活的 **CD** **AF**
理想主義者
博格‧莫根森
Børge Mogensen（1914－1972）

搭檔

彼得‧ **CD**
維特
Peter Hvidt
（1916－1986）

葛麗特‧ **AF**
雅克
Grete Jalk
（1920－2006）

師從

師從

丹麥家具設計界第一夫人 **CD**
南娜‧狄翠爾
Nanna Ditzel
（1923－2005）

阿納‧ **FD**
沃達
Arne Vodder
（1926－2009）

凱‧ **AF**
克里斯坦森
kai Kristiansen
（1929－）

師從

助手

師從

皇家藝術學院
家具系第4任教授

約爾根‧ **CD**
加梅爾戈
Jørgen Gammelgaard
（1938－1991）

旁聽

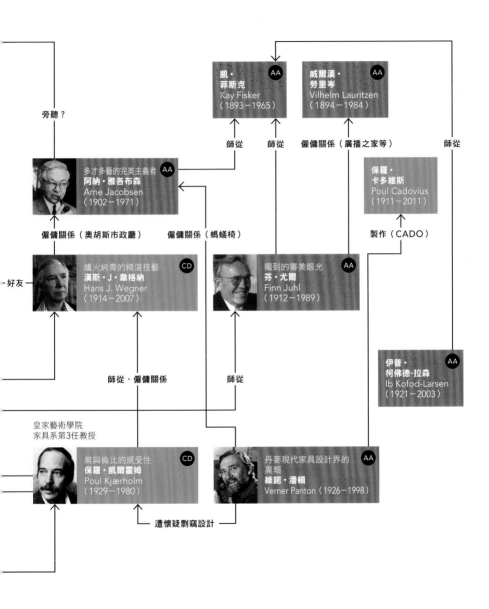

旁聽？

凱・
菲斯克
Kay Fisker
（1893－1965） **AA**

威爾漢・
勞里岑
Vilhelm Lauritzen
（1894－1984） **AA**

師從　　師從　　僱傭關係（廣播之家等）

師從

多才多藝的完美主義者
阿納・雅各布森
Arne Jacobsen
（1902－1971） **AA**

保羅・
卡多維斯
Poul Cadovius
（1911－2011）

僱傭關係（奧胡斯市政廳）　　僱傭關係（螞蟻椅）　　製作（CADO）

—好友—

爐火純青的精湛技藝 **CD**
漢斯・J・韋格納
Hans J. Wegner
（1914－2007）

獨到的審美眼光 **AA**
芬・尤爾
Finn Juhl
（1912－1989）

師從、僱傭關係　　師從

伊普・
柯佛德-拉森
Ib Kofod-Larsen
（1921－2003） **AA**

皇家藝術學院
家具系第3任教授

無與倫比的感受性 **CD**
保羅・凱爾霍姆
Poul Kjærholm
（1929－1980）

丹麥現代家具設計界的
異類 **AA**
維諾・潘頓
Verner Panton（1926－1998）

—遭懷疑剽竊設計—

Kaare Klint

丹麥現代家具設計之父
卡爾・克林特
（1888～1954）

———

帶給日後的設計師們極大的影響

　　如同上一章的介紹，卡爾・克林特是丹麥現代家具設計之父，帶給日後的設計師極大的影響。1888年12月15日，卡爾・克林特（以下大多簡稱為克林特）誕生於鄰接哥本哈根的腓特烈堡地區，他的父親延森・克林特[*1]是有名的建築師，曾設計格倫特維教堂。

　　克林特小時候學的是繪畫，不過之後也逐漸對父親的工作產生興趣，15歲便開始在父親底下學習建築。後來在卡爾・彼得森[*2]的建築事務所擔任助手時，除了建築之外，克林特也對設計擺設在建築內的家具很感興趣。1914年，他設計了一張對日後蓬勃發展的丹麥現代家具設計界而言，意義非凡的椅子。

負責設計福堡美術館的家具

　　那個時候卡爾・彼得森接下了菲因島南部的港都——福堡的新美術館設計案，他依照當時逐漸流行起來的北歐新古典主義設計這間美術館。雖然採用了讓人聯想到希臘或羅馬古典建築的圓柱[*3]與壁帶[*4]，卻又使用混凝土這項現代主義建築的代表性建材，給人

***1**
延森・克林特
Jensen Klint（1853～1930）

***2**
卡爾・彼得森
Carl Petersen（1874～1923）

***3**
圓柱（Column）
古希臘・羅馬建築所使用的圓形柱子。

***4**
壁帶（Cornice）
古希臘・羅馬建築中，柱子所支撐的水平牆壁上突起的部分。一般會加上雕刻之類的裝飾。

簡單樸素又清爽的印象。至於負責設計福堡美術館內所用家具的克林特，自然也會嘗試用同樣的手法設計家具。

他參考流行於古希臘時代、兼具美觀與機能性的椅子「克里斯莫斯」[*5]，設計展示室所用的座椅。克里斯莫斯的特徵是椅腳前後彎曲，椅背的彎度很大，這種椅子經常出現在古希臘時代的浮雕等作品上。

另外，18世紀中葉至19世紀初葉盛行於法國等地的新古典主義，也再度流行拿克里斯莫斯當作繪畫用的小道具，這款椅子因而頗受貴族階層的喜愛。如果要為採北歐新古典建築風格的福堡美術館設計館內所用的座椅，克里斯莫斯是最適合克林特參考的範本。

*5
克里斯莫斯（Klismos）
古希臘時代所使用的椅子並未流傳下來。克林特與凱‧戈特羅布（Kaj Gottlob）等人，是根據壁畫等作品所描繪的模樣來想像，然後設計克里斯莫斯型的椅子。

運用古典風格，
同時配合環境再設計

此時克林特面臨的課題是：不跟建築一樣直接仿照古典，而是簡化構成要素，設計出簡潔的造型。除此之外，還要配合展示室這個特殊環境進行再設計。於是，克林特的目標是設計出視覺上與重量上都很輕盈的椅子，並且決定使用藤材來製作。這樣一來，參觀者就可以將椅子挪到美術作品前面仔細欣賞了。此外，他也成功讓美麗的地磚穿透過藤編部分呈現出來。

另外，他將彎曲的椅背延長至前椅腳的位置，使之具備扶手功能，並且提高舒適性。這種利用扶手連結椅背與前椅腳的結構，應該是參考克林特的父親延森‧克林特在1910年設計的框架椅[*6]。

不過，以大幅斜彎的後椅腳支撐背板之結構，以及彎度很大的寬椅背，確實都看得到克里斯莫斯的影

子。這是克林特發揮高度編輯力與造型力設計出來的一張椅子。椅背彎曲部分的半徑與椅面前面的尺寸呈黃金比例，可見這張椅子是用數學方法設計的。這想必是克林特將自己向卡爾·彼得森學來的建築比例計算方法，應用到家具的設計上。

由此可知，克林特在設計福堡美術館的家具時，就已實踐日後在丹麥皇家藝術學院家具系傳授給學生的家具設計方法論。對當時才26歲的克林特而言，這段經驗無疑是份珍貴的財富。

這款椅子後來被稱為福堡椅[*7]，目前仍在福堡美術館的展示室裡迎接參觀者。1997年丹麥郵政公司（Post Danmark）以丹麥式設計為主題發行的系列郵票，也採用福堡椅作為郵票圖案[*8]。福堡椅被視為卡爾·克林特的椅子代表作，廣受大家的喜愛。

福堡美術館的展示室。
裡面放置了福堡椅。

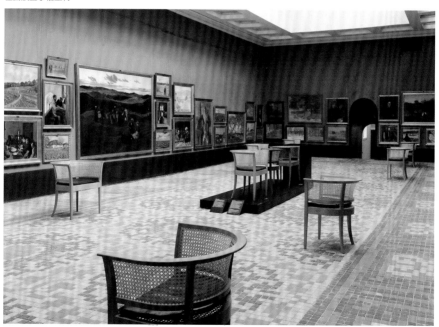

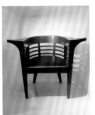

約翰·羅德（Johan Rohde）為Dr. Alfred Pers設計的椅子（1898年）

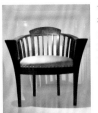

*6
框架椅
Frame Chair
延森·克林特（卡爾·克林特的父親）設計（1910年）

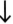

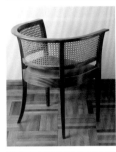 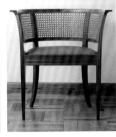 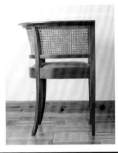

*7
福堡椅
Faaborg Chair
魯德·拉斯姆森工坊製作（卡爾·克林特，1914年）

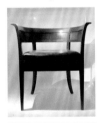

為丹麥藝術品交易會設計的椅子（卡爾·克林特，1917年）

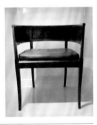

為托瓦爾森博物館設計的椅子（卡爾·克林特，1922年）

*8
以福堡椅為圖案的郵票。

3.75 DANMARK 3.75 DANMARK

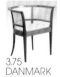

3.75 DANMARK 3.75 DANMARK

在黃金期大放異彩的設計師與建築師

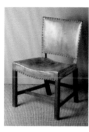

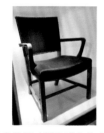

丹麥首相（斯陶寧）的座椅
（1930年）。承襲紅椅設計的扶手
椅。

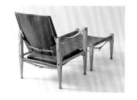

在皇家藝術學院指導後進，
同時也勤奮地設計家具

　　克林特在福堡美術館的設計案中，以家具設計師身分嶄露頭角後，接著又修改福堡椅設計出托瓦爾森博物館[*9]辦公室所用的椅子等作品，在哥本哈根的風評越來越好。1923年，他協助丹麥皇家藝術學院設立家具系，並於次年1924年起擔任講師（之後成為教授），長年努力栽培後進。身為教育者的他有什麼樣的活躍表現，各位可以參考上一章的介紹。

　　1926年，原本位在市政府前廣場的丹麥工藝博物館，要搬遷到丹麥歷史最悠久的腓特烈醫院（Frederiks Hospital，1757～1910）舊址時，他跟伊瓦爾・班森（Ivar Bentsen）、托爾基・漢寧森（Thorkild Henningsen）等人一同參與建築物的翻修工作。當時克林特配合展示規劃，設計展示架之類的家具。以齊本德爾風格的椅子再設計而成的演講室座椅「紅椅[*10]」，也是其中一件作品。

　　1933年，克林特設計了組合式的狩獵椅[*11]。這是以英國人在南非等地狩獵時所用的椅子再設計而成。克林特在一本於1929年發行、以狩獵為主題的書上看到這種椅子的圖片，對這種椅子很感興趣。之後，他專程從英國找來同樣的椅子，研究其特殊的結構，再應用到自己的作品上。

　　同一時期，克林特也設計了折疊式躺椅（Deck Chair）。這原本是在大型遠航客船的甲板上使用的長椅，他改用藤材編製椅面與背板來減輕重量，將這種椅子蛻變成花園家具。這的確很像是講究運送時的包裝與未使用時的尺寸要小巧，以及追求輕量化與高舒

適性的克林特會提出的設計。

接手父親的教堂興建案

　　這個時期，克林特接手了1930年去世的父親——延森·克林特未完成的兩件教堂興建案。其中一件是格倫特維教堂[*12]，名字取自丹麥的偉大牧師，同時也是哲學家與教育家的尼可萊·F·S·格倫特維[*13]，教堂建在哥本哈根西北部郊外。而另一件建案則是伯利恆教堂[*14]，建在鄰接哥本哈根市中心的諾亞布羅地區（Nørrebro）。兩者都是同一時期興建，讓人聯想到管風琴的外觀看起來也很相似，但規模卻大不相同。伯利恆教堂擠在市區的集合住宅當中，看上去很侷促，格倫特維教堂則是高聳向天的巨大教堂，大老遠就能看見這棟建築。

　　始於1921年的格倫特維教堂第一期工程花了6年，1927年才蓋好了西塔。這時延森·克林特寫信給哥本哈根市長，表示剩下的工程希望交給兒子卡爾·克林特來指揮。當時已74歲的延森應該是有預感，自己很難在有生之年看到教堂竣工。如果只要照著設計圖進行工程就好，也是可以由其他的建築師接手，但建築現場總會發生意想不到的變更。除了年輕時就在一旁看著父親工作的卡爾·克林特，沒有建築師能夠接手這項大工程。

　　伯利恆教堂也是基於同樣的原因由兒子接手。然而延森·克林特來不及看到這2間教堂完工，便於1930年12月1日離開人世，喪禮則在格倫特維教堂的塔內舉辦。

*12
格倫特維教堂
Grundtvigs Kirke
*13
尼可萊·F·S·格倫特維
Nikolaj Frederik Severin
Grundtvig（1783〜1872）

*14
伯利恆教堂
Bethlehemskirken

設計教堂內部所用的
椅子與照明設備

*15、16、18、19
參考P68

克林特父子竭盡全力建造的2間教堂，室內整齊擺放的是以夏克椅[15]再設計而成的教堂椅[16]。夏克椅是指英國基督新教其中一派「貴格會（Quaker）」的分支——震顫教派的教徒（Shakers，一般音譯為夏克）在社區內製作的椅子。18世紀後半葉，幾名震顫教派的教徒為尋求新天地而移居美國，他們主要在東北部形成社區[17]。教徒在社區裡遵守嚴格的規定，過著自給自足、樸素的共同生活，家具之類生活所需的日用品也都是自己製作，再跟大家一起共用。

*17
震顫教派的教徒
1850年左右，有超過6000名教徒生活在18個社區裡。之後教徒逐漸減少，最後一個社區於1965年關閉。

以英國梯背椅[18]為範本的夏克椅，設計雖然樸素卻也簡練俐落，不光是克林特，他的學生博格‧莫根森的代表作之一J39[19]也應用了這種設計風格。

教堂椅是由當時丹麥規模最大的家具工廠Fritz Hansen負責生產。2間教堂需要的教堂椅總共是2500多張，有辦法量產這麼多椅子的製造商就只有Fritz Hansen了。

*20
Pew（教堂長椅）

從前在丹麥的教堂裡，一般都是擺放一種稱為「Pew[20]」的長椅，這似乎是最早在丹麥教堂裡擺放單人座椅的例子。

*21
紙繩（Paper cord）（上）與海草（Seagrass）（下）。海草是指以乾燥海草製成的天然材料。

由於教堂椅是設計給教堂使用的，背板後面設有擺放讚美歌集的盒子，椅面下方也設計成可放帽子與包包的置物架。前椅腳的頂端背面裝上了皮革製成的套環，只要拿長棒子穿過這個皮環就能把椅子排列整齊。椅面的材質不是最近在日本也很常見的紙繩，而是以海草編製而成[21]。

當時由於燈泡開始普及化，教堂內使用的照明設

備也經過一番討論。燈泡有別於光線柔和的蠟燭，散發出來的光芒很刺眼，所以需要使用燈罩讓光線變得柔和。對日本文化也有興趣的克林特在設計燈罩時，想到了垂掛於天花板上的日本提燈；他應該是覺得透過和紙散發出來的柔光獨具魅力。克林特實際在伯利恆教堂的天花板上試掛提燈，結果這樣的美感擄獲了他的心。他向教堂的建設委員會提出這個構想，但可能是點子太過前衛的緣故，建設委員會並未採納這項提議。不過克林特並沒有放棄，之後他參考提燈設計出紙製燈罩[*22]，掛在伯利恆教堂內。這也可算是發揮了再設計的精神。

話說回來，LE KLINT跟Louis Poulsen並列為丹麥具代表性的照明設備製造商，而前者正是由卡爾・克林特的哥哥──泰耶・克林特[*23]等人在1943年創立的。創立這家公司的契機，則是延森・克林特出於興趣摺出來的燈罩。卡爾・克林特就不用說了，他的兒子艾斯本・克林特[*24]也是這間公司的設計師。艾斯本同樣設計了格倫特維教堂內的枝形吊燈，以及設置在裡面的巨大管風琴。克林特家三代人都參與了格倫特維教堂的設計。

克林特的學生們承襲了他的精神

就在丹麥現代家具設計邁入黃金期之際，卡爾・克林特於1954年離開了人世。他所提倡的設計方法論，傳承給丹麥皇家藝術學院家具系的學生，從而誕生出眾多的名作家具。

最後，我來為大家整理一下克林特的主要功績。

***22**
卡爾・克林特設計了好幾款紙製燈罩。上圖為LE KLINT販售的桌燈（Model 306），並非教堂所用的吊燈。

***23**
泰耶・克林特
Tage Klint（1884～1953）

***24**
艾斯本・克林特
Esben Klint（1915～1969）

・研究英國、希臘、中國等世界各地從前使用的椅子，並且進行再設計。

・根據人體或日用品的尺寸，以數學方法設計家具。

・推動家具設計師與家具職人的合作。

・栽培奧萊・萬夏與博格・莫根森等後進人才。

　由於締造了這些功績，卡爾・克林特被譽為「丹麥現代家具設計之父」。如果沒有他，丹麥家具的現狀鐵定與現在大相逕庭。克林特不只為丹麥，也為現代的椅子設計帶來極大的影響。

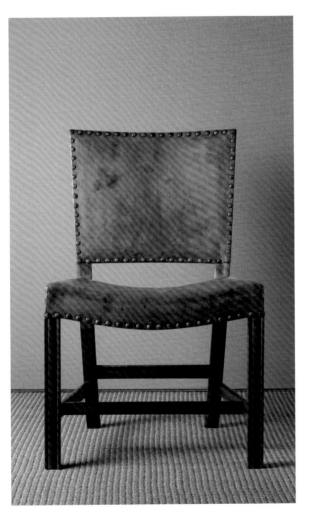

紅椅（魯德・拉斯姆森工坊製作）。早期釘上鉚釘的版本。

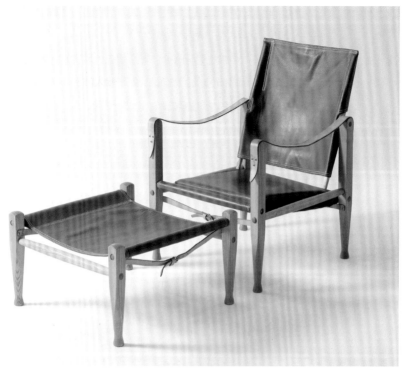

狩獵椅（魯德・拉斯姆森工坊製作）。克林特以英國人
在疏林莽原狩獵時使用的椅子再設計而成。因為是用
於需要移動的帳篷生活，故設計成組合式，椅子可以
拆解收納不占空間。

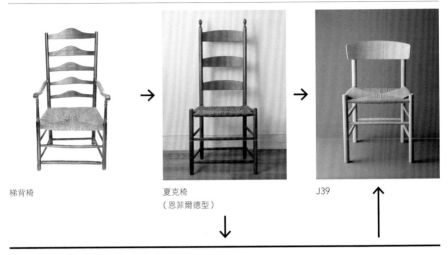

梯背椅

夏克椅
（恩菲爾德型）

J39

【教堂椅】

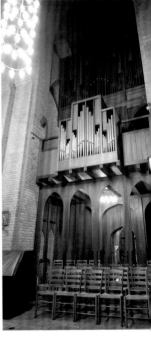

擺設在伯利恆教堂裡的教堂椅。大部分的椅子背板後面都裝上盒子
（也有沒裝的）。將棒子穿過椅面下方的皮環，就可以把椅子排得
筆直整齊。

◉卡爾‧克林特　年表

年分	年齡	
1888		誕生於鄰接哥本哈根的腓特烈堡地區（12月15日）。
1903	15歲	開始在父親延森‧克林特底下學習建築。
		之後，在卡爾‧彼得森的建築事務所擔任助手。
1914	26歲	設計福堡美術館展示室所用的福堡椅。
1917	29歲	為丹麥藝術品交易會（Dansk Kunsthandel）設計椅子。
1920	32歲	在丹麥工藝博物館搬遷至腓特烈醫院舊址時參與翻修工作（～1926年）。
1922	34歲	設計托瓦爾森博物館辦公室所用的椅子。
1923	35歲	協助設立丹麥皇家藝術學院家具系。
1924	36歲	擔任丹麥皇家藝術學院家具系講師（～1944年）。
1926	38歲	丹麥工藝博物館搬遷時，與伊瓦爾‧班森等人一同參與的腓特烈醫院翻修工程完工。
1927	39歲	參與家具職人公會展的籌備工作。設計紅椅。
1928	40歲	在家具職人公會展上，發表運用白銀比例設計而成的邊櫃。
		獲得艾克斯伯格獎（Eckersberg Medaillen）。
1930	42歲	接手亡父延森‧克林特未完成的伯利恆教堂與格倫特維教堂的工程。
		發表螺旋槳凳（Propeller Stool，1956年試作，1962年開始生產）。
1933	45歲	在家具職人公會展上發表狩獵椅與折疊式躺椅。
1936	48歲	設計教堂椅。
1937	49歲	伯利恆教堂落成。
1938	50歲	在家具職人公會展上發表球形床（The Spherical Bed）。
1940	52歲	格倫特維教堂落成。
1943	55歲	哥哥泰耶‧克林特創立LE KLINT。
		卡爾‧克林特為該公司設計標誌。
1944	56歲	成為丹麥皇家藝術學院家具系首任教授（～1954年）。
		透過LE KLINT發表吊燈（Model 101）。
1945	57歲	透過LE KLINT發表桌燈（Model 306）。
1949	61歲	倫敦皇家藝術協會授予榮譽皇家工業設計師稱號。
1954	65歲	獲得C‧F‧韓森獎（C. F. Hansens Medaille）。
		去世（3月28日）。

Ole Wanscher

有學者風範的設計師
奧萊‧萬夏
（1903～1985）

―――――

卡爾‧克林特的嫡傳愛徒

　　1903年9月16日，奧萊‧萬夏誕生於哥本哈根。1925年至1929年在丹麥皇家藝術學院家具系學習家具設計，也曾在卡爾‧克林特的事務所裡工作，是克林特的愛徒之一。他也參與過紅椅（克林特設計的名椅）的設計。

　　克林特死後，萬夏與克林特的另一名愛徒博格‧莫根森，以及當時在美國大放異彩的芬‧尤爾，三人一同角逐家具系教授的位置。最後遴選委員會選擇的，是出版過許多關於家具研究的著作，留下的學術成就也比較多的奧萊‧萬夏。1955年至1973年擔任教授的這段期間，他都勤於教育後進與研究家具，可謂是有學者風範的設計師。

　　從皇家藝術學院畢業後，萬夏就於1929年成立自己的設計事務所，透過數家製造商發表家具。

　　萬夏不愧是克林特的學生，其設計的家具都有著明確的根源，而且他不只參考英國，也參考希臘、埃及、中國等世界各地的家具。萬夏受到身為美術史家的父親威爾漢‧萬夏[*1]的影響，研究過世界各地的家具歷史，他所設計的家具可算是研究成果的展現。

*1
威爾漢‧萬夏
Vilhelm Wanscher
（1875～1961）

使用玫瑰木等木材的
典雅家具

咖啡桌。A·J·艾佛森製作。
桌面板：108公分×80公分，
高：62公分。

　　如果要用一個詞來形容奧萊·萬夏設計的椅子，最貼切的就屬「典雅」了。用玫瑰木或桃花心木削製而成的纖細椅框，以及包覆高品質的皮革或馬毛的椅座，營造出優雅又高級的氛圍，他的作品對一般民眾而言是高不可攀之物。萬夏也積極跟A·J·艾佛森、魯德·拉斯姆森工坊等當時丹麥具代表性的傑出家具職人及家具工坊合作，共同參加家具職人公會展，留下許多名作家具。

　　1933年他發表了一張由A·J·艾佛森製作，造型簡單機能性又高的桌子。這張桌子在當年展覽會首度開辦的設計比賽中得獎。他實踐卡爾·克林特教導的數學方法，計算出端正又勻稱的比例。1940年，萬夏發表了以齊本德爾風格的椅子再設計而成的作品，以及應該是從中國的椅子得到靈感的座椅（雅各布·克亞製作）。

　　1951年，他發表了由魯德·拉斯姆森工坊製作，扶手形狀有如鳥喙的椅子[*2]。懸臂式（Cantilever）扶手很難產生足夠的強度，因此一般都會盡量避免採用這種結構。雖然靠著魯德·拉斯姆森工坊的高水準加工技術實現這種結構，但也許是擔心強度的問題，當時並未量產。不過，近期Carl Hansen & Søn復刻了這張椅子。1957年，萬夏發表了由A·J·艾佛森製作的埃及凳[*3]，重現古埃及所用的折疊凳。

　　這些作品都是使用玫瑰木或桃花心木等高級木材。尤其是硬質的玫瑰木，能夠打造出纖細且細膩的造型。玫瑰木特有的深色調與美麗的木紋，則營造出

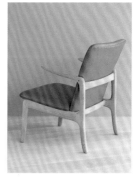

*2
扶手形狀如鳥喙的扶手椅。圖為
Carl Hansen & Søn製作的
OW124（Beak Chair）。

*3
埃及凳（Egyptian Stool）。圖片
刊登在下一頁（P72）與P140。

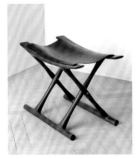

埃及凳。最早是由A‧J‧艾佛森製作。上圖為PJ家具製作。目前則由Carl Hansen & Søn製作與販售。

*4
保羅‧耶普森
Poul Jeppesen
大多以PJ家具（P. J. Furniture）稱之。

*6
殖民椅的套環

*8
《MØBELTYPER》的封面

萬夏作品所散發的典雅氛圍。

有關古典風格家具的研究，帶給韋格納等人很大的影響

　　萬夏也設計了幾款以機械量產為前提，供一般民眾使用的家具。例如，1949年透過保羅‧耶普森[4]發表的殖民椅[5]，既保有典雅的氛圍，又能夠運用木工車床有效率地加工各個部件。藤編的椅面是另外編製在一個方框上，到了最終的組裝階段才嵌進椅座的框架內。坐墊與背墊是獨立的，而不是安裝在椅子本身的框架上。背墊上有套環[6]，能套在後椅腳的頂端，這是整張椅子上唯一的點綴。

　　1949年，萬夏也透過查爾斯‧弗朗斯這名英國人創立的量產家具製造商France & Daverkosen（日後的France & Søn），販售包括搖椅[7]在內的單人座休閒椅與沙發系列。

　　萬夏有許多關於家具研究的著作，例如1932年出版的《MØBELTYPER》（家具風格）[8]。據說漢斯‧J‧韋格納就是看到這本書上的中國明朝椅子圖片，並從中得到靈感，才會設計出早期的代表作中國椅。身為一名椅子研究者，萬夏的成就跟卡爾‧克林特一樣，都帶給日後的設計者們極大的影響。

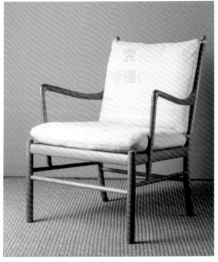

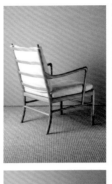

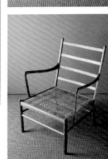

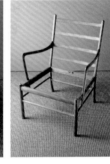

***5**
殖民椅（Colonial Chair）
PJ家具製作。右上圖的椅子背面，製造商的標誌旁邊貼著
「Danish Furniture Makers' Quality Control」的貼
紙。下圖為拿走背墊與坐墊的狀態。

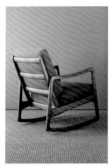

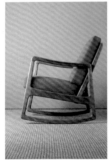

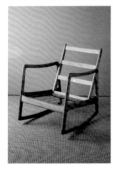

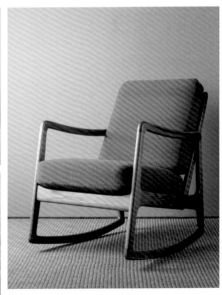

***7**
搖椅
France & Søn製作。左下圖為拿走背墊與坐墊的狀態。

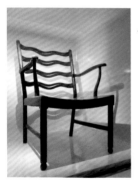

齊本德爾風格的椅子（1750年左右）

梯背椅（1770年左右）

萬夏設計的梯背椅（1946年）

【餐椅】

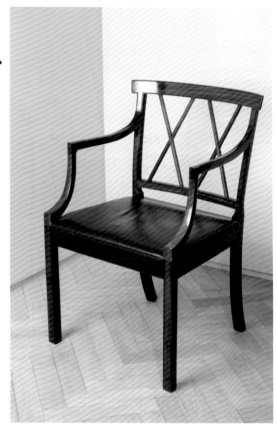

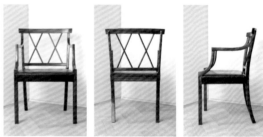

萬夏設計的、受齊本德爾風格影響的餐椅。
使用玫瑰木製作。

◉奧萊・萬夏　年表

年分	年齡	
1903		誕生於哥本哈根（9月16日）。
		父親是美術史家威爾漢・萬夏。
1925	22歲	就讀皇家藝術學院家具系，學習家具設計（～1929年）。
		在學期間師從卡爾・克林特。
		在卡爾・克林特的事務所擔任助手（～1927年）。
1929	26歲	成立設計事務所。
1931	28歲	首次參加家具職人公會展。
1932	29歲	出版《MØBELTYPER》（家具風格）。
1933	30歲	與A・J・艾佛森展開合作關係。
		在家具職人公會展的比賽中得獎。
1940	37歲	以齊本德爾風格的椅子、中國的椅子進行再設計。
		在家具職人公會展上展出這些作品。
1941	38歲	出版《Møbelkunstens Historie i Oversigt》。
1944	41歲	出版《Engelske Møbler》。
1949	46歲	與France & Daverkosen（日後的France & Søn）展開合作關係。
		發表殖民椅。
1951	48歲	在家具職人公會展上發表鳥喙椅。
1954	51歲	在家具職人公會展上發表扶手椅。
1955	52歲	擔任丹麥皇家藝術學院家具系教授。
1957	54歲	在家具職人公會展上發表埃及凳。
1960	57歲	在米蘭三年展上獲得金牌。
1963	60歲	在家具職人公會展上推出60歲紀念展示。
1967	64歲	出版《THE ART OF FURNITURE: 5000 YEARS OF FURNITURE AND INTERIORS》。
1973	70歲	卸下丹麥皇家藝術學院家具系教授一職。
1985	82歲	去世（12月27日）。

Børge Mogensen

改變庶民生活的理想主義者

博格·莫根森

（1914～1972）

———

在哥本哈根結識韋格納
這位一輩子的朋友

*1

奧爾堡（Aalborg）

日德蘭半島北部的最大都市。人口約215,000人（2019年1月當時）。從哥本哈根搭城際列車（InterCity）到這裡要花4個半小時至5個小時。

　　1914年4月13日，博格·莫根森誕生於日德蘭半島北部的奧爾堡[*1]，是三個兄弟姊妹當中的次男。莫根森小時候就對木工有興趣，16歲時向當地的木匠拜師學藝。他偶爾幫人製作下葬用的棺材，賺取30～40克朗的月薪，同時也努力修業。20歲時終於取得木工匠師的資格。

　　1935年，莫根森一家人搬到哥本哈根。對21歲的他而言，從日德蘭半島北部的地方都市搬到首都哥本哈根，這種環境的變化是很大的刺激。當時哥本哈根因為有家具職人公會展與Den Permanente這類活動，逐漸掀起了現代設計的熱潮。置身在這裡，讓莫根森感覺到學習設計的必要性。於是，1936年他進入哥本哈根美術工藝學校，正式學習家具設計。他在這個時期，遇到了日後共度人生的兩號人物。

　　其中一人是美術工藝學校的同學——漢斯·J·韋格納。兩人都是來自日德蘭半島，而且年紀輕輕就努力修業成為木工匠師，因此他們很快就一拍即合，共同生活在哥本哈根的公寓裡。從此以後，兩人成為往

來多年的好友與好對手。

另一人則是住在同棟公寓樓上的女性——愛麗絲（Alice Klüwer Krohn）。第二次世界大戰期間，莫根森與愛麗絲在1942年結婚，攜手共度一生。直到1972年莫根森去世為止，愛麗絲始終從旁支持他的設計師工作。

從美術工藝學校畢業後，莫根森進入丹麥皇家藝術學院家具系，遇見了一生的恩師——卡爾·克林特。在學期間，他一方面學習克林特提倡的「應用各種從前的家具，以及用數學方法設計家具」的方法論，一方面也在克林特與莫恩斯·柯赫的事務所裡擔任助手，累積實務經驗。

成為FDB Møbler家具設計室的負責人。
創造庶民的椅子J39

於丹麥皇家藝術學院修完課程後，莫根森在1942年面臨一個重大的轉捩點。在家具職人公會展掀起話題的莫根森，得到當時擔任FDB顧問的建築師史汀·艾拉·拉斯姆森的推薦，年僅28歲就被拔擢為FDB Møbler家具設計室的負責人。莫根森總共在FDB Møbler工作了8年，他始終遵照消費合作社的概念，

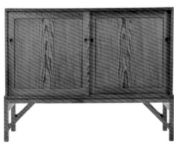

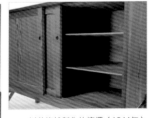

以花旗松製作的櫥櫃（1944年）

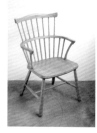

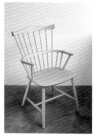

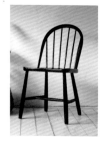

*2
由上而下分別是J6、J52、J4。
參考P42

為庶民設計高機能性的家具。

在FDB Møbler任職時,莫根森同樣實踐了卡爾·克林特的設計方法論。1944年發表的FDB Møbler第一個原創家具系列,包含了以英國溫莎椅再設計而成的J6梳背椅(1947年改良部分設計後以J52之名發表),以及J4弓背椅(拱形椅背使用的是以蒸氣加工而成的曲木)[*2]。以木製座椅來說這些椅子的舒適性都很高,不光是用餐的時候,從事編織之類長時間的作業時也很適合使用。這是專為在物資匱乏的戰爭期間,很難買到沙發之類綳布/綳皮座椅的庶民所設計的家具。

1947年,莫根森以夏克椅進行再設計,創造出FDB Møbler時代的代表作J39。這張椅子也可視為以克林特的教堂椅再設計而成的作品。他將教堂椅的梯背(由4條木板組成的椅背),變更成1條大幅彎曲的寬木板,在提高生產效率的同時也給人清爽的印象。當初發表時椅面是用海草編製的,戰後因為物資匱乏,後來就改為使用紙繩製作。

J39在丹麥暱稱為Folkestolen,即「庶民的椅子」,現在依舊是廣受人們喜愛的國民椅。無論擺在哪個空間都不會過於搶眼,安安靜靜地扮演好椅子這個角色的J39,凝聚了莫根森想為庶民設計生活用品的心意。

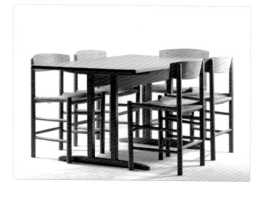

擺在C18夏克桌周圍的J39。圖中的桌子,是Illums Bolighus以FDB發表的樣式再設計後販售的樣式。

從前丹麥農家使用的椅子。

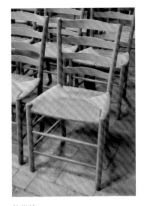

教堂椅

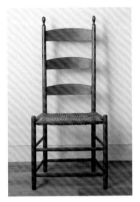

夏克椅

J39

與韋格納合作創造
輻背沙發

　　為FDB Møbler設計家具的同時，博格・莫根森也持續參加家具職人公會展。他在家具職人公會展上發表的是無法在FDB Møbler設計的作品，即以小葉桃花心木之類的高級木材製作、給富裕階層使用的家具。1944年參展時，他與家具職人I・克里斯汀生（I. Christiansen）合作，展示一個由書架、寫字檯、扶手椅、菸櫃等家具組成、為單身者設計的客廳。有櫃腳的菸櫃可收納菸草與菸斗，精巧的外觀是家具職人運用精湛的技藝製作出來的成果，帶有光澤的褐色桃花心木，以及黃銅製的五金配件也是很賞心悅目的美麗組合。

　　戰爭結束後，莫根森一家人與韋格納夫妻，於1945年夏季前往西蘭島北部的港鎮吉勒萊度假。那年夏天經常下雨，大部分的時間都待在室內的莫根森與韋格納，便討論起當年度的家具職人公會展，最後決定以公寓為主題聯手設計展示攤位。莫根森負責設計臥室，韋格納負責設計飯廳，客廳則由兩個人一起設計。當時莫根森設計給客廳用的家具，就是他的代表作之一，目前仍在生產的輻背沙發[*3]。

　　輻背沙發相當於法國貴妃椅（躺椅）與英國溫莎椅的結合，莫根森成功做到了參考過去的設計，提出前所未有的嶄新沙發樣式。他提出的新樣式，有別於以布料或皮革包覆住整個框架的一般沙發，而是放低並加長溫莎椅的椅面，然後在上面放置椅墊與背墊。這張沙發從背面看去，同樣給人輕巧又優美的印象，無論擺在房間的哪個位置都不會格格不入。其中一邊

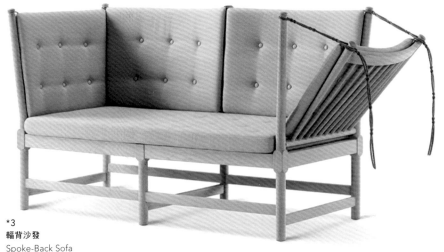

*3
輻背沙發
Spoke-Back Sofa
橫長約160公分,若將面向沙發時右手邊
的椅背放倒,長度則將近2公尺。

的扶手角度可用皮繩調整,因此也可以當成躺椅舒適
地使用。

　　這張由家具職人約翰尼斯‧漢森製作的輻背沙
發,在家具職人公會展上造成話題,很快就被Fritz
Hansen當成商品推出。不過,當時只生產了50張,不
久就停產了。或許是因為當時現代家具在丹麥尚未完
全普及,推出這款沙發的時間點略嫌太早。後來Fritz
Hansen於1962年再度販售,這款沙發一躍成為熱門商
品,許多丹麥人的客廳裡都放著一張輻背沙發。可說
是時代終於跟上了莫根森的嶄新創意。目前這款沙發
是由腓特烈西亞家具負責生產。

自立門戶後，憑藉著自由發想
創造獵人椅等作品

　　1940年代，莫根森一方面在FDB Møbler遵循各種限制，設計給庶民使用的家具，一方面在家具職人公會展上憑著更自由的發想，創造出價格較貴的家具。不過到了1950年，他決定離開FDB Møbler。這一年，FDB Møbler發行了一本60頁的型錄，內容是莫根森設計的「庶民家具系列」。這本型錄不只收錄了莫根森的作品，也蘊含著多年來持續摸索丹麥人新生活風格的FDB Møbler董事長──費德烈・尼爾森的心意。

　　不過，兩人心目中的理想生活風格，似乎並未對實際的庶民生活帶來什麼變化。FDB Møbler的家具，逐漸受到對社會動向很敏感的中產階級以上的家庭歡迎，公共設施也慢慢開始採用。然而，諷刺的是原本的目標，也就是一般民眾要接受FDB Møbler的家具仍需要一點時間。由於盟友費德烈・尼爾森離職，再加上對一般民眾不接受現代家具的狀況感到失望，莫根森才決定離開FDB Møbler。

　　之後，FDB Møbler的理念，由保羅・沃爾德與艾文・約翰森等繼任的設計師承襲下去，他們在「給庶民使用、兼具實用與美觀的家具」這個明確的概念下，繼續製作FDB Møbler的家具。進入1950年代後，之前的努力總算開花結果，FDB Møbler的家具（例如J39、J46、J64[*4]）透過遍布丹麥國內的消費合作社網絡販售，結果大受歡迎。

　　離開FDB Møbler後，莫根森在鄰接哥本哈根的腓特烈堡地區某間公寓成立設計事務所，勤奮地從事設計活動。他在1950年的家具職人公會展上發表的獵人

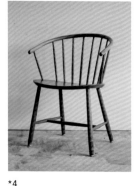

*4
J64
艾文・約翰森設計。目前由腓特烈西亞家具復刻生產與販售。圖中的椅子為FDB Møbler製作。

椅[*5]，就是明確展現其新創作方向的作品。這件作品是以櫟木製作椅框，再以皮帶固定厚皮革製成的椅面與椅背，無論是材料的選擇還是加工方法，皆與FDB Møbler時代明顯不同。這個櫟木與厚皮革的組合，成了博格·莫根森的自由設計師時代象徵元素之一，經過幾件作品的淬鍊後，他在1958年發表了西班牙椅[*6]。

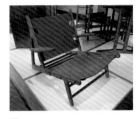

*5
獵人椅
Hunting Chair

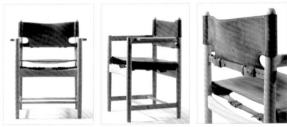

3238扶手椅（1951年，腓特烈西亞家具製作，櫟木材質），原本取名為「Jagtstol」。「Jagt」為丹麥語，意思是狩獵。目前腓特烈西亞家具以西班牙餐椅（Spanish Dining Chair）之名復刻生產。

*6
西班牙椅
Spanish Chair。1958年，腓特烈西亞家具製作，櫟木材質。以西班牙自古以來所使用的、用一張皮革製作椅面與椅背的椅子再設計而成。

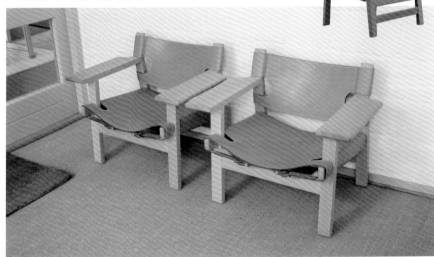

透過腓特烈西亞家具
發表許多作品

*7
Søborg Møbler
1890年創立。除了莫根森設計的家具之外，也製作過彼得·維特&奧爾拉·莫爾高-尼爾森、伯恩特等人的作品。

*8
C. M. Madsen
製作過漢斯·J·韋格納的餐椅W-1、W-2等作品。

*9
P. Lauritsen & Søn
1950年代～1960年代，製作過許多莫根森設計的家具（尤其是櫥櫃類）。

＊以上3家公司的家具圖片刊登在P86。

之後莫根森很順利地增加客戶，陸續接到Søborg Møbler[*7]、C. M. Madsen[*8]、P. Lauritsen & Søn[*9]等家具製造商的委託，設計可在工廠量產的家具。想必雙方都明白，莫根森在FDB Møbler累積的經驗，非常有助於他設計出可在工廠有效率地量產的家具。他在為Søborg Møbler設計時，也挑戰過使用成型合板或鋼鐵材質的家具。

對莫根森而言，當中最大的客戶就是腓特烈西亞家具。腓特烈西亞家具創立於1911年，1955年安德烈亞斯·格拉瓦森（Andreas Graversen）收購經營不善的工廠，並於這時委託莫根森設計家具。

面對格拉瓦森的委託，起初莫根森不願意與他合作。但是，格拉瓦森實在很需要莫根森的幫助，於是他先說服莫根森的妻子愛麗絲，最後終於成功說服了莫根森。

而且因為兩人都出身於日德蘭半島北部，開始合作後彼此很快就變得親近。據說兩人有時也會互相怒吼，不過這段建立在堅定情誼上的合作關係，一直持續到1972年莫根森去世為止。合作期間，莫根森透過腓特烈西亞家具發表了許多作品，大部分的作品目前仍持續生產。

對莫根森而言，與紡織品設計師莉絲·阿爾曼的合作，同樣具有非常重要的意義。1939年莫根森首次參加家具職人公會展時兩人就開始合作，這段關係一直持續到莫根森去世為止。莫根森設計的家具所用的家飾布，經常採用莉絲·阿爾曼拿手的、以條紋或格

紋為基底的花紋[*10]。

　　莫根森曾在莉絲‧阿爾曼的75歲生日派對上，以
「如果用服裝來比喻一個人的為人，我的家具可說是
擁有了最棒的衣櫃」這句話，對多年的合作搭檔表達
感謝之意。個性認真的莫根森，透過徹底的計算設計
出無懈可擊的家具，莉絲‧阿爾曼設計的紡織品則讓
他的作品變得更加平易近人，這是莫根森設計的家具
所不可或缺的元素。

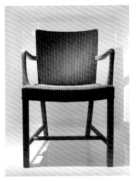

*10
以莉絲‧阿爾曼設計的家飾布製作
而成的扶手椅（1941年）

改變庶民生活風格的功績
延續到了現在

　　自從1950年成立自己的事務所以後，莫根森就不
停地工作，到了1960年代後半期，都會的繁忙生活漸
漸令他感到疲憊。於是，他考慮遠離哥本哈根的喧
囂，回到從小生長的故鄉，按照自己的步調繼續工
作。後來，他在鄰近故鄉的利姆海峽旁邊買塊土地建
了避暑別墅，接著搬到那裡居住。不過遺憾的是，莫
根森在那裡度過的時光並不長。罹患惡性腦瘤的他，
於1972年離開人世。

　　博格‧莫根森在短暫的58年人生當中，設計了給
庶民使用的平價家具，以及略顯奢侈的家具。兩者的
共通點是，皆採用了承襲自卡爾‧克林特的設計方
法。所以把FDB Møbler時代的作品與自立門戶後的作
品擺在一塊，看起來並不會格格不入的原因可能就出
於此。

　　從近幾年家具製造商復刻FDB Møbler的家具一事
也可看出，莫根森改變了丹麥的庶民生活風格，而且
這項功績延續到了現在。

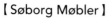

◉為Søborg Møbler、C. M. Madsen、P. Lauritsen & Søn
　設計的家具

【Søborg Møbler】

折疊桌
（桌面板：柚木，桌腳：鋼鐵）

扶手椅（柚木，
椅面：燈心草編製）

圓桌（桌面板：柚木薄片，
桌腳：山毛櫸木）

書桌（柚木）

【C. M. Madsen】

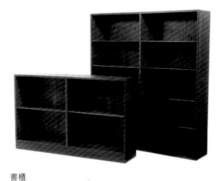

書櫃
（柚木）

【P. Lauritsen & Søn】

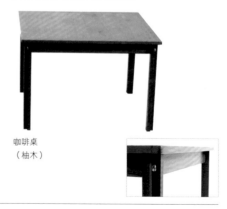

咖啡桌
（柚木）

◉ 博格・莫根森　年表

年分	年齡	
1914		誕生於日德蘭半島北部的奧爾堡，是三個兄弟姊妹中的次男（4月13日）。
1930	16歲	向奧爾堡的木匠拜師學藝，進行家具職人訓練（～1934年）。
1934	20歲	取得木工家具匠師的資格。
1935	21歲	全家移居哥本哈根。
1936	22歲	就讀哥本哈根美術工藝學校，學習家具設計（～1938年）。
		結識漢斯・J・韋格納。
1938	24歲	就讀丹麥皇家藝術學院家具系，
		在卡爾・克林特底下學習家具設計方法論（～1941年）。
		在卡爾・克林特與莫恩斯・柯赫的事務所擔任助手（～1942年）。
1939	25歲	首次參加家具職人公會展。
		與紡織品設計師莉絲・阿爾曼展開合作關係。
1942	28歲	成為FDB Møbler家具設計室的負責人。
1944	30歲	發表J4與J6。長子彼得（Peter Mogensen）出生。
1945	31歲	跟漢斯・J・韋格納一同參加家具職人公會展。
		發表輻背沙發。
		兼任丹麥皇家藝術學院家具系的助教（～1947年）。
1947	33歲	發表「庶民的椅子」J39。次子湯瑪斯（Thomas Mogensen）出生。
1949	35歲	在家具職人公會展上，發表運用成型合板製作的安樂椅。
1950	36歲	離開FDB Møbler，在腓特烈堡地區成立設計事務所。
		在家具職人公會展上發表獵人椅。獲得艾克斯伯格獎。
1953	39歲	與莉絲・阿爾曼合作，為紡織品製造商C.Olsen開發繃椅用的紡織品。
		從這個時候開始，就有許多製造商委託莫根森設計家具。
1954	40歲	跟葛芮特・邁亞（Grethe Meyer）合作，開發系統收納家具Boligens Byggeskabe。
		設計丹麥工藝博物館（現丹麥設計博物館）紡織收藏品所用的展示架。
1955	41歲	遇見安德烈亞斯・格拉瓦森，與腓特烈西亞家具展開合作關係。
1958	44歲	在家具職人公會展上發表西班牙椅，獲得年度獎。
		在根措夫特興建自宅兼設計事務所。
1961	47歲	在倫敦舉辦個展。
1962	48歲	Fritz Hansen再度販售輻背沙發，結果大受歡迎。
1967	53歲	設計照護設施所用的家具系列。
1969	55歲	在日德蘭半島北部利姆海峽沿岸興建避暑別墅。
1972	58歲	因罹患腦瘤而病逝（10月5日）。

Hans J. Wegner

爐火純青的精湛技藝

漢斯·J·韋格納

（1914～2007）

———

17歲取得木工匠師的資格

韋格納的老家（上），以及掛在老家外牆上的牌子（下）

　　漢斯·J·韋格納是丹麥具代表性的家具設計師，在日本也是家喻戶曉的人物。1914年4月2日，韋格納出生在鄰近丹德邊境的日德蘭半島南部城鎮岑訥。父親彼得·M·韋格納（Peter M. Wegner）靠著在鎮上當鞋匠來維持生計，漢斯·J·韋格納從小就在父親的製鞋工坊裡玩耍。

　　接受完義務教育後，14歲的韋格納到製鞋工坊附近的某間家具工坊拜師學藝。他在這裡一面製作臥室家具組與櫥櫃等，與岑訥居民生活息息相關的家具，一面學習如何接單與配送商品等經營工坊所需的許多知識。之後，年僅17歲的他通過了木工匠師的考試。當時的韋格納想必也夢想著，將來要擁有自己的家具工坊。

　　現在的丹麥與德國邊境附近的地區（舊什勒斯維希公國Hertugdømmet Slesvig），有過一段在不同的時代歸屬於不同國家的歷史。1914年韋格納出生當時，岑訥屬於德國領土，因此韋格納出生時是德國人。之後經過第一次世界大戰的戰後處理，岑訥從1920年起變成丹麥領土，因此韋格納也取得了丹麥國籍。

在美術工藝學校，
學習克林特提倡的再設計方法論

　　取得木工匠師的資格之後，韋格納仍在岑訥的家具工坊當家具職人，累積實務經驗。1935年，21歲的他為了服兵役而移居哥本哈根所在的西蘭島。服完半年兵役的韋格納，看到哥本哈根因家具職人公會展與Den Permanente的活動而變得熱鬧繁榮，深刻體認到要回故鄉開設自己的工坊前，自己必須先學好設計才行。於是，他到技術研究院參加為期約2個月半的家具製作課程。參加這個短期進修課程的人當中，也有哥本哈根美術工藝學校的學生，因此課程結束後，韋格納便決定接著就讀美術工藝學校。

　　當時的哥本哈根美術工藝學校，位在經卡爾・克林特等人裝修過的丹麥工藝博物館[*1]用地內，克林特的學生之一奧爾拉・莫爾高-尼爾森[*2]就在此任教。這裡教導的同樣是克林特提倡的家具設計方法論，也就是應用各種從前的家具以及使用數學方法來設計。工藝博物館收藏著從世界各地蒐羅而來的椅子，對學習家具設計的學生而言是最合適的學習環境。

　　韋格納在美術工藝學校充分發揮才能，無論是設計家具所需的製圖與素描，或是水彩畫等方面的成績都很優秀。就讀美術工藝學校的第1年，韋格納學習設計櫥櫃與書桌，第2年學習設計椅子，第3年他就自請退學，轉而到阿納・雅各布森與艾力克・莫勒[*3]的建築事務所工作。對韋格納而言，在美術工藝學校接觸到卡爾・克林特的設計方法論，以及盡情研究工藝博物館收藏的椅子，這段經驗奠定了他的家具設計師才能。

*1
丹麥工藝博物館
現在的丹麥設計博物館。
參考P215
*2
奧爾拉・莫爾高-尼爾森
參考P169

*3
艾力克・莫勒
Erik Møller（1909～2002）
丹麥建築師。

*4
歐維・蘭達
Ove Lander
也製作過博格・莫森與莉絲・阿爾曼，於1941年的家具職人公會展上展出的扶手椅等作品。

*5
韋格納的第一張椅子
據說目前全世界僅存2張。

*6
新堡（Nyborg）
位於菲因島東端的都市。2018年當時，人口約16,000人。

*7
弗雷明・拉森
Flemming Lassen
（1902～1984）
丹麥建築師與家具設計師。阿納・雅各布森的兒時玩伴。

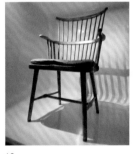

*8
新堡圖書館閱覽室所用的梳背溫莎椅

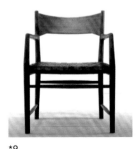

*9
奧胡斯市政廳所用的椅子（會議椅）

包括博格・莫根森在內的幾名同學，大家從美術工藝學校畢業後，紛紛進入卡爾・克林特任教的丹麥皇家藝術學院家具系，繼續學習學術知識。反觀韋格納則是不升學，選擇投入實務現場，透過「做中學」的方式學習家具設計。

在雅各布森的事務所工作，設計奧胡斯市政廳的家具

1938年，韋格納首次參加家具職人公會展。韋格納一生設計了500張椅子，畫了超過3500張草圖，而他與家具職人歐維・蘭達[4]合作，只製作了幾張的「第一張椅子[5]」，正是值得紀念的出道作品。

在阿納・雅各布森與艾力克・莫勒的建築事務所經手的第一件工作，就是設計菲因島東部城鎮新堡[6]的圖書館所使用的家具。新堡圖書館是由艾力克・莫勒與弗雷明・拉森[7]設計，為磚造建築，山形屋頂令人印象深刻。韋格納負責設計這裡所使用的椅子、桌子、書架等所有家具。當時，韋格納為閱覽室設計了一張梳背溫莎椅[8]。

結束新堡圖書館的工作後，韋格納又為了設計雅各布森的建築代表作——奧胡斯市政廳所用的家具，而在1939年前往丹麥第二大都市奧胡斯。他在這裡設計了議場所用的椅子[9]、辦公桌、書架以及文件櫃等各種家具。文件櫃的抽屜尺寸與配置，是按照紙張尺寸與文件夾大小來規劃，讓人能夠有效率地將文件收納在有限空間裡。

阿納・雅各布森的年紀比韋格納大上一輪，當時已經因為卡拉姆堡沿海的美景海灘綜合度假村計畫而

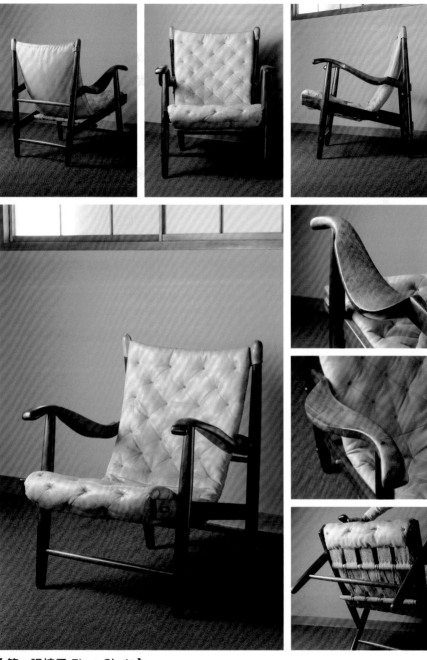

【第一張椅子 First Chair】

***10**
運用鑲嵌技術呈現兒時回憶的櫥櫃。目前在岑訥的韋格納博物館內展示。

***11**
J16
參考P42

*** 韋格納參考中國的椅子設計出來的座椅總稱**

韋格納的中國椅有Chinese Chair與China Chair這2種稱呼。國外的資料，大多將真正的中國椅子寫作Chinese Chair，至於韋格納設計的椅子則寫作China Chair。各家製造商使用的名稱也不一樣，例如Fritz Hansen使用的是China Chair，PP Møbler則使用Chinese Chair。本書以中國椅（China Chair）為總稱，至於各家製造商的商品則按照該公司使用的名稱標示。

聲名大噪。在雅各布森底下參與設計奧胡斯市政廳（Aarhus Rådhus）這件大案子的經驗，對年輕的韋格納而言無疑是學習實務的絕佳機會。這個時期，他認識了在雅各布森與莫勒的事務所裡擔任祕書的茵嘉（Inga Helbo），兩人在1940年結婚。

奧胡斯市政廳在1942年落成。之後韋格納又留在奧胡斯好幾年，成立自己的設計事務所繼續從事設計活動。韋格納也繼續參加在哥本哈根舉辦的家具職人公會展，1944年他展出了一個櫥櫃，上頭以精湛的鑲嵌技術呈現兒時在岑訥河邊玩耍的回憶[*10]。

這個時期，韋格納透過美術工藝學校的恩師——奧爾拉·莫爾高-尼爾森認識約翰尼斯·漢森，並且為他的工坊設計了均衡揉合溫莎椅與夏克椅兩者元素的搖椅。這張搖椅後來經由當時的FDB Møbler設計室負責人博格·莫根森的推薦，稍加更改細節後由FDB Møbler生產販售（J16[*11]）。

以中國明朝的椅子進行再設計。
中國椅、The Chair、Y椅陸續誕生

1944年，韋格納設計了一張組合式的兒童座椅，當作博格·莫根森的長子彼得的受洗禮物。韋格納在奧胡斯找不到滿意的禮物，所以才自行設計出可拆開來郵寄到哥本哈根的椅子。這張椅子命名為彼得的椅子[*12]，後來跟另外設計的桌子湊成一組，加進FDB Møbler的型錄裡。

韋格納以奧胡斯為活動據點的1940年代前半期正值戰爭期間，初出茅廬的自由家具設計師要維持生計絕不是件易事。FDB Møbler的負責人莫根森，因擔心

好友韋格納，而將他的作品放進FDB Møbler的型錄
裡，算是莫根森的體貼表現。韋格納與莫根森，在
1945年與1946年的家具職人公會展上共同展出作品，
之後兩人也保持多年的友誼（參考莫根森的介紹）。

　　這個時期，韋格納參考中國明朝的椅子，設計並
發表2款中國椅。其中一款，是以軛背椅[*13]（軛是指可
同時套住2顆牛頭的木製工具）再設計而成，由約翰
尼斯・漢森工坊發表的中國椅[*14]。另一款則是以扶手
大幅彎曲的圈椅[*15]再設計而成的椅子（FH4283）[*16]，
現在仍由Fritz Hansen生產販售。

　　韋格納在就讀美術工藝學校時，曾在工藝博物館
看過中國的軛背椅。至於圈椅據說是在奧胡斯的圖書
館裡，於奧萊・萬夏所寫的《MØBELTYPER》（家具
風格）[*17]一書中看到的。這2款幾百年前在距離丹麥十
分遙遠的中國使用的椅子，帶給他強烈的靈感。

　　1945年，他改良FH4283，設計出生產效率更高
的FH1783中國椅（現PP66 Chinese Chair）[*18]，並透過
Fritz Hansen發表。扶手部分使用了山毛櫸曲木，椅面
則以紙繩編製，加工效率要比最初的FH4283更好。源
自圈椅的中國椅之設計，後來成了韋格納的畢生事
業，他不斷進行再設計，最後終於創造出Y椅和圓椅
（Round Chair／The Chair）。

以溫莎椅再設計而成的
孔雀椅

　　戰爭期間韋格納依然在奧胡斯的事務所從事設計
活動，不過後來因為恩師奧爾拉・莫爾高-尼爾森幫忙
爭取到美術工藝學校的教職，韋格納便在1947年移居

*12
彼得的椅子
Peter's Chair
約翰尼斯・漢森工坊與腓特烈西亞
家具都製作過。目前由Carl
Hansen & Søn生產與販售。

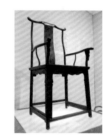

*13
中國的軛背椅

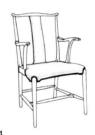

*14
透過約翰尼斯・漢森工坊發表的中
國椅

*15、16
參考P102

*17
《MØBELTYPER》
參考P72

*18
FH1783中國椅
（現PP66 Chinese Chair）
參考P102

哥本哈根。之後就開始過著白天在美術工藝學校任教，晚上在約翰尼斯・漢森的工坊裡作業的日子。由於他既是設計師同時也是木工匠師，每晚在約翰尼斯・漢森的工坊裡製作作品的同時，也淬鍊著自己的設計點子。於是，大膽地以英國溫莎椅再設計而成的孔雀椅[19]就這樣誕生了。這張椅子是跟約翰尼斯・漢森工坊的家具職人尼爾斯・湯森（Niels Thomsen）聯手製作的，並在1947年的家具職人公會展上發表。

這張椅子因外觀近似孔雀開屏而被稱為孔雀椅，椅背的細杆有一段設計得比較寬。這個設計除了有裝飾的含意，也是想改善溫莎椅的椅背觸感。孔雀椅以大幅度彎曲的曲木支撐呈放射狀排列的細杆頂端，大大跳脫了傳統的溫莎椅印象，這件作品不只是韋格納的代表作，也是當時丹麥現代家具設計的象徵。這可說是高層次融合韋格納身為木工匠師的技術，與身為家具設計師的靈活思維而成的一張椅子。

參考過去的優秀作品創造符合這個時代的作品，這種再設計手法是克林特提倡的設計方法之一。韋格納就是運用這個手法，再加上他獨有的、富含巧思的詮釋，創造出孔雀椅的。不知克林特與莫根森看到這張椅子時有什麼樣的感覺呢？

我認為就是因為韋格納擁有靈活的設計頭腦，才使他的作品有著獨特的包容力。韋格納的作品在日本受到較多人的喜愛，應該是因為相較於令人覺得嚴格的克林特或莫根森的作品，前者無論在視覺上還是感受上都讓人感到某種包容力。

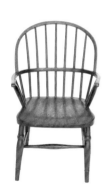

弓背溫莎椅（製作於19世紀前半葉的英國）

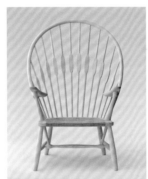
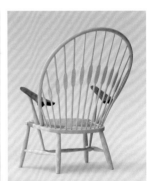

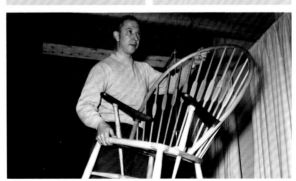

孔雀椅（上）與拿著孔雀椅、年輕時的韋格納（下）。

在黃金期大放異彩的設計師與建築師

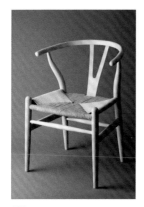

*20
Y椅（Y Chair／CH24）
Y椅這個名稱並不是韋格納取的，
而是不知不覺間就這麼稱呼了。
另外，在美國則大多稱為叉骨椅
（Wishbone Chair）。

*21
1950年，Carl Hansen & Søn同
時販售椅子CH22、CH23、
CH24（Y椅）、CH25，以及餐具
櫃CH304。

*22
立體商標
參考P229

*23
The Chair
據說「The Chair」這個名稱，是
Den Permanente的幹事取的。

*24
《Interiors》1950年2月號的封面
*25
有些資料則說是27間美術館。

應Carl Hansen & Søn的要求，
設計可用機械量產的椅子

因孔雀椅的誕生而更加受到矚目的韋格納，在1949年設計了2款自中國椅發展出來的椅子。

其中一款日本人也很熟悉，就是為了有效率地用機械生產而設計出來的Y椅（CH24）[20]。韋格納先到Carl Hansen & Søn的工廠查看現場的狀況，再考量機械量產的可行性進行設計。這張椅子有著中國椅的影子，不過卻是一般民眾也負擔得起的價格[21]。

在日本，Y椅也常出現在雜誌與電視廣告上。其著名程度受到肯定，椅子的外觀更於2011年在日本專利廳註冊為立體商標[22]。由此可見，日本人對這款椅子有多麼熟悉。

另一款是由約翰尼斯・漢森工坊製作的圓椅（JH501，The Chair[23]）。美國的《Interiors》雜誌，曾在1950年2月號[24]的丹麥家具特輯中介紹這張椅子。而且不光是韋格納的圓椅與孔雀椅，該篇報導也介紹了博格・莫根森的貝殼椅（Shell Chair）、芬・尤爾的酋長椅等，丹麥現代家具設計的魅力因而廣為美國人所知。

1954年至1957年於美國及加拿大24間美術館[25]舉辦的「Design in Scandinavia巡迴展」，參觀人數超過6萬5千人，奠定了丹麥家具在北美市場的人氣。由於此巡迴展大獲成功，之後丹麥、瑞典、挪威、芬蘭這北歐四國便組成「Scandinavian Design Cavalcade」，每年9月都會在這四國的美術館、商店、工廠等地舉辦展覽會。換言之就是提供機會，讓來自美國與其他國家的觀光客，可以到處欣賞北歐各國的設計。北美

市場對丹麥家具的需求，便是透過這種腳踏實地的宣傳活動穩健成長。

當時生產圓椅的約翰尼斯・漢森工坊裡只有5、6名家具職人，來自美國的大量訂單還讓他們應接不暇。1960年舉辦的美國總統大選電視辯論會也使用了圓椅，約翰・F・甘迺迪與理察・尼克森坐在圓椅上的畫面，透過電視傳播至全美各地，這件事也讓圓椅名氣大增[26]。

「Scandinavian Design Cavalcade」的海報

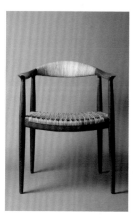

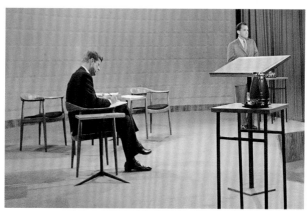

1951年，韋格納與芬蘭籍設計師塔皮奧・維爾卡拉（Tapio Wirkkala）一同獲得路寧獎[27]，1953年他用這筆獎金跟妻子茵嘉一起在美國與墨西哥展開觀摩之旅。在美國旅行期間，有現代量產家具製造商想跟韋格納合作，請他設計家具，但他回絕了對方的提議。韋格納雖然贊同以機械有效率地生產家具，也許是他不想在自己無法徹底監督的國外製造自己的家具吧。與現場的家具職人協調到滿意為止，將自己的點子化為具體的作品——韋格納可說是一直在堅守自己的這種態度。

[26]
（左圖）約翰尼斯・漢森製作的圓椅JH501（The Chair）。此為早期作品，椅背用細藤條纏繞起來。
（右圖）1960年舉辦的美國總統候選人電視辯論會。甘迺迪就坐在The Chair上，站在右邊的是尼克森。

[27]
路寧獎（Lunning Prize）
北歐的設計獎，創設人費德烈・路寧（Frederik Lunning，移民到美國的丹麥人）在紐約經營喬治傑生公司。

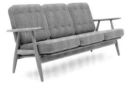

CH25

GE240

Andreas Tuck的邊桌（AT17，
使用巴西玫瑰木製作）

Ry Møbler的餐具櫃

***28**
CH07（貝殼椅）、熊椅、OX椅的
圖片刊登在P101。

創建韋格納家具的銷售網絡
「Salesco」

　　1951年，一個跨越數家製造商之間的藩籬，共同販售韋格納家具的銷售網絡成立了。發起人是Carl Hansen & Søn的業務員艾文・柯爾・克里斯汀生（Ejvind Kold Christensen）。這個名為「Salesco」的組織，是由以下5間公司所組成，每間公司擅長的領域都不盡相同。

○ Carl Hansen & Søn／餐椅、安樂椅
○ AP Stolen／安樂椅
○ GETAMA／沙發、坐臥兩用床
○ Andreas Tuck／桌子
○ Ry Møbler／收納櫃

　　Carl Hansen & Søn除了Y椅之外，還販售過CH25（1950年）與CH07（貝殼椅，1963年）。 AP Stolen販售過在日本也很受歡迎的熊椅（1951年）與OX椅（1960年）。GETAMA則販售過GE240（1955年）與其他沙發系列。韋格納的代表作，之前就像這樣透過各家製造商發表與販售[*28]。Salesco以韋格納設計的這些家具進行整體搭配，然後在型錄裡介紹。

　　Salesco的成員都是在工廠製作量產家具。因此韋格納考量各製造商的擅長領域，設計能運用機械有效率地生產的家具。另外，他也繼續為約翰尼斯・漢森工坊，設計由家具職人製作的家具，然後在家具職人公會展上發表這些作品。韋格納就像這樣，依照對方的技術與特徵設計最合適的家具，他的知識與設計頭

腦是其他設計師模仿不來的。

1957年，Salesco的核心人物艾文·柯爾·克里斯汀生，為了製作保羅·凱爾霍姆的家具而離開了Salesco，當時Salesco的銷售網絡仍維持了一段時間。不過，之後卻漸漸失去了凝聚力，韋格納便在1968年解除合作關係。他與約翰尼斯·漢森工坊的合作關係，也因為1966年家具職人公會展走入歷史而漸趨淡薄。

於是，韋格納不得不尋找新的合作對象。最後他選中的是，AP Stolen的轉包商——製作安樂椅木製椅框的PP Møbler。

陸續取得韋格納家具 製造權的PP Møbler

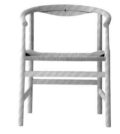

PP201

PP Møbler是1953年成立的家具工坊，很重視傳統技藝。不過，PP Møbler並不堅持只靠手工加工，他們還適度引進了新的機械加工技術，是一間很有彈性的家具工坊。韋格納應該也很中意這一點。而PP Møbler的經營者——家具職人艾納·佩德森（Ejnar Pedersen），更是韋格納的好知音。韋格納在1969年透過PP Møbler發表PP201後，接著於1975年發表PP62／63，又於1987年發表PP58，直到1993年韋格納退休為止，PP Møbler都是一個隨時歡迎他進行創作活動的地方。

PP62

PP Møbler自1970年代起，就取得了韋格納設計的一系列家具的製造權。在1970年代中期，他們取得了Salesco成員Andreas Tuck的桌子系列製造權。Fritz Hansen的FH1783中國椅（現PP66）製造權也一樣。

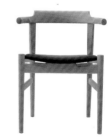

PP58

另外，他們也接收於1990年代初期關閉的約翰尼斯‧漢森工坊持有的The Chair（JH501，現PP501）等作品製造權。就這樣，規模不大的PP Møbler，成了聞名全球的韋格納家具製造工坊。

一生設計了超過500張椅子

韋格納身為丹麥具代表性的家具設計師，一生設計的椅子超過500張，這些作品可大致分成幾種類型，請各位參考下一頁的表格。雖然作品看起來很多元多樣，但不管是哪個類型，其中都看得到韋格納「不斷進行再設計，創造出更棒的椅子」這種摸索試錯的痕跡。

1995年，韋格納的故鄉岑訥，將一座舊水塔改建成韋格納博物館[*29]，以讚揚他多年來的輝煌成就。岑訥市提供舊水塔，改建費用由全球最大海運公司「快桅（A. P. Møller-Mærsk）」負擔，韋格納自己則提供作品。這是一間很棒的博物館，能夠一口氣欣賞韋格納的眾多作品。頂樓的觀景臺可以一覽韋格納故鄉岑訥的街景。

韋格納於2007年離世，享耆壽92歲。「設計一張獨一無二的好椅子，是窮極一生也無法完成的課題」這句話，彷彿是他人生的寫照。

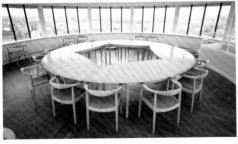

*29
位在岑訥的韋格納博物館（上）。這是以水塔改建的韋格納作品展示空間，頂樓可眺望岑訥的街景（下）。參考P215

◉ 韋格納設計的椅子

＊只列出各類型的主要作品

【溫莎椅】

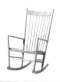 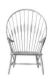 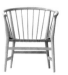

由左到右
分別是J16搖椅、
孔雀椅、PP112

【參考了中國椅子的座椅】

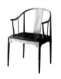 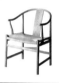 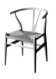

由左到右
分別是FH4283、
PP66、CH24 Y椅

＊此外還有圓椅
The Chair等作品

【圓椅】

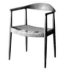 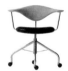 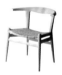 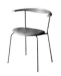

由左到右
分別是The Chair、
旋轉椅、公牛椅、
PP701

【會議椅】

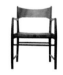 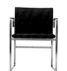

由左到右
分別是奧胡斯
市政廳的椅子、
CH111

【貝殼椅】

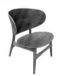 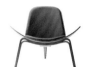

由左到右
分別是GE1936、
CH07

【折疊椅】

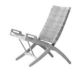

由左到右
分別是
PP512、PP524

【安樂椅】　由左到右分別是熊椅、OX椅、PP521、CH445翅膀椅、CH468眼睛椅

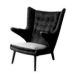 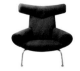 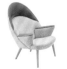 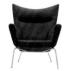 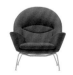

●The Chair與Y椅的譜系

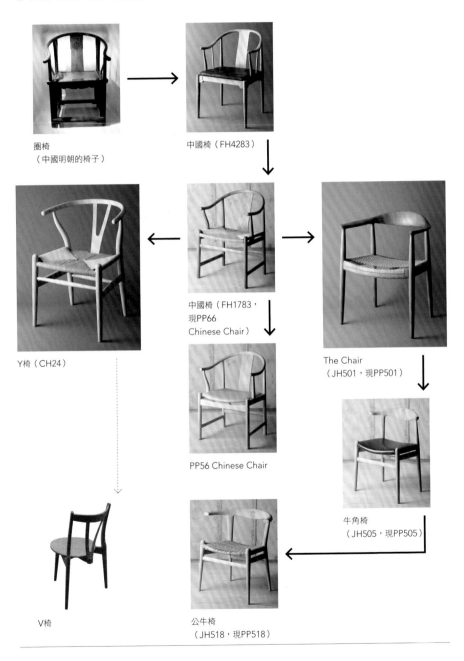

圈椅
（中國明朝的椅子）

中國椅（FH4283）

中國椅（FH1783，
現PP66
Chinese Chair）

Y椅（CH24）

PP56 Chinese Chair

The Chair
（JH501，現PP501）

牛角椅
（JH505，現PP505）

V椅

公牛椅
（JH518，現PP518）

◉漢斯・J・韋格納　年表

年分	年齡	
1914		誕生於日德蘭半島南部的岑訥（4月2日）。
1928	14歲	到父親的製鞋工坊附近的家具工坊（H. F. Stahlberg）拜師學藝。
1931	17歲	取得木工匠師資格。
1934	20歲	為了服兵役，移居哥本哈根所在的西蘭島。
1936	22歲	服完兵役後，在技術研究院參加為期約2個半月的家具製作課程。
		之後就讀哥本哈根美術工藝學校，學習家具設計（～1938年）。
		結識博格・莫根森。
1938	24歲	首次參加家具職人公會展。
		在阿納・雅各布森與艾力克・莫勒的建築事務所工作，
		設計新堡圖書館的家具。
1939	25歲	為了設計奧胡斯市政廳所用的家具，移居奧胡斯。
1940	26歲	與茵嘉結婚。
1943	29歲	在奧胡斯成立設計事務所。
1944	30歲	贈送「彼得的椅子」給博格・莫根森的長子彼得。
		設計搖椅（J16）與中國椅（FH4283）。
1945	31歲	與博格・莫根森一同參加家具職人公會展。
1947	33歲	活動據點移至哥本哈根，在哥本哈根美術工藝學校任教（～1951年）。
		長女瑪莉安娜（Marianne Wegner）出生。設計孔雀椅。
1948	34歲	入圍MOMA的低成本家具設計競賽。
1949	35歲	設計Y椅（CH24）、圓椅（JH501，The Chair）。
1950	36歲	次女艾娃（Eva Wegner）出生。
		美國雜誌《Interiors》介紹了圓椅和孔雀椅。
1951	37歲	獲得第1屆路寧獎。獲得米蘭三年展大獎。
		Salesco成立。設計熊椅。
1953	39歲	韋格納設計的家具出口量暴增。跟妻子茵嘉到美國與墨西哥進行3個月的觀摩之旅。
1954	40歲	在米蘭三年展上獲得金牌。
1959	45歲	在家具職人公會展上獲得常設獎。
1960	46歲	美國總統候選人約翰・F・甘迺迪與理察・尼克森的電視辯論會
		使用了圓椅（JH501，The Chair）。
1962～65	48～51歲	在哥本哈根郊外的根措夫特興建自宅。
1968	54歲	與Salesco解除合作關係。
1969	55歲	首次向PP Møbler提供家具的設計（PP201／203）。
1975	61歲	透過PP Møbler發表PP62／63。
1982	68歲	獲得C・F・韓森獎。
1993	79歲	退休。
1995	81歲	韋格納博物館在故鄉岑訥開幕。
1999	85歲	雖然已經退休，仍為了在2000年迎接創立100週年的GETAMA，設計Century 2000系列。
2007	92歲	去世（1月26日）。

在黃金期大放異彩的設計師與建築師

Arne Jacobsen

多才多藝的完美主義者

阿納・雅各布森
（1902～1971）

―

身為建築師的他留下許多成就，
此外也設計家具與照明設備

　　阿納・雅各布森是著名的螞蟻椅及蛋椅的設計師。此外，他跟瑞典的艾瑞克・岡納・阿斯普朗德（Erik Gunnar Asplund），以及芬蘭的阿爾瓦・阿爾托（Alvar Aalto），並列為北歐現代建築的代表建築師。在丹麥，民眾大多將他視為本國具代表性的建築師，而非設計師。

　　對雅各布森而言，家具是構成空間的重要元素之一，設計家具則是為了點綴自己規劃的空間。這個想法不僅適用於家具，也推及照明設備、門把、水龍頭與蓮蓬頭、音響設備、餐具類等各個方面。近年來建築界流行分工分業，建築物的設計就交給建築師，室內裝潢設計則交給設計師，這種各自進行屬於自身專業的工作之做法已成常態。反觀雅各布森則是綜觀整體，打造出許多具一體感的舒適空間。

　　1902年2月11日，雅各布森誕生在猶太裔丹麥人家庭。父親是貿易商，因此家境較為富裕，據說他從小就是個喜歡畫圖的男孩。要上小學時，他從哥本哈根搬到卡拉姆堡，這裡也是日後參與的度假村開發案

地點。雅各布森原先就讀的是當地的小學，但因為他只有在上美術課時才願意乖乖坐好，11歲時被迫轉學到全住宿制的學校。幸運的是，他在那裡遇見了未來的建築師弗雷明&莫恩斯·拉森兄弟[*1]。

雅各布森的繪畫才能獲得美術老師的肯定，因此他本來想成為畫家，但卻遭到實業家父親強烈反對而被迫轉換跑道。於是他在拉森兄弟的建議下，立志成為可發揮繪畫才能的建築師。之後他進入哥本哈根的技術學校學習建築基礎，1924年就讀丹麥皇家藝術學院建築系，主要師從凱·菲斯克[*2]。

如同上述，雅各布森跟韋格納、莫根森他們不同，並未進行過木工匠師的訓練，而是接受成為建築師所需的專業教育。因此設計家具的方法與他們有很大的差異。不過，緣分是很不可思議的東西，雅各布森在1924年進入皇家藝術學院就讀，而卡爾·克林特正好在這一年設立家具系。雖然沒辦法跟莫根森相提並論，但雅各布森也有可能在課堂上接觸到克林特提倡的設計方法論。

洞穿時代設計「未來的家」

1927年，雅各布森從皇家藝術學院畢業後，就在哥本哈根市建築課任職。他在這裡工作了2年左右，這段期間參與過幾項建築專案。1929年，他與兒時玩伴弗雷明·拉森一起參加「未來的家」設計競賽並且獲勝，因而備受矚目。

這件作品呈現出他們對未來的幻想：「未來的家」基本上為圓形建築，不僅設有自動開關的車庫，以及停放自用船的水上船庫，屋頂還有自轉旋翼機的

*1
弗雷明&莫恩斯·拉森兄弟
Mogens Lassen（1901～1987）
Flemming Lassen（1902～1984）
兩人都是丹麥建築師與設計師。弗雷明與阿納·雅各布森一同成立事務所，並且一起設計「未來的家」。

*2
凱·菲斯克
Kay Fisker（1893～1965）。丹麥建築師。

「未來的家」完工預想圖

*3
圓屋
Round House
由於圓屋建在海角上，所以沒有
水上船庫，也沒有自轉旋翼機的
起降臺。

*4
海濱淋浴間
Coastal Bath
海岸區的設施，包括更衣室、淋
浴間、瞭望塔等。

*5
度假村的作品群
除了冰淇淋店以外的其他作品，
雖然之後經過了重新裝潢，但大
多仍保留竣工當時的模樣。時至
今日，這系列的白色作品群所綻
放的光芒依舊沒有絲毫的消退。

貝拉維斯塔集合住宅（上）
美景劇院（下）

起降臺。此外還有具吸塵功能的玄關地墊，與自動將
郵件送到郵局的氣送管，具體地描繪了未來的生活。
「未來的家」構想，後來應用在1956年落成的圓屋[*3]
上。宛如「未來的家」的圓形建築與白色外觀，至今
仍在海角上綻放新鮮的光輝。

　　雅各布森趁著「未來的家」獲獎之機會自立門戶
後，便參與美景海灘（Bellevue Strand）的綜合度假
村開發案，這個地方就位在他度過少年時期的卡拉姆
堡沿海地區。這項大工程橫跨整個1930年代，首先完
工的是雅各布森在指名競圖中獲勝的海濱淋浴間[*4]。
接著是刷上藍白條紋的瞭望塔與冰淇淋店，然後是馬
特森馬術俱樂部（Mattsson's riding stable）、貝拉維斯
塔集合住宅（Bellavista housing estate）。之後再加上
美景劇院&餐廳、德士古加油站（Texaco Skovshoved
Petrol Station）與皮艇俱樂部，丹麥第一個大型的近代
度假村總算在1938年完工[*5]。

　　雅各布森為美景劇院的觀眾席，設計出彷彿松德
海峽（Øresund）波浪的優美座椅。座位的椅背是Fritz
Hansen生產的，以當時最先進的成型合板技術製作而
成。美景劇院附設的餐廳所用的美景椅[*6]，則是參考
中國的軛背椅設計而成。這款顯然是以中國的椅子再
設計而成的座椅，散發著異國風
情，雅各布森便是想利用它來營
造出度假村才有的非日常感。

中國的軛背椅（18世紀）

*6
美景椅
Bellevue Chair
阿納·雅各布森發表這張椅子（1934年）以後，
漢斯·J·韋格納於1944年，發表以中國的軛背
椅再設計而成的中國椅（參考P93）。

設計奧胡斯市政廳。
家具則交給韋格納負責

　　美景海灘的綜合度假村開發案告一段落後，雅各布森與建築師艾力克·莫勒（Erik Møller）在1937年聯手參加，為紀念奧胡斯市建市300年而舉辦的奧胡斯市政廳[*7]設計競賽。

　　這場競賽收到許多設計方案，但大部分的設計都是採舊時代的市政廳樣式，而且每項方案都有鐘塔。遴選委員會討論後選擇了雅各布森與莫勒提出的、沒有鐘塔且採現代風格的設計。得知這項消息的奧胡斯市民要求設置鐘塔，但雅各布森他們並未答應這項要求。本來想照著原本的設計進行工程，沒想到事態越演越烈，市民甚至發起反對運動。最後他們還是把鐘塔加進設計裡，不過設置在比一般的鐘塔還低的位置上，能從這裡感受到雅各布森最低限度的反抗。

　　市政廳的外牆使用的是偏灰色的挪威產大理石，乍看給人冷冰冰的印象。不過，從大門進入內部後，給人的感覺就截然不同了。穿過天花板偏低的門廳，便會看到上有天窗、光線充足且寬廣的中庭，與之鄰接的則是寬敞的多用途廳室。

　　丹麥冬季的白晝時間很短，陽光也不強。我們可從設計強烈感受到，雅各布森與莫勒想把市政廳這個公共場所，盡量打造成明亮舒適的空間。北歐建築師身上經常可見這種傾向。中庭一隅設置了一座曲線優雅的螺旋樓梯，和緩地連接一樓與地下樓層。

　　奧胡斯市政廳的家具，大多由韋格納負責設計。雅各布森自己也設計了照明設備與掛鐘等物品，這些東西現在仍舊很珍惜地維護與使用。

*7
奧胡斯市政廳（上）
門廳的中庭（中）
裝設在市政廳內的掛鐘（下）

逃亡瑞典期間研究植物，
戰後應用在設計上

　　1942年，奧胡斯市政廳落成的那一年，丹麥遭到德國占領。身為猶太裔丹麥人的雅各布森為了逃離納粹德國的迫害，等到了鯡魚燻製工廠「燻製屋（Smokehouse）」完工後，便跟妻子以及朋友保羅・漢寧森（Poul Henningsen）夫妻一起逃亡到瑞典。雅各布森他們僱了船夫，搭乘小船橫渡松德海峽，躲過納粹德國警備艇的探照燈，最後抵達瑞典的小港鎮蘭斯克魯納（Landskrona）。

　　之後雅各布森隨即前往斯德哥爾摩，經朋友芬蘭建築師阿爾瓦・阿爾托的介紹，開始在住宅合作社的設計事務所工作。但是，由於雅各布森已在丹麥建立名聲，人又有些剛愎自用，結果沒做多久就辭職了。

　　雅各布森住在丹麥時總是忙於工作而沒有多餘的時間，逃亡到瑞典後他把獲得的自由時間，花在從小就喜歡的水彩畫上。雅各布森以水彩畫出花草圖案，妻子尤娜（Jonna Møller）則利用絲網印刷將圖案印在布料上，製作以花草為主題的紡織作品或壁紙。雅各布森在逃亡期間研究瑞典的野生植物，學習有關植物的知識。後來他應該是把這段經驗，應用在戰後設計的作品中常見的、設置在中庭或室內的玻璃製植物展示櫃上。

戰後的第一件工作，
是位於兒時回憶之地的建築專案

　　戰爭結束後（1945年），雅各布森回到丹麥。重

返自己位於哥本哈根的事務所時才得知，戰爭期間事務所的員工仍然繼續工作，讓他大吃一驚。儘管雅各布森很順利地回歸工作崗位，但據說他曾抱怨「我的酒和顧客都被員工偷走了」。

*8
Søholm I

回到丹麥後接到的第一件大案子，是令雅各布森難忘的地方——卡拉姆堡美景地區的新建案。他要在1930年代開發綜合度假村時設計的「貝拉維斯塔集合住宅」南邊，設計名為「Søholm I」、由5棟住宅組成的連棟式透天厝*8。

為確保每棟住宅都能面向松德海峽眺望海景，這些2層樓的透天厝呈雁行狀排列。由於是用傳統的黃色磚塊建成，給人的印象與北邊鄰接的白色貝拉維斯塔集合住宅相當不同。不過，考量採光所設計的、有高低落差的斜屋頂，斜斜地連成一排的樣子十分新潮。這項建案的設計考量了丹麥的風土與景觀，巧妙揉合「在地性」與「現代感」。

雅各布森很喜歡這個建在從小熟悉的土地上、附有庭院的連棟式透天厝，於是自己也買了一棟面向海岸的房子，當作自宅兼事務所。「Søholm I」落成以後，同個地區內又陸續建造了風格迥異的「Søholm II」與「Søholm III」。

受伊姆斯的椅子所啟發，設計出以成型合板製作的螞蟻椅

規劃連棟式透天厝時，雅各布森設計了一張創新的椅子。那就是受到查爾斯&蕾伊‧伊姆斯（Charles & Ray Eames）於1945年發表的成型合板椅啟發，從

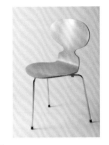

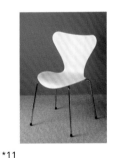

而設計出來的「螞蟻椅」[*9]。

　　據說某天，雅各布森將伊姆斯夫妻設計的成型合板椅帶進事務所，然後向員工宣布「我想做出這種輕便的椅子，但是不想模仿別人」。伊姆斯夫妻設計的椅子，因當時的成型技術有極限，所以椅面和椅背是分離的。雅各布森不斷摸索與嘗試，想將二者合而為一。然後，自己削石膏模型，再帶著設計出來的原型去找Fritz Hansen。但是，要量產得先增設加工成型合板用的大型壓床，Fritz Hansen便以開發成本太大為由拒絕了他。

　　雅各布森並未因此死心，當時他接下了諾和諾德製藥公司[*10]的研究所增建案，於是趁著總經理造訪事務所時向對方提議，採用這款椅子作為員工餐廳座椅，結果對方同意訂購300張椅子。之後雅各布森也成功說服了Fritz Hansen，螞蟻椅才終於得以誕生。雅各布森可說是發揮了遺傳自貿易商父親的經商手腕。

　　至於當初不願意生產的Fritz Hansen，則因螞蟻椅以及1955年發表的螞蟻椅改良版「七號椅」[*11]獲得全球性的成功，而得到不計其數的好處。不枉費他們耐著性子應付雅各布森有點強迫推銷的交涉，以及設計上的詳細要求。

　　這款椅子因正面看起來讓人聯想到螞蟻，於是取

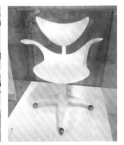

了「螞蟻椅」這個可愛的名字。腰部凹進去呈貝殼形狀的背板，據說是因為以開發當時的成型技術，有些地方容易出現皺摺或裂痕，雅各布森把這些部分去掉才變成這種形狀。起初椅子上仍會出現裂痕，工廠便用油灰填補再塗上黑漆，所以看起來更像螞蟻吧。之後隨著成型技術的發展，螞蟻椅多了各種顏色的版本，此外也增加了以山毛櫸木或楓木等化妝板製作並刷上透明漆的版本。

對三腳螞蟻椅有所堅持的雅各布森。
設計出四腳的七號椅

螞蟻椅的一個大特徵就是只有三條椅腿。據說製造商為求安全性，曾要求雅各布森將螞蟻椅變更成四腳版本[*12]，但他堅持不肯答應。三條椅腿的好處是，用於圓桌時可避免碰撞到旁邊椅子的椅腳，擺在石板地之類不平坦的地面上也能坐得很穩。但是，若在坐著的狀態下往前傾，椅子有可能會不小心翻倒，這點也是製造商多年來待解決的問題。從前日本也曾因為安全考量，有段時間不進口三腳版的螞蟻椅。

面對製造商的要求，雅各布森總是以「人坐上去就變成五條腿了」、「腳踏車只有兩個輪子也一樣很穩定」等理由回絕，堅持螞蟻椅一定得是三條椅腿。大概是因為看起來比較協調，才將螞蟻椅設計成三條椅腿吧，之後發表的七號椅則設計成適合四條椅腿的造型。雅各布森去世後，製造商才取得家屬同意，將四腳版的螞蟻椅加入產品陣容裡。

1999年春季我第一次造訪丹麥時，在北門站（Nørreport Station）附近的速食店發現了螞蟻椅。店

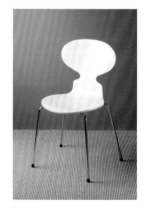

*12
螞蟻椅（四腳版）
1971年以後製作。

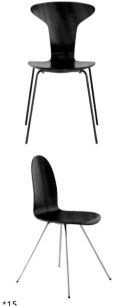

內的螞蟻椅因為已使用多年，塗料都剝落了，還有人用麥克筆在上面塗鴉。我還記得當自己看到擺在用餐區的螞蟻椅時，我的內心受到很大的衝擊。令我驚訝的是，對我來說這張椅子只能在設計相關書籍或美術館之類的展示場所才看得到，但在丹麥居然像這樣融入生活當中，大家不另眼看待，而是當成日常用品使用[13]。不過一般而言，丹麥人對設計的感受性本來就很高，所以我覺得會有這種情形也是理所當然的。

雅各布森也經手過小學的設計案，分別是菲因島西南部的荷比爾中央學校（Hårby Central School），以及哥本哈根郊外的穆凱戈小學（Munkegaard School）與紐埃爾小學（Nyager Elementary School）[14]。其中穆凱戈小學應用了「Søholm I」的那種斜屋頂，就連教室的深處都能照到充足的光線。

雅各布森也配合穆凱戈小學的規劃，設計出以螞蟻椅再設計而成的穆凱戈椅與舌頭椅，以及學生的課桌[15]。除此之外，當時他還設計了穆凱戈吸頂燈（Munkegaard Ceiling Lamp）。雅各布森似乎很喜歡穆凱戈吸頂燈，之後也在羅多夫市政廳（Rødovre Rådhus）、羅多夫中央圖書館等建築作品中使用這款吸頂燈。

設計SAS皇家飯店，以及蛋椅等家具

1960年，雅各布森設計了丹麥的第一棟摩天大樓，位在哥本哈根中央車站附近的SAS皇家飯店[16]。這間飯店是以寬長的低樓建築為底，疊上採用帷幕牆的直長形高樓建築，起初跟奧胡斯市政廳一樣引起熱

烈的討論。這個巨大的長方形箱子，突然出現在有著
許多歷史建築的地區，而且橫向排列的客房玻璃窗若
是只打開其中幾扇，外觀看起來就像一張打孔卡，據
說完工時還遭到市民的嘲笑與揶揄。

　　不過，雅各布森為這個長方形箱子，設計了有著
優美曲面的蛋椅、天鵝椅、壺椅、水滴椅、長頸鹿椅
等座椅。這些椅子是以當時罕見的PU硬質泡棉成型技
術製作而成，除了門廳之外，也擺放在餐廳、酒吧、
客房等飯店內的各個地方。另外，雅各布森還設計了
照明設備、門把，以及餐廳所用的餐具類。

　　門廳設置了一座看似飄浮起來、造型優雅引人注
目的螺旋樓梯[*17]。這座樓梯可說是完美融合了奧胡斯
市政廳的美麗螺旋樓梯，以及在羅多夫市政廳挑戰的
懸吊式樓梯。雅各布森為這間有著直線外觀的飯店內
部，設置了螺旋樓梯與有著圓弧曲線的家具，成功打
造出強調內外的對比卻又和諧的內部空間。

　　SAS皇家飯店之前進行過幾次翻修改建工程，因
此竣工當時的模樣並未保留下來。由於建築配合時代
進行修改，多年來一直是丹麥具代表性的現代飯店。
2002年為紀念雅各布森百歲冥誕，該飯店打造了一間
重現竣工當時模樣的客房。這間名為606號「阿納‧雅
各布森套房」的客房，不只家具與日用器具，就連牆
壁與窗簾的顏色都重現竣工當時的樣貌，能夠欣賞雅
各布森設計的原始風貌。

設計牛津大學的新學院，
講堂配置了加上單邊扶手的七號椅

　　在SAS皇家飯店即將完工之際，英國牛津大學為

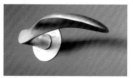

*16
SAS皇家飯店（SAS Royal
Hotel）。現在稱為Radisson
Collection Royal Hotel,
Copenhagen（上）。中圖為SAS
飯店的客房，下圖為門把。飯店
內使用的椅子、門廳、606號房等
圖片，刊登在P116、117。

*17
螺旋樓梯
竣工當時，螺旋樓梯的後面設置
了玻璃展示櫃，讓人在冬天也能
欣賞植物，同時作為門廳與吧檯
之間的隔間櫃。遺憾的是現在已
經看不到了（參考P117）。

*18
聖凱瑟琳學院
St Catherine's College
牛津大學38個學院之一。雅各布森在1966年獲頒牛津大學名譽博士學位。

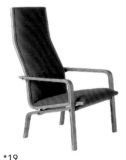

*19
牛津椅（Oxford Chair，上）
聖凱瑟琳學院的餐椅（下）
牛津椅是給教授坐的餐廳座椅。至於學生，以前在餐廳裡坐的是長椅，現在則使用七號椅。下圖的餐椅也用於學生宿舍。

建設新學院而成立的建築師遴選委員會找上雅各布森，委託他進行設計。這個委員會花了約2年的時間，在英國與美國等地到處參觀許多建築物，最後是穆凱戈小學讓雅各布森雀屏中選。畢竟委員會把英國的建築師擺一邊，指定雅各布森擔任設計者，他毫不吝惜地投注自己累積至今的知識與經驗，執行這件規模龐大的新學院設計案。

聖凱瑟琳學院[18]由圖書館大樓、講堂大樓、事務大樓、餐廳與學生宿舍組成，用地南北狹長，這些建築物則左右對稱配置在東西方向，建築物立面突出來的鋼筋水泥大梁營造出整體的一致感。這根大梁具有反射板的功能，能將天窗灑落下來的光線反射到室內，這是北歐出身的建築師才會想到的點子。

至於專用的家具，雅各布森為餐廳設計了高背牛津椅與桌燈，為學生宿舍設計了原創的椅子與床[19]。整齊排列在講堂裡的七號椅，則是用一根氣缸狀的椅腳固定在地上，並在其中一邊加上較寬的扶手。這可說是配合空間與功能，以過去的作品進行再設計的好例子。完工至今已超過半個世紀的聖凱瑟琳學院，始終帶著對雅各布森的敬意維持與管理整個校園。

設計成為遺作的丹麥國家銀行

在雅各布森設計的建築當中，還有另一個集大成之作，那就是成為遺作的丹麥國家銀行[20]。這棟建築物有如一座不許外敵侵入的巨大要塞，外牆是由雅各布森戰前愛用的挪威產大理石，以及戰後採用過的帷幕牆所構成，雖然兩者都帶有緊張感，卻又成功營造出協調感。

　　小小的入口面向運河旁邊的馬路，一進入室內，最先映入眼底的是令人震撼的寬廣門廳，接著注意到沿著內側牆面蜿蜒而上、與天花板相接的半懸吊式大樓梯。鋪在大樓梯前方的圓形地毯中央，擺著一張大理石面圓桌，桌邊擺了6張繃著黑色皮革的天鵝椅。這個無須再添加或刪減任何東西、讓人自然而然抬頭挺胸的空間，帶著國家銀行門廳的威嚴迎接訪客。

　　高層建築的中庭與低層建築的屋頂設置了庭園，雅各布森巧妙融合歐式與日式風格，營造出獨特的氛圍，為外觀有如要塞的建築物內部增添點綴。

　　國家銀行的興建工程分3期進行，但雅各布森在第1期工程完成後不久，便於1971年3月因心臟病發作而猝逝。剩下的工程由雅各布森事務所的職員——漢斯·狄辛（Hans Dissing）與奧托·韋特林（Otto Weitling）接手，整個工程在1978年完成。

帶著堅定信念設計建築與家具

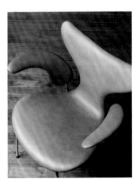

為國家銀行設計的八號椅（Series 8 Chair，俗稱The Lily）

　　雖然雅各布森有時傲慢又頑固，但他的個性其實很內向，總是很在意周遭的視線，據說最能讓他放鬆的地方就是街角的咖啡廳。坐在那裡一面聽周遭顧客的對話，一面喝著熱巧克力配著蛋糕，應該算是他小小的樂趣吧。

　　如果缺乏雅各布森這種堅定的信念，一定很難打造出建築與室內裝潢元素完全協調的空間。無論是竣工當時因過於摩登而遭市民反對的建築物與附帶的室內裝潢產品，如今也融入民眾的生活當中，受到許多人的喜愛。

⦿ 為SAS皇家飯店設計的椅子

【蛋椅 Egg Chair】

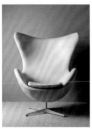 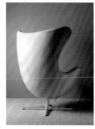

擺放在客房裡的蛋椅

【天鵝椅 Swan Chair】

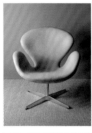 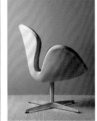 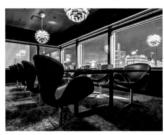

擺放在會議室裡的天鵝椅

【水滴椅 Drop Chair】

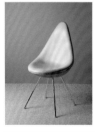 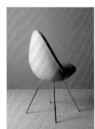

擺放在客房裡的水滴椅

【壺椅 Pot Chair】　　　　　　　　【長頸鹿椅 Giraffe Chair】

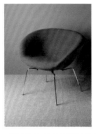 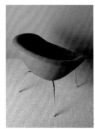 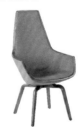

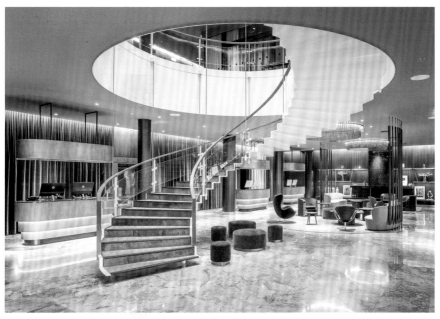

SAS皇家飯店的門廳

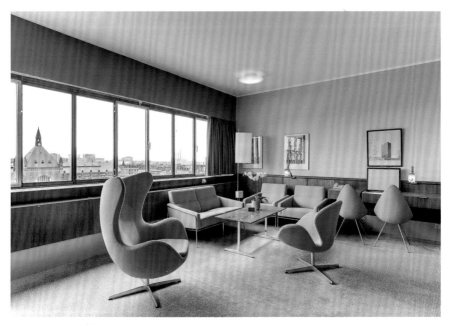

SAS皇家飯店606號「阿納‧雅各布森套房」

在黃金期大放異彩的設計師與建築師　　　　　　117

◉ 從螞蟻椅衍生出來的成型合板椅

【螞蟻椅（三腳版）】

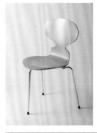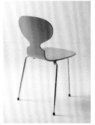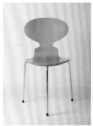

【七號椅】

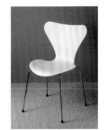

【螞蟻椅（四腳版）】

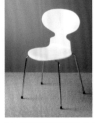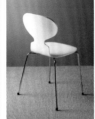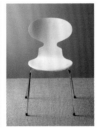

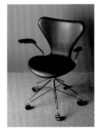

【大獎椅 Grand Prix Chair】

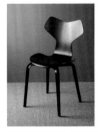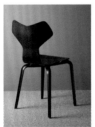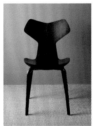

【七號椅（有腳輪）】

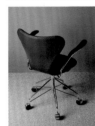

【八號椅（俗稱The Lily）】

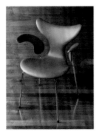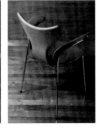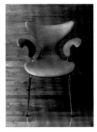

● 阿納・雅各布森　年表

年分	年齡	
1902		誕生於哥本哈根（2月11日）。
1909左右	7歲左右	全家搬到哥本哈根郊外的卡拉姆堡，就讀當地小學。
1913	11歲	轉學到全住宿制學校，結識弗雷明&莫恩斯・拉森兄弟。
1919	17歲	就讀哥本哈根的技術學校，學習建築基礎。中途休學，以船員身分登上開往紐約的定期航班客船。回國後復學（1924年畢業）。
1924	22歲	就讀皇家藝術學院建築系，學習建築（～1927年）。在學期間師從凱・菲斯克與凱・戈特羅布等人。
1925	23歲	在巴黎世博會上獲得銀牌。
1927	25歲	在哥本哈根市建築課任職（～1929年）。跟瑪莉・耶斯特洛普・霍姆結婚（之後離婚）。
1929	27歲	跟弗雷明・拉森一起參加「未來的家」設計比賽並獲勝。成立自己的建築設計事務所。
1932	30歲	參與美景海灘的綜合度假村開發案（～1938年）。設計「海濱淋浴間」、「美景劇院&餐廳」、「德士古加油站」、「皮艇俱樂部」等設施。
1935	33歲	「諾和諾德研究所」完工。
1937	35歲	跟艾力克・莫勒一起參加「奧胡斯市政廳」的設計競賽並獲勝（1942年完工）。
1942	40歲	跟弗雷明・拉森一起設計的「索勒羅德市政廳（Søllerød Rådhus）」完工。
1943	41歲	鯡魚燻製工廠「燻製屋」完工。跟紡織品設計師尤娜・莫勒再婚。逃亡到瑞典。逃亡期間製作以花草為主題的紡織作品及壁紙。
1945左右	43歲左右	回到丹麥，重返自己的建築設計事務所。
1950	48歲	「Søholm I」完工。「荷比爾中央學校」完工。
1951	49歲	「Søholm II」完工。
1952	50歲	發表螞蟻椅（Fritz Hansen）。
1953	51歲	獲得根措夫特行政區獎（針對「Søholm」的設計）。
1954	52歲	「Søholm III」完工。
1955	53歲	「諾和諾德研究所增建部分」完工。發表七號椅（Fritz Hansen）。
1956	54歲	「圓屋」完工。「羅多夫市政廳」完工。就任皇家藝術學院建築系教授。
1957	55歲	發表大獎椅（Fritz Hansen）。在米蘭三年展上獲得銀牌。「穆凱戈小學」完工。
1958	56歲	發表蛋椅與天鵝椅（Fritz Hansen）。
1959	57歲	發表水滴椅與壺椅（Fritz Hansen）。
1960	58歲	「SAS皇家飯店」完工。
1964	62歲	「紐埃爾小學」完工。「聖凱瑟琳學院」完工。
1965	63歲	發表牛津椅（Fritz Hansen）。
1968	66歲	發表八號椅／The Lily（Fritz Hansen）。
1969	67歲	「羅多夫中央圖書館」完工。
1971	69歲	「丹麥國家銀行」第一期工程完成（1978年全部完工）。去世（3月24日）。

Finn Juhl

獨到的審美眼光

芬·尤爾

（1912～1989）

————

對正統派克林特路線抱持對抗心態，
以自己的方法設計家具

　　在丹麥的家具設計師當中，芬·尤爾是出了名的自成一派，以自己的方法設計眾多美麗家具的設計師。他不像漢斯·J·韋格納與博格·莫根森一樣擁有木工匠師資格，也對克林特提倡的設計方法論抱持對抗心態。儘管遭受部分木工匠師與克林特派設計師的批評，但尤爾一生都堅持使用自己的設計方法。尤其是早期的作品，他設計的家具常採用雕刻品般的造型，看起來既優雅又有品味，因此他又有「家具雕刻師」之稱。

　　1912年1月30日，尤爾誕生於鄰接哥本哈根的腓特烈西亞地區。他跟1914年出生的漢斯·J·韋格納以及博格·莫根森，可以算是同一輩的設計師。父親約翰尼斯·尤爾（Johannes Juhl）經營紡織品批發公司，因此家境還算富裕，至於母親則在他出生3天後就去世了。尤爾從小就對美術史有興趣，也曾打算將來要成為美術史家，但是遭到身為實業家的父親反對。高中畢業後，18歲的他就讀丹麥皇家藝術學院建築系，師從凱·菲斯克。尤爾的青年期，過得跟剛好

大他10歲的阿納‧雅各布森一樣。

　　當時皇家藝術學院的家具設計教育是由卡爾‧克林特主導的，而「克林特的設計方法論才是丹麥現代家具設計的正統派」之風潮也逐漸高漲。不過，尤爾並不迎合這股風潮，他一面學習建築，一面以自己的方法設計家具。

　　1934年，還在就讀皇家藝術學院的他，進入當時引領丹麥建築界的威爾漢‧勞里岑[*1]的事務所，他在這裡工作了10年左右，這段期間參與了各種案子。儘管當時正值經濟大蕭條時期，勞里岑事務所的工作量依然很多，所以尤爾選擇輟學，不修完皇家藝術學院的課程。任職於事務所的期間，尤爾參與了凱斯楚普機場（哥本哈根）新航廈、廣播之家[*2]等建築的設計。

結識能將充滿挑戰性的設計
化為實體的名匠尼爾斯‧沃達

　　1937年，25歲的尤爾首次參加家具職人公會展。不過，因為尤爾不具有木工匠師資格，他需要手藝精湛的家具職人支援，將自己提出的新奇點子化為實體。於是，他透過同在勞里岑事務所裡工作、因設計哥本哈根椅（Copenhagen Chair）而聞名的莫恩斯‧沃特倫[*3]，認識了家具職人尼爾斯‧沃達。兩人的相識可說是命中注定，他們的合作關係一直持續到1959年為止。

　　尤爾從小就對讓‧阿爾普（Jean Arp）、亨利‧摩爾（Henry Moore）等雕刻家的作品感興趣，這一點也帶給他的作品很大的影響。舉個具體的例子，像早期作品鵜鶘椅[*4]和詩人沙發[*5]，都是在呈有機形狀、宛

*1
威爾漢‧勞里岑
Vilhelm Lauritzen（1894～1984）。建築師，丹麥功能主義的先驅者。設計過廣播之家與照明設備等。

*2
廣播之家
Radiohuset
丹麥國營廣播公司DR的總部。

*3
莫恩斯‧沃特倫
Mogens Voltelen（1908～1995）。設計過哥本哈根椅（尼爾斯‧沃達製作，1936年）等作品。

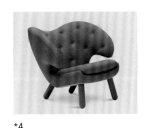

*4
鵜鶘椅
Pelican Chair
圖為Onecollection（House of Finn Juhl）製作。

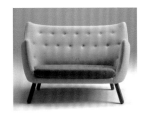

*5
詩人沙發
Poet Sofa
圖為Onecollection（House of Finn Juhl）製作。

*6
No.45安樂椅
參考P130

*7
奧德羅普格博物館
Ordrupgaard Museum
1951年開幕。建築物（現在的博物館本館）建於1918年，原本是保險公司創辦人威爾漢·漢森（Wilhelm Hansen）的私人住宅。2005年開設新館。

*8
芬·尤爾的自宅
尤爾於1941年設計，次年興建。之後又增建。

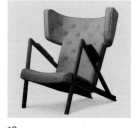

*9
蚱蜢椅
Grasshopper Chair
圖為Onecollection所製作的復刻版。

如雕刻品一般的椅座下方，裝著四條前端呈圓形的椅腿。另外還有像尤爾的代表作No.45（NV45）*6那樣，扶手本身宛如雕刻作品的類型。

尤爾幾乎是獨力學習椅子的設計，所以缺乏木材加工與結構方面的知識。他是憑著小時候欣賞各種美術品所培養的美感來設計椅子。因此，他常會把難以加工的部分，或是從結構的觀點來看通常不會設置橫檔的部分放進設計裡。至於尼爾斯·沃達則抱著家具職人的好奇心與自豪之心，將尤爾那具挑戰性的設計化為實體。尤爾與沃達這對搭檔合作了20多年，創造出許多丹麥現代家具設計的代表作品。

以自己設計的家具，
打造自宅的室內空間

1942年，尤爾拿父親死後留下的遺產興建自己的住宅。當時受戰爭的影響導致建材不足，不過在勞里岑事務所工作的尤爾透過這層關係結識了建材業者，因此很幸運地取得了建造自宅所需的材料。這個房子成了實現尤爾的夢想「以自己設計的家具打造室內空間」的舞臺。他在哥本哈根郊外鄰接現在的奧德羅普格博物館*7的地方，買下一塊土地蓋了2間採傳統山形屋頂的平房，然後以花園小屋連接這2間平房*8。

這間自宅完工時，日後廣為人知的尤爾代表作No.45與酋長椅都尚未誕生，已問世的只有鵜鶘椅、詩人沙發，以及發表當時被媒體說像蚱蜢的蚱蜢椅*9等幾件作品而已。不過，想以自己設計的家具填滿室內的尤爾，依然在沃達的協助下逐漸實現這個夢想。

除此之外，建築物本身也跟家具一樣採納許多奇

特的點子。例如每個房間的天花板依照功能刷上不同的顏色，從這裡可以感受到尤爾對色彩的講究。另外，裝在玻璃窗上的室外百葉窗是以鉸鏈固定，能完全敞開至180度，服貼地靠在外牆上。

還有，尤爾很喜歡夏季傍晚時分天空灑落下來的、北歐特有的柔和陽光，因此他刻意將客廳裡較大的開口處設在朝西的方向，讓夕陽餘暉能夠照進屋內。這間客廳的落地窗，左右兩邊的窗框可折成「く」字形大幅度地敞開。以大開口連接住宅的內側與外側，這個點子的靈感應該是來自日本的傳統住宅。客廳的桌上，掛著他在勞里岑事務所為廣播之家設計的吊燈，此外他也設計了可自由調整燈罩角度的原創檯燈。

尤爾一向認為，居住空間不該從外部開始設計，應該按照人所生活的內部之功能來設計。以這種方式規劃好內部空間後，再擺放自己設計的家具或藝術家的作品來點綴。這些外觀平凡無奇，但各個部分都是尤爾以生活者的角度發揮巧思設計而成的建築物，以及由家具之類的室內裝潢元素構成的居住空間，可說是尤爾花了一輩子的時間完成的作品。

1989年，尤爾去世以後，他的伴侶漢妮‧威廉‧漢森[*10]仍住在這間芬‧尤爾故居裡。2003年漢妮去世，比爾吉特‧倫貝‧佩德森（Birgit Lyngbye Pedersen）買下這間房子，捐贈給奧德羅普格博物館。之後這間房子就成了博物館的一部分，只在週末開放民眾參觀（本書撰寫的2019年8月當時正在休館）。丹麥國內由尤爾設計規劃的建築，除了這間自宅以外，就只有位在阿瑟博（Asserbo）的避暑別墅（1950年）、奧伯丁宅邸（Villa Aubertin，1952年），以及位在羅厄萊厄

*10
漢妮‧威爾漢‧漢森
Hanne Wilhelm Hansen
（1927～2003）。曾參與經營威爾漢‧漢森樂譜出版社。

（Rågeleje）的避暑別墅（1962年），遺憾的是現存的建築只剩這間自宅而已。芬·尤爾故居仍保持著尤爾在此生活時的樣子，是瞭解尤爾的魅力，以及丹麥現代設計時，非常寶貴的第一手資料。

陸續設計各種優雅又美麗的家具

被譽為世上最美扶手椅的No.45，是一張不只扶手，連整體的比例都非常優美的椅子。尤其從斜後方看去，模樣既優雅又輕巧，是全球椅迷所嚮往的一張椅子。尤爾在連接前後椅腳的橫檔與繃布／繃皮椅座之間留了空隙，讓椅座產生飄浮感，這種手法也應用在日後發表的椅子上。扶手與前後椅腳無縫連接，可說是展現家具職人手藝之處。現在No.45是運用由電腦控制的NC加工機進行量產，不過就算是同一款椅子，細節的形狀仍會因為製造的年代或製造商而有所不同。擺在一起比較，便能看出製作者想法上的細微差異。

當初尤爾是想設計一張擺在自宅暖爐前的安樂椅才創造出酋長椅[11]，據說他只花短短2～3個小時就畫好草圖。這張椅子在1949年的家具職人公會展上曝光，當時的丹麥國王腓特烈九世就坐在這張椅子上參加開幕式。據說發表當時，部分媒體嘲笑這張椅子的寬大扶手，簡直就像是一大塊掛在曬衣桿上的肉排。不過，這張椅子確實符合「酋長椅」這個名字，看起來既大氣又有威嚴感，世界各國的丹麥大使館也收藏了不少張酋長椅。

除了椅子外，尤爾還設計了獨特又美麗的桌子、收納家具，以及木碗與托盤等等。部分桌子的桌面板

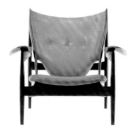
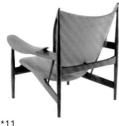

*11
酋長椅
Chieftain Chair

尼爾斯·沃達留在椅框背面的記號（烙印）。

邊緣是翹起的，這也是尤爾設計的桌子特徵。由路易‧彭托皮丹（Ludvig Pontoppidan）製作，於1961年的家具職人公會展上發表的、色彩繽紛的小型雙邊抽屜櫃，同樣擺放在自宅的寢室裡使用。

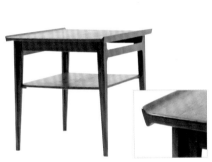

model 533邊桌
（France & Søn製作，1958年）

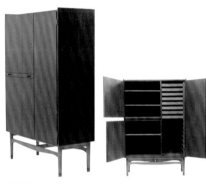

餐具櫃
（索倫森‧維拉德森製作，1952年）

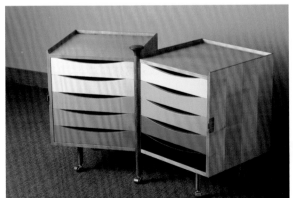

小型雙邊抽屜櫃

設計聯合國相關機構的會議廳，
並配置自己設計的椅子

　　丹麥在1945年從德國的占領中解放，尤爾也在這一年離開了勞里岑事務所，並於哥本哈根的新港（Nyhavn）附近成立自己的事務所。同一年，他也在腓特烈堡工業技術學校（Frederiksberg Tekniske Skole）任教，直到1955年為止，他在這裡教了10年的室內設計。根據尤爾學生的手記，當時的尤爾總是穿著好看的衣服，開美國製的高級汽車來到學校，對學生而言是不易親近的老師。自1950年左右就在美國積極從事設計活動的尤爾，是一位活躍於國際舞臺令人崇拜的設計師，可能因此在學生眼中他是個遙不可及的人物。

　　1950年代可說是尤爾進軍美國的時代。紐約聯合國總部的其中一棟大樓——理事會會議廳大樓興建於1950年代前半期。當時，他們從北歐各國選出建築師來設計3間會議廳。安全理事會的會議廳由挪威的亞倫斯坦・艾恩伯格（Arnstein Arneberg，當時68歲）設計，經濟及社會理事會的會議廳由瑞典的塞文・馬克琉斯（Sven Markelius，當時61歲）設計。至於託管理事會的會議廳，則由當時38歲的丹麥設計師芬・尤爾負責。相較於艾恩伯格與馬克琉斯，尤爾顯然是年紀與經驗都跟前者大不相同的人選。

　　會議廳內的會議桌排成馬蹄形，搭配的是尤爾在1951年的家具職人公會展上發表的扶手椅。由於尼爾斯・沃達的工坊難以生產大量的椅子，會議廳所用的扶手椅是由美國的貝克家具（Baker Furniture）製作。細長的壁板直向裝設在會議廳的牆面上，尤爾設

計的壁鐘就掛在那裡。

　　完工60多年後，因託管理事會的會議廳已明顯變得破舊，2011年到2012年進行了大規模的裝修工程。在這項裝修工程中負責室內設計與家具設計的，是目前活躍於丹麥的設計師團體薩爾托&西格斯科[*12]。家具設計師卡斯帕·薩爾托與建築師湯瑪士·西格斯科這個組合，精通家具設計與室內設計，是最適合重新規劃尤爾所設計的會議廳之人選。兩人一方面尊重芬·尤爾原本的室內設計，一方面配合時代進行裝修，成功讓會議廳煥然一新。

先在美國得到肯定才在丹麥成名

　　1953年，芬·尤爾在華盛頓的科克倫藝術館（Corcoran Gallery of Art）舉辦個展，這個時期他還幫美國奇異公司設計冰箱。1954年至1957年於北美巡迴舉辦的「Design in Scandinavia」展，由尤爾負責規劃丹麥的展示區。他將風靡一時的丹麥設計與丹麥現代風格，推廣到美國與加拿大，貢獻良多。

　　尤爾就像這樣，在美國積極從事設計活動，而他背後有個支持這些活動的人，那個人叫做小愛德嘉·考夫曼[*13]。小考夫曼是紐約近代美術館的策展人，同時也是一名建築史家，他的父親則是法蘭克·洛伊·萊特（Frank Lloyd Wright）的代表作「落水山莊（Fallingwater）」的業主。尤爾與小考夫曼都對美術很感興趣，審美觀也一致，1948年結識後便建立堅定的友情。尤爾進軍美國時，小考夫曼提供全面的協助。因為有小考夫曼的支援，尤爾才能成為美國家喻戶曉、跟韋格納齊名的丹麥設計師。

*12
薩爾托&西格斯科
參考P233

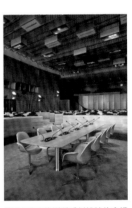

薩爾托&西格斯科重新設計的會議廳座椅。
參考P237

*13
小愛德嘉·考夫曼
Edgar Kaufmann Jr.（1910～1989）。美國建築師，同時也是建築與美術史家。

在1940年代的丹麥，民眾對尤爾的印象，多半是「以自己的方法創造出乍看很奇特的設計」，對他的評價並不高。不過，1950年代以後尤爾在國際上大放異彩，這也讓他終於在丹麥獲得肯定。

芬‧尤爾的評價屹立不搖，流芳後世

尤爾在丹麥國內的評價越來越高，經手的工作（以室內設計為主）也隨之增加。他也承攬世界各國的工作，例如設計北歐航空全球33個營業所的室內裝潢，以及設計DC-8客機（道格拉斯飛行器公司製造）的內部裝潢等等。他也為漢妮‧威廉‧漢森（日後的伴侶）經營的音樂專業出版社[14]店面進行室內設計，店內擺放了尤爾設計的家具。

*14
Edition Wilhelm Hansen
1857年創立

*15
右頁刊登的是France & Søn製作的家具。

從這個時期開始，尤爾就經常有機會向France & Søn等量產家具製造商提供設計[15]。由於製造商要求他以機械加工為前提進行設計，這個時期的作品便減少了早期作品常見的、手工技藝才能實現的細膩感與宛如雕刻品的細節。不過，我們也可以從作品窺見，尤爾在量產家具這個條件下做了各種摸索與嘗試。

進入1960年代後半期，整個丹麥家具設計界開始走下坡後，尤爾的身影便從華麗的設計舞臺上消失，他在位於奧德羅普（Ordrup）的自宅與漢妮平靜地度過餘生。1965年芝加哥伊利諾理工學院（IIT）聘請他擔任客座教授，但可能是因為當時伊利諾理工學院實施全球最先進且有體系的設計教育，兩者的教育觀有很大的不同，尤爾的教學方式似乎不太受到該校學生的歡迎。

芬‧尤爾還來不及看到丹麥現代家具設計再度受到肯定，便於1989年離開了人世，享壽77歲。儘管未能實現成為美術史家的夢想，這輩子仍設計了許多堪稱為美術品的家具，芬‧尤爾的評價今後想必也一樣屹立不搖，流芳後世[16]。

*16
夏洛特堡宮（Charlottenborg Slot）與工藝博物館，分別在1970年與1982年舉辦尤爾的回顧展。1990年，尤爾去世1年後，日本各地（大阪、東京等）紛紛舉辦追悼展。

◉芬‧尤爾為France & Søn設計的家具

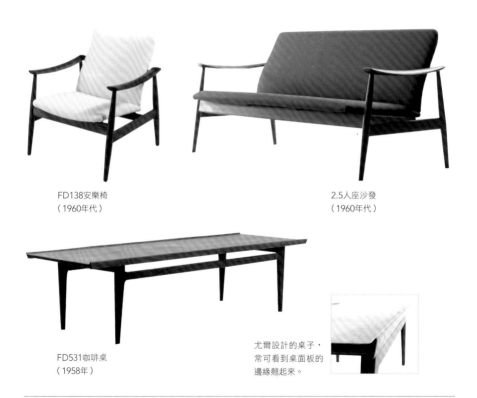

FD138安樂椅
（1960年代）

2.5人座沙發
（1960年代）

FD531咖啡桌
（1958年）

尤爾設計的桌子，常可看到桌面板的邊緣翹起來。

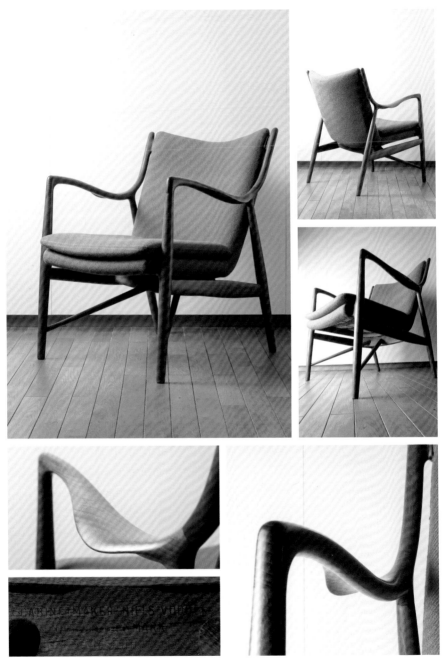

【No.45安樂椅】

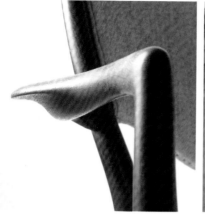
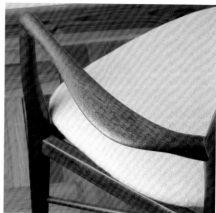

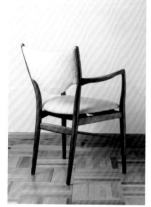
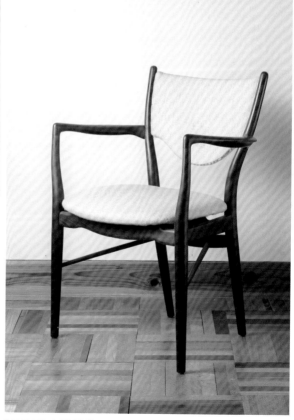

【BO72安樂椅】

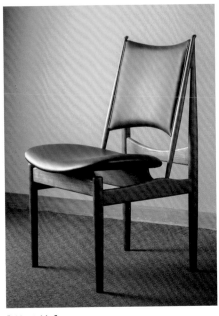

古埃及新王國時期的木椅
（B. C. 1400～1300年左
右）。椅背採三角結構。

【埃及椅】

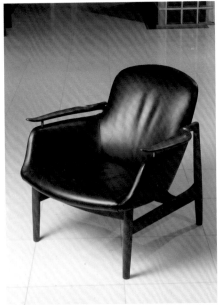

法國洛可可風格的椅子
（18世紀）

丹麥製的洛可可風格座椅
（19世紀前半葉）

【No.53安樂椅】

●芬・尤爾　年表

年分	年齡	
1912		誕生於鄰接哥本哈根的腓特烈堡地區（1月30日）。
1930	18歲	就讀皇家藝術學院建築系，學習建築（～1934年）。
		在學期間師從凱・菲斯克。
1934	22歲	在威爾漢・勞里岑的事務所工作。
		參與「凱斯楚普機場」新航廈與「廣播之家」等建築的設計案（～1945年）。
1937	25歲	首次參加家具職人公會展。與尼達斯・沃達展開合作關係（～1959年）。
		與英格瑪莉・斯卡拉普（Inge-Marie Skaarup）結婚。
1942	30歲	在哥本哈根郊外的奧德羅普興建自宅。
1945	33歲	在腓特烈堡工業技術學校任教（～1955年）。
		在家具職人公會展上發表No.45。
1946	34歲	為Bing & Grøndahl陶瓷廠店面進行室內設計。
1947	35歲	獲得艾克斯伯格獎。向Bovirke提供家具設計（～1966年）。
		進行蒂沃利花園設施的室內設計（～1948年）。
1948	36歲	認識小愛德嘉・考夫曼。
1949	37歲	在家具職人公會展上發表酋長椅。
1952	40歲	紐約聯合國總部託管理事會會議廳完工。
		在挪威特隆赫姆的國立工藝博物館常設展示「Interior 52」。
1953	41歲	在華盛頓科克倫藝術館舉辦個展。設計冰箱（奇異公司）。
		與France & Daverkosen（日後的France & Søn）展開合作關係。
1954	42歲	規劃在北美巡迴舉辦的「Design in Scandinavia」展的丹麥展示區（～1957年）。
		在米蘭三年展上靠著丹麥展示區的設計獲得金牌。獲得芝加哥A. I. D.獎。
1956	44歲	設計DC-8客機（道格拉斯飛行器公司製造）的內部裝潢（～1957年）。
		設計北歐航空全球33個營業所的室內裝潢（～1958年）。
1957	45歲	設計倫敦喬治傑生的店面。
1959	47歲	設計France & Søn的店面。
1960	48歲	認識漢妮・威廉・漢森。
1965	53歲	獲邀擔任芝加哥伊利諾理工學院（IIT）客座教授。
1970	58歲	在夏洛特堡宮舉辦回顧展。
1972	60歲	獲得國家藝術基金會頒發的年金。
1978	66歲	倫敦皇家藝術協會授予榮譽皇家工業設計師稱號與傑出外國人勛章。
1982	70歲	在丹麥工藝博物館（現丹麥設計博物館）舉辦回顧展。
1984	72歲	獲頒丹麥國旗騎士勛章。
1989	77歲	去世（5月17日）。
1990		日本各地紛紛舉辦芬・尤爾追悼展（大阪、京都、名古屋、東京、旭川）。

Poul Kjærholm

無與倫比的感受性
保羅・凱爾霍姆
（1929～1980）

———

雖然屬於克林特派，
但在丹麥現代家具設計界卻很與眾不同

　　保羅・凱爾霍姆在丹麥現代家具設計界裡，可算是與眾不同的設計師。原因在於，活躍於同個時代的其他家具設計師主要都是設計木製家具，凱爾霍姆卻擅長設計金屬製家具。不可思議的是，他的作品就算擺在漢斯・J・韋格納或博格・莫根森設計的木製家具旁邊，也不會顯得格格不入。這是因為即使材料不同，作品仍舊發揮了丹麥家具設計師都具備的、以技藝為本的製作精神。

　　另一方面，凱爾霍姆似乎也很關注國外的現代設計，而且大受包浩斯的影響。代表作PK22[*1]的側面，彷彿就是密斯・凡德羅的巴塞隆納椅[*2]。PK13則可視為大膽地重新詮釋馬塞爾・布勞耶的潔絲卡椅（Cesca Chair）懸臂結構。此外，凱爾霍姆也有留下他坐在查爾斯＆蕾伊・伊姆斯設計的成型合板椅（LCM）上，看著自己的畢業作品PK25的相片，由此可見他也非常關注同個時代的設計。

　　1929年1月8日，凱爾霍姆出生在日德蘭半島北部的東弗羅，這是一座人口不到700人的小鎮。父親經

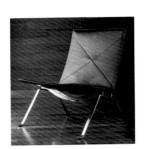

*1
PK22

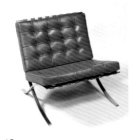

*2
巴塞隆納椅

營零售店，母親則是照相師。大約在凱爾霍姆7歲的時候，全家搬到了東弗羅近郊的城鎮約靈。

凱爾霍姆小時候受過很嚴重的傷，導致成年以後左腳仍行動不便。他很喜歡畫圖，原本的夢想是成為畫家。但是，父親擔心腳有殘疾的兒子，希望他能有個一技之長，於是15歲時凱爾霍姆便在父親的建議下，向約靈的木工匠師Th·格倫貝克（Th. Grønbech）拜師學藝。之後，他在就讀專業學校的4年裡，邊念書邊學習木工技術，最後順利取得木工匠師資格。

在韋格納的事務所擔任兼職員工

1949年，20歲的凱爾霍姆進入哥本哈根的美術工藝學校，遇見了在那裡任教的漢斯·J·韋格納。當時的韋格納已發表了CH24（Y椅）和圓椅（The Chair）等作品，正逐漸確立具代表性的丹麥家具設計師之地位。

韋格納對這名跟自己一樣來自日德蘭半島的鄉下地方，朝著家具設計師之路邁進的年輕人有種親切感，因此僱用凱爾霍姆當事務所的兼職員工。當時在美術工藝學校裡任教的，除了韋格納以外，還有因設計雪梨歌劇院與金戈住宅區（Kingo Houses）而聞名的約恩·烏松[*3]，以及家具設計師艾納·拉森、阿克塞爾·班達·馬德森（Askel Bender Madsen）等人。師資陣容不輸給克林特所任教的皇家藝術學院。

在這種得天獨厚的環境下學習家具設計的凱爾霍姆，設計出PK25[*4]這張又名元素椅（Element Chair）的椅子，當作美術工藝學校的畢業作品。這張椅子是縱向切割1塊細長的扁鐵，製作出椅腳與椅座相連的

[*3]
約恩·烏松
Jørn Utzon（1918～2008）。丹麥建築師。2003年獲得普立茲克建築獎。

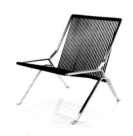

[*4]
PK25

單邊椅框，再以3根扁鐵橫向連接兩邊的椅框。這件作品明確展現出，日後發表的一系列金屬製家具的設計走向。

我們可從凱爾霍姆坐在自家公寓裡的伊姆斯LCM上，從側面角度看著PK25的身影，窺見其從學生時代就比別人還要追求形式，連1毫米的誤差都無法容許的態度。PK25的設計，之後也應用在他跟約爾根·荷伊[*5]一起設計的木椅（於1952年的家具職人公會展發表）上。

*5
約爾根·荷伊
Jørgen Høj（1925～1994）

朝著產品化之目標，
設計成型合板椅PK0

1952年，凱爾霍姆從美術工藝學校畢業，也離開韋格納的事務所後，便到丹麥最大家具製造商Fritz Hansen工作。那一年，Fritz Hansen才剛開始量產雅各布森的螞蟻椅。凱爾霍姆也向Fritz Hansen提議，把他設計的成型合板椅產品化。這張名為PK0[*6]的椅子，是凱爾霍姆就讀美術工藝學校時構思出來的點子，1951年繪製的草圖上也看得到PK0與PK25。

不過，構成PK0的曲面要比螞蟻椅更加複雜，以Fritz Hansen當時的技術來說是很難穩定量產的，所以產品化的提議被打了回票。後來過了1年左右（也有資料說是2年），凱爾霍姆就離開Fritz Hansen了。1997年，Fritz Hansen為紀念創立125週年，曾限量生產600張PK0。每一張PK0都有序號，

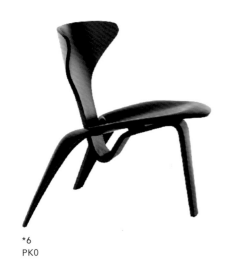

*6
PK0

CHAPTER 3

這些椅子目前都收藏在世界各地的美術館與家具收藏家身邊。

　　離開Fritz Hansen後，凱爾霍姆便在母校美術工藝學校擔任夜間講師，同時也在約恩・烏松的事務所、皇家藝術學院室內設計系教授艾瑞克・赫爾羅[7]的事務所，擔任兼職員工維持生計。

遇見柯爾・克里斯汀生，陸續發表PK系列的椅子

　　就在這個時期，凱爾霍姆遇見了艾文・柯爾・克里斯汀生，開拓了他的設計師之路。前面介紹韋格納時曾提到，柯爾・克里斯汀生是統一銷售韋格納家具的Salesco核心人物。銷售家具多年，經商手腕也很了得的克里斯汀生，應該很早就注意到在韋格納事務所工作的凱爾霍姆了吧。

　　等Salesco的銷售網絡步上軌道後，他便成立「柯爾・克里斯汀生公司」，開始生產凱爾霍姆的作品。對個性沉默寡言又不善社交的凱爾霍姆而言，能夠遇見運用廣大人脈支援自己創作的柯爾・克里斯汀生，簡直可以說是命中注定的緣分。

　　凱爾霍姆在1955年首次透過柯爾・克里斯汀生公司發表PK1餐椅後，接著又在1956年發表他的代表作PK22休閒椅、PK61咖啡桌、PK26壁掛式休閒沙發、PK111室內隔板[8]等作品。

（註）透過「柯爾・克里斯汀生公司」發表的凱爾霍姆作品，起初是以Ejvind Kold Christensen的縮寫EKC來設定產品編號。例如：EKC22（日後改成PK22）。

*7
艾瑞克・赫爾羅
Erik Herløw（1913〜1991）。設計過如餐具、照明設備、家具等物品。

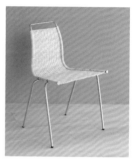
PK1

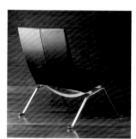
PK22

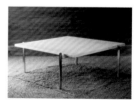
PK61

*8
PK111的圖片刊登在P145。

重視技藝的態度
展現在PK22上

PK22是以製造板彈簧所用的彈簧鋼製作而成。起初是用一般的鋼鐵材質試作，但椅子承受不住人坐下去時的重量，椅腳會前後張開，因此柯爾·克里斯汀生專程到德國尋找可加工彈簧鋼的工廠。用2根凹出和緩曲線的金屬橫檔，連結以彈簧扁鋼彎曲成山形的椅腳，再放上以皮革包覆金屬框而成的薄椅座——PK22就是由這幾項要素構成的。

先在專門的工廠加工這些部件，再集中到一個地方組裝，這在當時還是很嶄新的做法。凱爾霍姆用當時罕見的六角螺栓，將這些部件鎖好連接起來。椅腳的前端略微往上翹，人坐下來時就不會劃傷地板，由此可以看出他的細心。雖然使用金屬這種給人冰冷印象的材質製作椅框，不過身體直接接觸到的部分使用了高品質皮革，連接用的螺栓形狀等細節也很講究，凱爾霍姆的這種態度，可說是重視技藝的丹麥家具設計師應有的心態。

我在丹麥留學的2000年代前半期，哥本哈根凱斯楚普機場的走道旁邊就擺放著PK22[*9]。居然在國家大門擺放這種絕對算不上便宜的座椅，丹麥的態度著實令我感動。不過很可惜，這些椅子現在已經撤走了。隨著全球化的進展，機場成了各式各樣的人來來往往的公共空間，所以很難再設置如PK22這種高價位的椅子吧。

PK22的椅腳前端

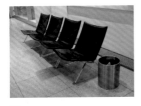

*9
設置在凱斯楚普機場走道上的PK22。

就任皇家藝術學院家具系教授。
歷任教授都設計過X型折疊椅

　　1955年，凱爾霍姆成為皇家藝術學院家具系教授——奧萊·萬夏的助手。1959年升任為副教授，1976年接替萬夏就任家具系第3任教授。凱爾霍姆非常沉默寡言，經常邊抽菸邊想事情，據說就連學生的作品，他也嚴格要求以1毫米為單位說明設計形式。個性絕對算不上外向，再加上留著八字鬍的容貌，在學生眼中他可能是一位讓人難以親近的教授。

　　話說回來，皇家藝術學院家具系的前4任教授，分別是卡爾·克林特、奧萊·萬夏、保羅·凱爾霍姆，以及約爾根·加梅爾戈[*10]。有趣的是，這4個人都設計過X型結構的折疊椅。其中奧萊·萬夏的椅子，是源自於古埃及的折疊椅，與其他椅子的設計根源不同。而克林特、凱爾霍姆、加梅爾戈這3任教授的X型折疊椅，誠然是實踐了克林特所提倡的再設計之設計方法。將他們的作品擺在一起觀察，能強烈感受到每位設計師的特色。

　　凱爾霍姆以克林特在1930年設計的木製螺旋槳凳為範本，使用不鏽鋼材質進行再設計。這件作品就是在1961年發表的PK91。PK91是將凱爾霍姆愛用的扁鋼扭曲成螺旋槳狀製作而成，不過這張折疊椅的缺點是重量很重，不方便搬運。

　　之後，第4任教授加梅爾戈也想跟凱爾霍姆一樣使用金屬材質，並且減輕椅子的重量，於是他把扁鋼換成細鋼條進行再設計，然後在1970年發表這件作品。凱爾霍姆看到加梅爾戈的作品後，似乎感到有點不高興。

*10
約爾根·加梅爾戈
Jørgen Gammelgaard（1938～
1991）。年輕時曾在A·J·艾佛森
工坊裡當家具職人。

◉皇家藝術學院家具系歷任教授設計的X型折疊凳

【卡爾‧克林特】　螺旋槳凳（1930年）

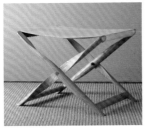

【奧萊‧萬夏】　埃及凳（1957年）

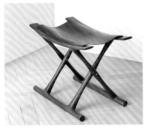 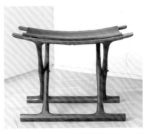

【保羅‧凱爾霍姆】　PK91（1961年）

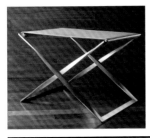

【約爾根‧加梅爾戈】

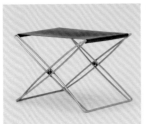

折疊凳
（1970年）

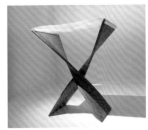

螺旋槳凳（1970年，
椅腳為玫瑰木材質，
椅面為羊皮紙材質）

　　維諾‧潘頓在1967年發表的潘頓椅，也曾令凱爾霍姆憤怒地表示自己的設計遭到剽竊（參考P151）。凱爾霍姆或許是對其他設計師引用自己的設計一事很敏感吧。但是，凱爾霍姆也以克林特的螺旋槳椅進行再設計，由此看來，加梅爾戈的行為應該沒什麼好苛責的，倒不如說他是按照正當的再設計步驟，修正了前人作品的缺點。

PK91

身為建築師的妻子漢妮所設計的自宅
是具代表性的丹麥現代住宅

***11**

柯爾・克里斯汀生也在相隔2棟房子的位置買地蓋房。

倫斯泰德的原文為Rungsted，丹麥語發音近似「隆斯泰德」。

***12**

漢妮・凱爾霍姆

Hanne Kjærholm（1930～2009）。1953年跟同鄉保羅・凱爾霍姆結婚。1989年就任皇家藝術學院建築系教授。是丹麥具代表性的女性建築師。

1956年，凱爾霍姆聽從柯爾・克里斯汀生的建議，在倫斯泰德買下一塊土地*11，地點就位在哥本哈根北方，搭電車約30分鐘車程的沿海高級住宅區。房子由身為建築師的妻子漢妮*12設計規劃，1963年完工。凱爾霍姆宅邸建在與瑞典相望的海邊，是一棟採平屋頂的平房，房子面向大海呈明快的左右對稱格局。對日本建築風格也很感興趣的漢妮，在靠海這一側設置了類似緣廊的露臺。而丈夫保羅・凱爾霍姆設計的家具，就擺設在這個家裡。

暖爐前擺放著PK31沙發與PK61咖啡桌，客廳與飯廳使用PK111來區隔。飯廳擺放著可以擴大桌面的PK54圓桌，PK9餐椅則圍繞在桌邊。另外，面海的窗邊放著美麗的PK24躺椅，露臺則擺著PK33三腳凳（參考P145）。

擺放這些家具的主房間，分成了飯廳區、客廳區與書房區，但用來劃分區域的不是牆壁，而是家具。凱爾霍姆夫妻聯手打造的自宅，成了具代表性的丹麥現代住宅而廣為人知。

也設計木製家具

***13**

路易斯安那現代藝術博物館

Louisiana Museum of Modern Art

1958年設立。位在哥本哈根北方30幾公里處。被譽為「全球最美的博物館」，收藏品以現代藝術作品為主。圖為整齊擺放著折疊椅的演奏廳。

凱爾霍姆晚年也設計了幾件木製家具。1971年他設計了以成型合板製作的PK27休閒椅，1976年則為路易斯安那現代藝術博物館*13的演奏廳設計木製折疊椅。演奏廳所用的折疊椅椅面與背板，是用刨得很薄的木片編製而成，椅子整齊排列在演奏廳內的景象十

分壯觀。由於是擺在演奏廳內的椅子，決定配置時有考量到如何避免聲音過度回響。PK27與演奏廳所用的折疊椅，後來獲得丹麥家具製造聯盟頒發的獎項。

　　1979年凱爾霍姆發表了PK15。這是以1962年設計的金屬製PK12為範本，再加上從托奈特的扶手椅得到的靈感，重新設計而成的作品。這張椅子是運用壓縮木材（Compressed wood）技術，讓白蠟木往纖維的長邊方向彎曲。PK15添加了金屬製PK12所沒有的要素，例如椅面下方的環狀補強部件，以及連接上下椅背的小部件，從這裡可以看出凱爾霍姆在設計木製家具時的摸索痕跡。

◉ 凱爾霍姆的木製家具

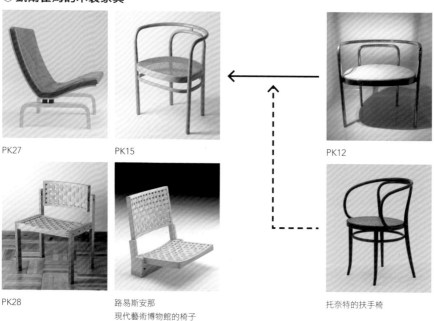

PK27

PK15

PK12

PK28

路易斯安那
現代藝術博物館的椅子

托奈特的扶手椅

持續追求極致洗練的形式，
可惜51歲便早早辭世

　　凱爾霍姆不僅如前述那般挑戰木製家具，也盡力做好皇家藝術學院家具系教授的工作，不過遺憾的是，他在1980年因肺癌而離開人世。身為老菸槍的凱爾霍姆似乎經常拿著菸想事情，但才51歲就早早辭世，無論對皇家藝術學院還是對丹麥家具界而言都是很嚴重的打擊。

　　失去多年搭檔的柯爾·克里斯汀生，曾嘗試將凱爾霍姆設計的一系列家具製造權，賣給生產查爾斯&蕾伊·伊姆斯家具的美國赫曼米勒公司（Herman Miller）。但據說因為生產品質不夠好，他才決定放棄。最後，柯爾·克里斯汀生擁有的凱爾霍姆家具製造權，大部分都由丹麥最大量產家具製造商Fritz Hansen接收。

　　凱爾霍姆這輩子，始終貫徹追求極致洗練的形式之態度。美觀與緊張感並存的凱爾霍姆家具，是為空間帶來緊湊張力感的元素，即使到了現在依舊廣受室內設計師青睞。

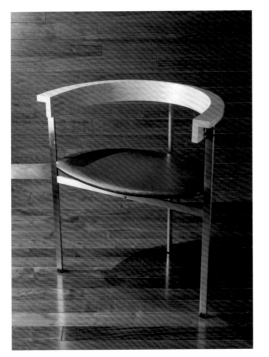

PK11。1957年發表。椅腳是不鏽鋼材質，經過緞面處理（一種消光處理）。扶手為白蠟木材質。參考P178

● 擺放在自宅的家具

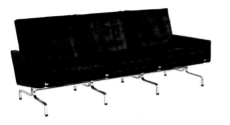

擺放在暖爐前的PK31沙發

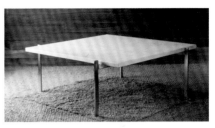

PK61咖啡桌

擺放在PK54周圍的
PK9餐椅

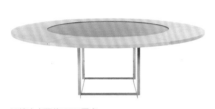

可擴大桌面的PK54圓桌

用來區隔客廳與飯廳的PK111

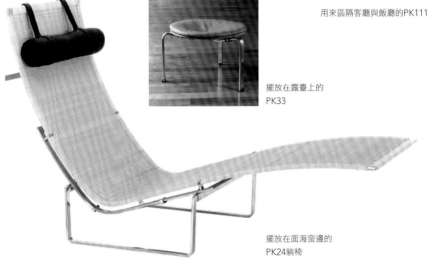

擺放在露臺上的
PK33

擺放在面海窗邊的
PK24躺椅

⏺ 受包浩斯影響的椅子 —— PK20

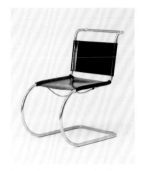

MR椅（MR10，密斯·凡德羅，
1927年）

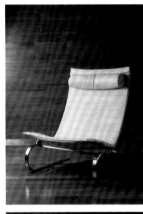

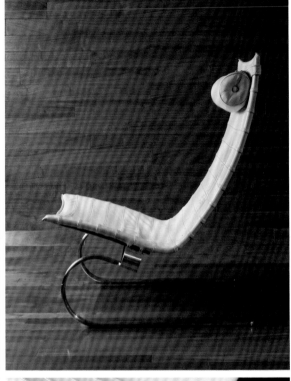

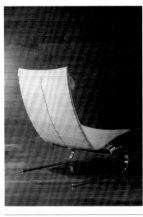

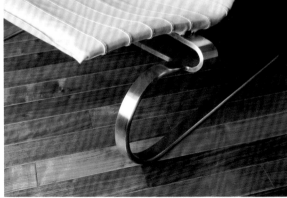

◉ 保羅・凱爾霍姆　年表

年分	年齡	
1929		誕生於日德蘭半島北部的東弗羅（1月8日）。
1936	7歲	全家搬到東弗羅近郊的約靈。
1944	15歲	向約靈的木工匠師Th・格倫貝克拜師學藝。
1948	19歲	取得木工匠師資格。
1949	20歲	就讀哥本哈根美術工藝學校，學習家具設計。
		師從漢斯・J・韋格納、約恩・烏松、艾納・拉森、
		阿克塞爾・班達・馬德森等人（～1952年）。
1950	21歲	在漢斯・J・韋格納的事務所擔任兼職員工（～1952年）。
1951	22歲	設計美術工藝學校的畢業作品PK25。
1952	23歲	在Fritz Hansen任職（～1953年）。設計PK0（1997年限量生產）。
		擔任美術工藝學校的夜間講師（～1955年）。
1953	24歲	跟約靈出身的漢妮・丹姆（Hanne Dam）結婚。
		在艾瑞克・赫爾羅的事務所擔任兼職員工（～1955年）。
1955	26歲	這個時期認識了艾文・柯爾・克里斯汀生，發表PK1（餐椅）。
		在帕勒・蘇恩森（Palle Suenson）的事務所擔任兼職員工（～1959年）。
		擔任皇家藝術學院家具系教授奧萊・萬夏的助手（～1959年）。
1956	27歲	發表PK22（休閒椅）、PK61（咖啡桌）、PK26（壁掛式休閒沙發）、
		PK111（室內隔板）。在倫斯泰德購買土地。
1957	28歲	長女克雷絲緹妮（Krestine Kjærholm）出生。
		發表PK55（書桌）、PK11（書桌用座椅）、PK71（子母桌）。
		在米蘭三年展上獲得大獎。
1958	29歲	獲得第8屆路寧獎。發表PK31（休閒椅、沙發）、PK33（三腳凳）。
1959	30歲	成為皇家藝術學院家具系講師（～1973年）。
1960	31歲	在米蘭三年展上獲得大獎（丹麥館展示設計）。
1961	32歲	發表PK91（折疊凳）、PK9（餐椅）、PK54（餐桌）。
		長子湯瑪士（Thomas Kjærholm）出生。
1962	33歲	發表PK12（金屬製扶手椅）。
1963	34歲	妻子漢妮所設計的自宅完工。
1965	36歲	發表PK24（躺椅）。
1967	38歲	發表PK20（休閒椅）。
1971	42歲	發表PK27（成型合板製休閒椅）。獲得丹麥家具製造聯盟獎。獲得ID Prize。
1974	45歲	發表PK13（懸臂扶手椅）。
1975	46歲	發表為路易斯安那現代藝術博物館演奏廳設計的木製折疊椅。
1976	47歲	就任皇家藝術學院家具系教授（～1980年）。
1977	48歲	獲得丹麥家具製造聯盟獎。
1979	50歲	發表PK15（木椅）。
1980	51歲	去世（4月18日）。

Verner Panton

丹麥現代家具設計界的異類

維諾‧潘頓

（1926～1998）

少年時代立志成為畫家，
最後卻走上建築師之路

　　因設計潘頓椅而聞名的維諾‧潘頓，是在1926年2月13日，於菲因島西部的甘托福特出生。父親經營傳統民宿（丹麥語稱為Kro）與酒吧，潘頓從小就生長在被住宿客與當地酒客包圍的環境。原本立志成為畫家，但因父親反對而改以建築師為目標。潘頓一生都在設計重視色彩的空間與放置其中的家具，他的設計素養便是在立志成為畫家的少年期培養出來的。

　　1944年高中畢業後，潘頓就讀位於菲因島最大城市奧登塞（童話作家安徒生的故鄉）的高等工業學校，學習建築基礎。當時丹麥正值戰爭期間，據說潘頓也曾有一段時間參加了抵抗運動。戰後，潘頓從高等工業學校畢業，接著就讀哥本哈根的丹麥皇家藝術學院建築系。在學期間，他與建築系學生朵貝‧坎普[*1]於1950年結婚。坎普的繼父是以設計PH燈而聞名的保羅‧漢寧森[*2]。潘頓透過她的關係與漢寧森交好，之後又透過漢寧森的關係，獲得在阿納‧雅各布森事務所工作的機會。不過，他與坎普的婚姻生活只維持短短1年就告吹。

*1
朵貝‧坎普
Tove Kemp（1928～2006）

*2
保羅‧漢寧森
Poul Henningsen（1894～1967）。丹麥建築師、設計師與評論家。為Louis Poulsen公司設計過照明設備PH系列。參考P260

潘頓在雅各布森的事務所參與了螞蟻椅的開發。當時，他應該就在一旁看著雅各布森鍥而不捨地與製造商交涉，最後總算成功將螞蟻椅變成商品的身影。

為蒂沃利花園餐廳設計的椅子
經由Fritz Hansen商品化

潘頓在雅各布森事務所工作2年便離職，之後跟朋友合買一輛福斯汽車生產的小廂型車，並將車內改造成可住人的空間，然後就這麼展開到歐洲各地流浪的旅程。在這段約莫3年的流浪期間，潘頓造訪歐洲各地的家具製造商，增廣見聞。不過，由於他還沒什麼設計實績，這個時期並未做出具體的成果。

1955年，結束漫長的流浪之旅回到丹麥後，潘頓便以設計師的身分做出第一個成果：他所設計的單身漢椅*3與蒂沃利椅*4，經由螞蟻椅的製造商Fritz Hansen產品化。蒂沃利椅是將細鋼管彎曲製成椅框，椅座則是以樹脂製的繩子或藤條纏繞而成。這張椅子本來是為蒂沃利花園內的餐廳設計的。看起來輕盈又休閒的蒂沃利椅搬動起來毫不費力，很適合在餐廳裡使用。不過，這件作品尚未發揮所謂的潘頓風格，感覺得到他在雅各布森事務所工作時受到的影響。原本停產多年，後來Montana*5取得製造權，並於2003年復刻生產（單身漢椅也在2013年由該公司復刻生產）。

1958年父親經營的民宿進行增建工程時，負責室內設計的潘頓，設計了堪稱早期代表作的甜筒椅*6，並且跟蒂沃利椅一起擺在民宿的餐廳裡。室內裝潢使用了潘頓此生最愛的紅色，甜筒椅當然就不用說了，據說連餐廳的桌布與員工制服都統一採用紅色。

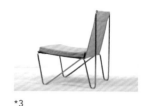

*3
單身漢椅
Bachelor Chair
組合式的椅子。圖為Fritz Hansen製作的單身漢椅。

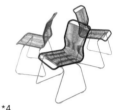

*4
蒂沃利椅
Tivoli Chair
這是潘頓設計的第一張椅子，所以命名為PANTON ONE。因用於哥本哈根的蒂沃利花園，而成為廣為人知的丹麥戶外家具名作之一，蒂沃利椅也是大家都很熟悉的俗稱。Montana公司於2003年復刻生產，椅座改用聚氨酯繩製作。圖為Montana公司製作的蒂沃利椅。

*5
Montana
1982年創立。丹麥的家具製造商。系統收納家具「Montana System Shelf」為主力商品。

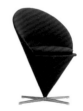

*6
甜筒椅
Cone Chair

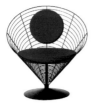

***7**
金屬網甜筒椅
Wire Cone Chair
採單點支撐結構，椅子可以旋轉。

***8**
瑪莉安娜
Marianne Panton
1964年與維諾·潘莉頓結婚。身穿鮮紅色衣服的瑪莉安娜，坐在鮮紅色潘頓椅上的相片很有名。

***9**
鋸齒椅
Zig-Zag Chair
設計於1932～1933年左右。當時由荷蘭的Metz & Co.製作。可以疊起來。目前由義大利的Cassina製作。在這張椅子發表前，拉什兄弟（Heinz & Bodo Rasch）也曾於1927年發表過相同結構的椅子。

***10**
A. Sommer
擅長使用成型合板的製造商。除了S椅以外，也生產過潘頓的扶手椅等作品。

***11**
S椅
參考P155

***12**
潘頓椅
Panton Chair
這款椅子的設計，最早出現在潘頓於1958年左右繪製的草圖當中。1960年製作實際尺寸的試作品。參考P155

***13**
維特拉
Vitra
1950年創立的瑞士家具製造商。製作過潘頓椅，以及賈斯伯·莫里森（Jasper Morrison）的HAL Chair、讓·普魯維（Jean Prouvé）的Standard Chair等有名的作品。

1960年，潘頓參與了位在挪威特隆赫姆的阿斯托利亞飯店（Astoria Hotel）裝修工程。雖然最後打造出跟父親的民宿一樣以紅色為主題的空間，不過飯店（包括舞廳）重視的是作為成人社交場所的氣氛，所以選用了色調看起來更加熱情的紅色。咖啡廳裡擺放著金屬網甜筒椅*7，這張椅子是將甜筒椅的椅框改成金屬網框。

結束特隆赫姆的工作後，潘頓再度展開流浪之旅，結果在位於大西洋的特內里費島（Tenerife）上，遇見將來要共度人生的伴侶瑪莉安娜*8。1963年以後，潘頓便以瑞士的巴塞爾（Basel）為據點展開設計活動。

帶給世界極大震撼的潘頓椅

1956年，潘頓以赫里特·托馬斯·里特費爾德（Gerrit Thomas Rietveld）的鋸齒椅*9進行再設計，創造出新作品。這張運用成型合板技術、採懸臂結構的椅子，從設計到產品化花了10年左右。1965年由德國的A. Sommer*10生產，然後在托奈特（Thonet，德國的家具製造商）的協助下，以S椅*11這個名稱販售。潘頓發揮了他在雅各布森事務所，參與開發成型合板製螞蟻椅時的經驗。

2年後（1967年），潘頓發表了冠上自己名字的代表作——潘頓椅*12。這張椅子的點子同樣醞釀多年，要以當時的塑膠成型技術實現這項設計是非常困難的，後來潘頓與瑞士家具製造商維特拉*13的開發研究員合作，才終於達成產品化。

這張椅子是以使用聚酯樹脂調配的FRP*14製作，

一體成型沒有任何接縫，並且採可疊起的懸臂結構，它的問世帶給全世界極大的震撼。之後又經過改良，調整了使用的樹脂材料。早期使用的是硬質聚氨酯樹脂（1968～1971年，1983～1999年），以及聚苯乙烯樹脂（1971～1979年），1999年以後考量對環境造成的負擔，改以使用聚丙烯樹脂調配的FRP製造。將各個時期的潘頓椅擺在一起，不僅能看出不同的樹脂所造成的表面質感差異，還可發現椅面底下有無裝上肋條（補強部件）之類的差異。

　　潘頓椅的外觀很迷人，因此也常出現在刊登女模相片的寫真雜誌上。而且拍攝這類相片時，通常會使用帶有光澤的早期潘頓椅。

很有丹麥人風格的設計師？

　　如今潘頓椅也成了潘頓的代名詞，不過1967年剛發表時曾掀起疑似剽竊風波。指控他剽竊的人是岡納·歐格·安德森（Gunnar Aagaard Andersen），以及保羅·凱爾霍姆。據兩人聲稱，他們早在1950年代前半期就想出跟潘頓椅非常相似的點子，並且實際拿報紙貼在金屬網框上製作出簡略的模型[*15]。據說凱爾霍姆還表示，潘頓曾在大學的研究室裡見過自己的簡略模型。

　　對於兩人的質疑，潘頓並未提出具體的反駁，再加上他在看過凱爾霍姆的簡略模型後就展開流浪之旅，這件事引發各種臆測，直到今日仍沒有結論。不過，堅持不懈地與製造商的開發員合作，總算實現產品化的人確實是潘頓，因此這張椅子果然還是最適合叫做潘頓椅吧。

*14
FRP
Fiber Reinforced Plastics
纖維強化塑膠

*15
關於保羅·凱爾霍姆的金屬網椅
（原型，1953年），請參考P155。

關於S椅與潘頓椅，或許其他的家具設計師，也畫過草圖甚至製作過試作模型。不過，潘頓的過人之處，就是很有毅力地跟製造商一同摸索，讓點子得以產品化。雖然潘頓是出了名的丹麥現代家具設計界異類，但從他與製作者協作的態度來看，確實可算是很有丹麥人風格的設計師。

陸續發表顛覆家具概念的作品

潘頓因潘頓椅而獲得好壞參半的關注，1960年代後半期到1970年代前半期，他彷彿是要消除外界對疑似剽竊事件的閒言閒語一般，陸續發表各種嶄新的家具與室內空間。1968年發表的生活塔*16顛覆了傳統的家具概念，從生活塔延伸出來的Visiona 2*17（在1970年的科隆國際家具展上發表），則是打造出讓人聯想到無重力生活的獨特空間，驚豔全世界。除了家具，

*17
Visiona 2
放置於Visiona 2空間內的Visiona Stool
（1970年）。

*16
生活塔　Living Tower
1968年發表設計，1969年由維特拉製作。

*18
VP地球
VP Globe

潘頓也設計「VP地球」[18]與「花盆（Flowerpot）」等許多照明設備，點綴他所創造的獨特空間。

潘頓的設計，其真正面貌可說是展現在由潘頓自己設計的家具類、照明設備、紡織品、壁紙等元素所構成的綜合室內空間上。不過，充滿潘頓獨特風格的迷幻空間，通常都無法長久保存下來。原因在於，人們對這類作品好惡分明，而且潘頓大多是為經常在短期內重新裝潢的商業空間進行設計，或當成裝置藝術來設計。所幸，潘頓於1969年經手的明鏡出版社（Spiegel-Verlag，漢堡）總公司大樓室內設計案，當中的員工餐廳後來有部分裝潢分別移設到改建的新公司大樓，以及漢堡美術工藝博物館，現在仍能在這些地方一窺當年的潘頓世界。

位在哥本哈根蒂沃利花園與SAS皇家飯店附近的馬戲團大樓[19]，1984年重新裝潢時聘請潘頓擔任照明與色彩規劃總監，他以紫色為主軸，運用繽紛的配色營造出非日常感。2003年翻修後，這棟大樓成了併設餐廳的娛樂劇院，不過室內似乎還保留著潘頓當年營造的氛圍。

1993年，潘頓為京都的家具製造商興石[20]，設計出配合日本傳統空間的低座椅子「榻榻米椅」[21]。這款椅子可能是以1973年透過Fritz Hansen發表的System

*19
馬戲團大樓
Circus Building

*20
興石
興建數寄屋建築（譯註：融入茶室風格的日本住宅樣式）的中村外二工務店的家具部門。展示廳位在京都市北區大德寺附近。主要販售北歐古典家具。

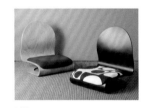

*21
榻榻米椅
Tatami Chair
參考P156

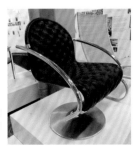

*22
System 1-2-3
（右圖為搖椅）

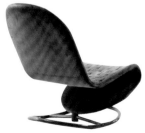

1-2-3[*22]再設計而成，堪稱是適合日本居住環境的潘頓隱藏名作。

對色彩的探究心與實現點子的毅力

　　潘頓是個常因為普普風的奇特用色與嶄新的點子，而被人稱為異類的設計師。不過，他絕對不是為了譁眾取寵而跟隨流行文化。對色彩的探究心與實現點子的毅力，應該才是潘頓的原動力。

　　1991年，潘頓透過丹麥設計中心，發行《Lidt om farver (Notes on colour)》（色彩論考）[*23]一書（1997年推出增修版）。潘頓以隨筆風格，彙整自己一生透過雙眼學到的色彩知識與經驗。該書提到，潘頓最愛紅色，最討厭現代主義建築的象徵色白色。不知他是如何看待恩師阿納・雅各布森的「貝拉維斯塔集合住宅」、「美景劇院&餐廳」等作品呢？

　　晚年潘頓與妻子瑪莉安娜，在1995年一起回到故鄉丹麥，定居於哥本哈根。之後，他在1998年9月5日驟逝，正好12天後要在特哈佛特美術館[*24]舉辦「維諾・潘頓光與色彩展」。意外變成追悼展的這場展覽，讓潘頓的成就重新在母國丹麥受到肯定。

　　目前在丹麥家具設計領域，配色略顯華麗的家具似乎是逐漸受矚目的新流行趨勢（例如GUBI[*25]）。無論在哪個時代，相對於正統派的異類，都是為這個世界增添趣味的必要存在。

*23
《Lidt om farver (Notes on colour)》

*24
特哈佛特美術館
TRAPHOLT
位在日德蘭半島東南部的灣岸都市科靈。現代藝術作品與家具等收藏品很豐富。
參考P215

*25
GUBI
丹麥的家具與室內裝潢品牌。1967年成立。

◉潘頓設計的椅子與凱爾霍姆的金屬網椅

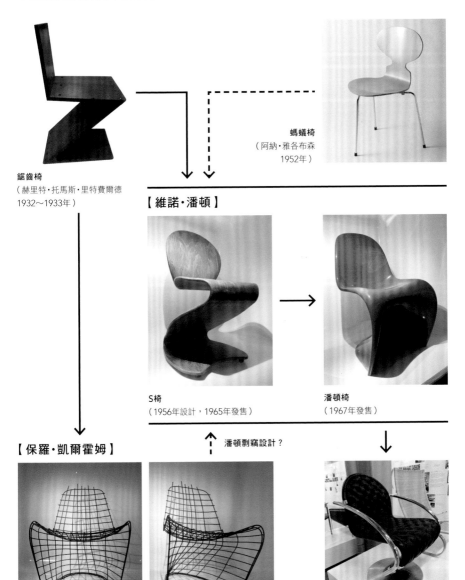

鋸齒椅
（赫里特・托馬斯・里特費爾德
1932～1933年）

螞蟻椅
（阿納・雅各布森
1952年）

【維諾・潘頓】

S椅
（1956年設計，1965年發售）

潘頓椅
（1967年發售）

【保羅・凱爾霍姆】

金屬網椅的原型（1953年）

潘頓剽竊設計？

System 1-2-3（1973年）

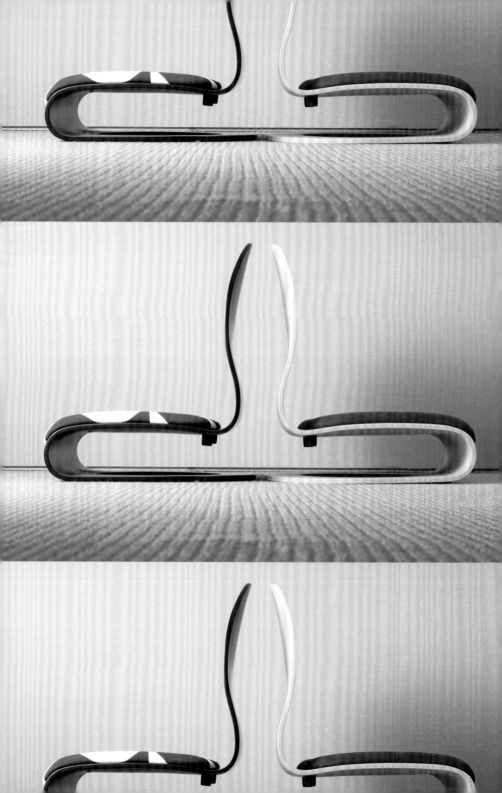

● 維諾・潘頓　年表

年分	年齡	
1926		誕生於菲因島西部的甘托福特（2月13日）。
1944～47	18～21歲	就讀奧登塞的高等工業學校，學習建築基礎。
1947～51	21～25歲	在丹麥皇家藝術學院建築系學習建築。
1950	24歲	與保羅・漢寧森的繼女朵貝・坎普結婚（次年離婚）。
1951	25歲	在阿納・雅各布森的事務所任職，參與螞蟻椅的開發。
1953～55	27～29歲	改造福斯汽車生產的小廂型車，到歐洲各地展開流浪之旅。
1955	29歲	透過Fritz Hansen將單身漢椅與蒂沃利椅產品化。
1958	32歲	在父親經營的民宿增建工程中負責室內設計。
		設計早期代表作甜筒椅。
1960	34歲	參與特隆赫姆（挪威）的阿斯托利亞飯店裝修工程。再度到歐洲各地展開流浪之旅，在特內里費島上結識瑪莉安娜・帕森-奧登海姆（Marianne Pherson-Oertenheim）。
1963	37歲	跟瑪莉安娜結婚，以瑞士巴塞爾作為活動據點。
1965	39歲	以鋸齒椅進行再設計，將作品命名為S椅並透過托奈特公司發表。
		女兒卡琳（Carin Panton）出生。
1967	41歲	透過維特拉發表代表作潘頓椅。
		這張椅子掀起疑似剽竊風波（保羅・凱爾霍姆等人提出質疑）。獲得PH Prize。
1968	42歲	發表生活塔、照明設備「花盆」（Louis Poulsen）。
		獲得Eurodomus 2獎（義大利）。
1969	43歲	負責明鏡出版社（漢堡）總公司大樓的室內設計。
		獲得奧地利建築中心頒發的獎牌。
1970	44歲	發表從生活塔延伸出來的Visiona 2（科隆國際家具展）。
1971	45歲	負責奧胡斯的瓦爾那餐廳（Varna Restaurant）室內設計。
1972	46歲	移居瑞士巴塞爾的賓寧根（Binningen）。獲得優良設計獎（德國）。
1973	47歲	負責古納亞爾出版社（Gruner + Jahr，漢堡）公司大樓的室內設計。
		發表System 1-2-3（Fritz Hansen）。
1977	51歲	發表照明設備VP歐洲（Louis Poulsen）。
1978	52歲	獲得丹麥家具獎。
1979	53歲	在瑞士國際家具展舉辦「Pantorama特展」。
1984	58歲	馬戲團大樓重新裝潢時擔任照明與色彩規劃總監。擔任奧芬巴赫設計學院（Hochschule für Gestaltung Offenbach am Main，德國）的客座教授。
1986	60歲	獲得Sadolin色彩賞（丹麥）。獲得優良設計獎（德國）。
1991	65歲	獲得丹麥設計協會年度獎。
		發行《Lidt om farver (Notes on colour)》（色彩論考，1997年推出增修版）。
1992	66歲	獲得挪威設計獎。
1993	67歲	發表低座椅子「榻榻米椅」（興石）。
1995	69歲	與妻子瑪莉安娜一起移居故鄉丹麥。
1998	72歲	獲丹麥女王頒發丹麥國旗騎士勳章。去世（9月5日）。
		在特哈佛特美術館舉辦「維諾・潘頓光與色彩展」（9月17日～）。

Nanna Ditzel

丹麥家具設計界第一夫人
南娜·狄翠爾
（1923～2005）

———

旁聽克林特的課，
學習家具設計理論

　　丹麥現代家具設計的黃金期，是個男性家具設計師、建築師、家具職人占多數的時代。南娜·狄翠爾則是少數活躍於這個時期的女性家具設計師之一。除了家具以外，她也設計過飾品與紡織品，亦是一位對色彩很講究的設計師。

　　1923年10月6日，南娜·荷貝爾（Hauberg為舊姓）誕生於哥本哈根，是三姊妹中的老么。大概是受到對藝術與設計感興趣的母親影響，兩個姊姊分別成為陶藝家與服裝設計師，老么南娜則以家具設計師為目標。

　　1942年高中畢業後，19歲的南娜進入家具職人養成學校「理查學校（Richards School）」努力修業。雖然跟韋格納或莫根森相比，南娜的修業時間很短，不過要學習家具設計，還是得事先接受家具職人訓練。

　　20歲那年，南娜就讀哥本哈根美術工藝學校，正式開始學習家具設計。在學期間她也曾以旁聽生的身分去上卡爾·克林特在皇家藝術學院開的課，學習克林特提倡的家具設計理論。

夫妻共同成立設計事務所。
陸續在各項比賽中獲獎

　　南娜在美術工藝學校的閣樓結識了約爾根·狄翠爾[*1]，兩人意氣相投，於是決定一起設計作品。約爾根原本打算成為家具職人繼承父業，他在結束繃椅師傅的訓練後，就到美術工藝學校學習家具設計[*2]。後來兩人連私底下都形影不離，於是從美術工藝學校畢業之後，他們就在1946年結婚，並且共同成立設計事務所。

　　從還在就學的1944年到事務所成立後的1952年這段期間，南娜與約爾根一同設計家具，再交由路易斯·G·希爾森[*3]與庫努德·維拉德森[*4]等家具職人製作，然後於家具職人公會展上發表。除了家具之外，兩人設計的紡織品、玻璃製品、陶器、琺瑯製品、金屬飾品等，也在眾多比賽中得獎，夫妻倆在當時是出了名的「比賽破壞者」。他們也在1951年、1954年與1957年的米蘭三年展上獲得銀牌，1960年獲得金牌。除此之外，1954年還出版了《Danish Chairs》[*5]一書，介紹當時的丹麥現代家具。

*1
約爾根·狄翠爾
Jørgen Ditzel（1921～1961）

*2
約爾根是左撇子，所以不太能靈活使用一般給右撇子用的木工工具。據說就是這個緣故，他才會選擇修習繃椅技術。

*3
路易斯·G·希爾森
Louis G. Thiersen

*4
庫努德·維拉德森
Knud Willadsen

*5
《Danish Chairs》

約爾根（左）與南娜。

約爾根與南娜參加1944年家具職人公會展時的展示攤位。攤位裡展示了路易斯·G·希爾森與庫努德·維拉德森製作的家具。

發表藤編吊椅，
舒服的搖晃感獲得好評

　　南娜與約爾根在1950年代發表了幾件藤編家具。其中具代表性的作品，就是用鎖鏈之類的東西吊掛在天花板或支架上的懸掛式蛋椅[*6]。這款編成蛋形、宛如搖籃的椅子，能帶給使用者舒服的搖晃感與被包圍的安心感，因而受到男女老少眾多人的喜愛。再者這是藤編的椅子，透氣性佳，所以也很適合高溫多溼的日本氣候。

　　1956年，因為這些活躍表現而聲名大噪的兩人，與來自芬蘭的玻璃設計師蒂莫・薩爾帕內瓦（Timo Sarpaneva）一同獲得路寧獎。夫妻倆便用這筆獎金展開進修之旅，1957年去了希臘，1959年則到美國與墨西哥。

　　夫妻倆的設計活動進行得一帆風順，然而1961年，40歲的約爾根卻因為罹患胃癌而英年早逝，留下妻子與3名年幼的女兒。失去身為丈夫與工作搭檔的約爾根後，南娜仍鼓勵自己，繼續從事設計師工作。

再婚後於倫敦發展。
設計以新材料製作的家具

　　南娜在1960年代前半期，根據自己身兼設計師與母親的經驗，設計出給兒童使用的家具，例如露露搖籃[*7]，以及有各種尺寸的Trissen系

*6
懸掛式蛋椅
Hanging Egg Chair
由丹麥的Sika Design製造。
日本市場的產品則由Yamakawa
Rattan Japan製造。

列（1962～1963年）[8]等。Trissen系
列的特徵，就是運用木工車床進行加
工的同心圓形狀。除了兒童用的版本
外，南娜也設計了給大人用的尺寸，
以及猶如將2張椅子疊在一起的吧檯
椅。簡單卻又變化豐富的形狀，稱得

*7
露露搖籃
Lulu Cradle

*8
Trissen系列

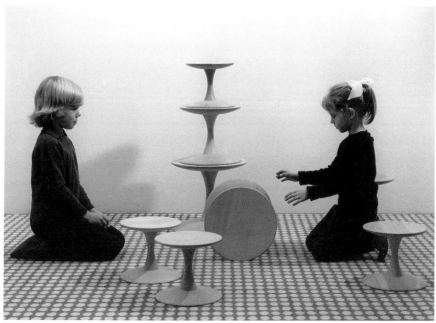

*9
卡特・海德
Kurt Heide（？～1985）

上是優秀設計的證明。起初只用花旗松製作，後來也使用櫟木、山毛櫸木、白蠟木，而且還新增了更多的顏色種類。

Trissen系列的成功，給成為個人設計師的南娜帶來自信，於是1962年至1965年，她在倫敦、紐約、柏林等世界各地舉辦個展。當時丹麥現代家具設計受到全世界的關注，南娜的個展也搭上這股熱潮大獲成功，活動範圍因而擴展到世界各地。

1968年，南娜與在倫敦經營大型家具店的卡特・海德[*9]再婚，活動據點從哥本哈根移到倫敦。南娜與卡特一同成立Interspace公司，並且開設展示廳與設計事務所，繼續勤奮地從事設計活動。在倫敦活動時，除了之前常用的木材與藤材外，南娜還運用當時的新材料FRP等塑膠材質，以及PU硬質泡棉的成型技術，將自由的曲面加進家具的設計裡。如此一來，表現的幅度就變得更大更廣了。

1981年，多年來在國際上的表現獲得肯定的南娜，當上了倫敦設計產業協會的會長。她以設計師的身分大展身手的同時，也對英國的設計產業發展做出貢獻。

再婚的丈夫也罹癌病逝，
之後回到丹麥精力十足地活動

南娜在倫敦的設計界建立不少人脈，公私方面都過得很充實，沒想到丈夫卡特卻在這時罹癌病逝，享年65歲。前幾年夫妻倆才計劃要賣掉Interspace，兩人一起悠閒享受退休生活，結果卻發生這種憾事。南娜一度考慮退休，但後來還是決定回到故鄉哥本哈根重

新出發。1986年，她在哥本哈根市中心的斯楚格街附近成立設計事務所兼作自宅，在這裡度過餘生。

丹麥的設計圈一直很關注南娜在倫敦的活躍表現，南娜回國後便獲邀擔任喬治傑生基金會與丹麥設計中心的理事。此外，她還當選國家藝術基金會工藝與設計委員會會長。南娜在獲得這些能大展身手的舞臺後，一面從事理事與會長的工作，一面在哥本哈根展開設計活動。

1990年，Bench for two[*10]在「第1屆旭川國際家具設計競賽（IFDA）」中獲得金獎。這件作品是一張雙人座長椅，椅背使用了畫上同心圓圖案的彎曲薄合板，具備實驗性與圖形元素。這可說是展現南娜新設計走向的作品。

1992年，南娜在S‧E（家具職人秋季展覽會，Snedkernes Efterårsudstilling）上，發表她跟PP Møbler合作，使用了白蠟木的壓縮木材與成型合板製成的扇椅[*11]。椅面與背板有著呈放射狀的鏤空裝飾，是一張很美麗的椅子。不過可惜的是，由於鏤空加工很花功夫，再加上椅腳的強度可能不足，當時這張椅子並未變成產品。之後，南娜運用由電腦控制的NC加工機，有效率地進行鏤空加工，椅腳則改用鋼管製作，克服了上述的問題。於是，這張椅子就在1993年經由腓特烈西亞家具產品化，以千里達系列[*12]之名推出。

1997年，南娜設計了在鑄鋼材質的椅框上排列著

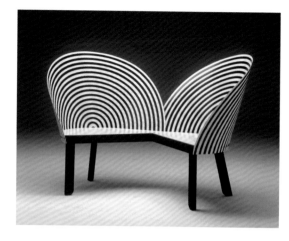

*10
Bench for two

*11
扇椅
Fan Chair
圖片刊登在P165。

*12
千里達系列
Trinidad Series
因為靈感來自千里達島（加勒比海）的傳統透雕，才取名為千里達。圖片刊登在P165。

木棒的城市長椅[*13]。這張長椅的兩邊，有著讓人聯想到千里達系列的鏤空裝飾。長椅擺放在哥本哈根的公園等設施，融入城市的風景當中。

年近80仍在第一線從事設計活動

1995年，南娜多年的功績受到肯定，獲丹麥王室頒發丹麥國旗勛章（Dannebrogordenen）。1996年則被英國王室選為榮譽王室設計師。身為丹麥具代表性的資深設計師，2000年以後南娜仍繼續發表新作，精力十足地從事設計活動[*14]。2005年因衰老而辭世，享壽82歲。

年輕時在男性占多數的家具界嶄露頭角，之後在倫敦以國際設計師之姿大展身手，晚年在故鄉哥本哈根為業界的發展而努力。南娜·狄翠爾誠然是一名，符合「丹麥家具設計界第一夫人」稱號的人物。她的活躍表現為丹麥設計界奠定兩性平等的基礎，使現在的丹麥女性設計師得以跟男性一樣從事創作活動（參考P246，第5章塞西莉·曼茲的介紹）。

目前南娜的事務所，交由從1995年以後就協助南娜工作的長女丹妮（Dennie Ditzel）繼承，管理南娜留下的作品。據丹妮表示，南娜不僅是一流的設計師，同時也是溫柔的母親。南娜的作品，感受得到高雅與母親的溫柔。

*14
上圖為2001年，78歲的南娜透過GETAMA發表的MONDIAL SOFA。2003年迎接80歲生日時，則發表了OPTICAL CHAIR。

圍著城市長椅與人討論的南娜·狄翠爾（中）。

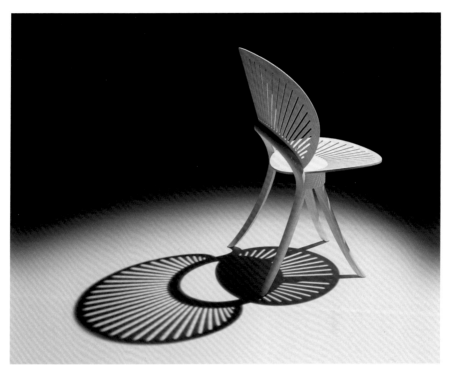

扇椅（上）
千里達椅（左）

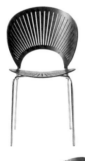

*13
城市長椅　City Bench

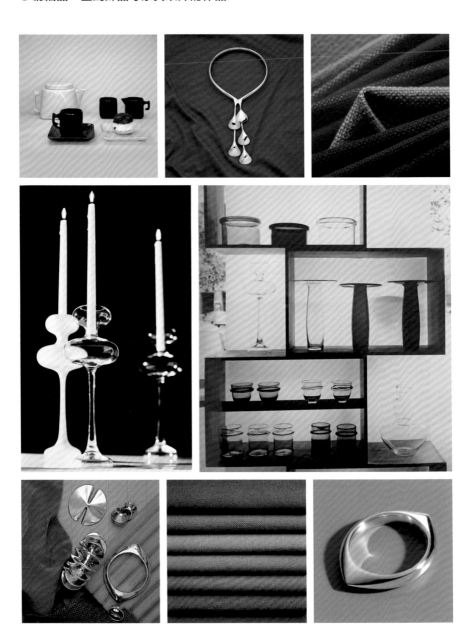

● 南娜・狄翠爾　年表

年分	年齡	
1923		誕生於哥本哈根，是三姊妹中的老么（10月6日）。
1942～43	19～20歲	在理查學校進行家具職人訓練。
1943～46	20～23歲	在哥本哈根美術工藝學校學習。
1944	21歲	首次參加家具職人公會展，發表與約爾根・狄翠爾共同設計的作品。
1945	22歲	在家具職人公會展上獲得二等獎。
		到皇家藝術學院旁聽卡爾・克林特的課。
1946	23歲	與約爾根・狄翠爾結婚，共同成立設計事務所。
1947	24歲	設計家具、紡織品、玻璃製品、陶器、琺瑯製品、金屬飾品等，
		並在眾多比賽中獲獎。
1950	27歲	在金匠公會的比賽中獲得一等獎。
		在家具職人公會展上得獎（安樂椅、藤編椅等）。長女丹妮出生。
1951	28歲	在米蘭三年展上獲得銀牌。
1953	30歲	到羅馬展開進修之旅。
1954	31歲	出版《Danish Chairs》一書。在米蘭三年展上獲得銀牌。
		雙胞胎女兒露露與維特（Lulu & Vita Ditzel）出生。
1956	33歲	獲得第6屆路寧獎。
1957	34歲	到希臘展開進修之旅（用路寧獎的獎金）。在米蘭三年展上獲得銀牌。
1959	36歲	到墨西哥與美國展開進修之旅（用路寧獎的獎金）。發表懸掛式蛋椅。
1960	37歲	在米蘭三年展上獲得金牌（喬治傑生的銀手環）。
1961	38歲	約爾根・狄翠爾去世（享年40歲）。
1962	39歲	發表千里達系列（～1963年）。
		在世界各地（倫敦、紐約、柏林、維也納等）舉辦個展（～1965年）。
1968	45歲	與卡特・海德再婚，移居倫敦。
1970	47歲	與卡特・海德共同創立Interspace。
		向Domus Danica、喬治傑生、Kvadrat等公司提供設計。
1981	58歲	就任倫敦設計產業協會會長。
		參加S・E（家具職人秋季展覽會，之後一直參加到1996年為止）。
1985	62歲	卡特・海德去世（享壽65歲）。
1986	63歲	回到哥本哈根，在斯楚格街附近成立設計事務所兼作自宅。
1990	67歲	在第1屆旭川國際家具設計競賽（IFDA）中獲得金獎（Bench for two）。
1993	70歲	透過腓特烈西亞家具發表千里達系列。
1994	71歲	透過喬治傑生發表手環、耳環、手錶。
1995	72歲	獲丹麥王室頒發丹麥國旗勳章。
1996	73歲	被英國王室選為榮譽王室設計師。
1997	74歲	透過GHForm發表城市長椅。
		獲得丹麥國家銀行基金會榮譽獎，在該行大廳舉辦展覽。
1998	75歲	獲得丹麥文化部頒發終身藝術家獎。
2005	81歲	去世（6月17日）。

≫ 活躍於黃金期的其他設計師

除了前面介紹的9名設計師外，黃金期還有許多活躍的家具設計師。以下就介紹當中特別令人印象深刻的8名設計師。

劃時代的系統壁櫃「皇家系統」
保羅·卡多維斯
（Poul Cadovius　1911～2011）

*1
皇家系統
Royal System
使用櫟木製作。

保羅·卡多維斯以設計兼具機能性與美觀的系統壁櫃「皇家系統」[*1]而聞名。他本來是製作腳踏車坐墊以及繃椅的師傅，一直在努力修業，後來也開始設計家具。

產業結構的變化導致人口集中在都市地區，對居住在這裡的民眾而言，如何有效運用小公寓裡的有限空間是共同的課題。卡爾·克林特與博格·莫根森，之所以徹底調查一般家庭的生活用品種類與尺寸、數量等資料，設計出能有效率地收納物品的櫥櫃類，也是基於這樣的社會背景。

卡多維斯也嘗試解決這個課題，他在1948年設計出運用共通的模數、可做各種變化的系統壁櫃「皇家系統」。就算是集合住宅的高樓層，這個可分解的系統壁櫃也能夠現場組裝設置，因此主要在都市地區普及開來。由於能將裝飾品或書籍收納得整齊美觀，當時的市民應該也把它當成能將居住空間變得摩登又有魅力的工具。卡多維斯透過「皇家系統」的開發取得了多項專利。

1967年，卡多維斯靠著「皇家系統」的成功，收

購丹麥家具製造商France & Søn，之後將公司改名為
Cado，一直經營到1970年代中期。他也挑戰設計運用
鑲嵌技法的西洋棋桌，以及使用當時的新材質鋁製作
的咖啡桌，然後透過Cado發表。

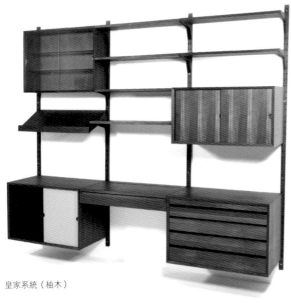

皇家系統（柚木）

隱藏的名作「AX椅」
彼得・維特&
奧爾拉・莫爾高-尼爾森
（Peter Hvidt & Orla Mølgaard-Nielsen 1916～1986、1907～1993）

———

　　彼得・維特與奧爾拉・莫爾高-尼爾森，是活躍於
1940年代中期至1970年代中期的知名設計師組合。彼
得・維特從哥本哈根的美術工藝學校畢業後，先是在
幾家設計事務所工作，而後才於1942年成立自己的設

扶手椅（1955年）

餐桌
（Søborg Møbler，1956年）

計事務所。

　　至於奧爾拉·莫爾高-尼爾森，則是先在日德蘭半島北部奧爾堡的技術學校學習，接著進入哥本哈根的美術工藝學校學習家具設計。1931年至1934年，他就讀皇家藝術學院家具系，在卡爾·克林特底下進一步學習家具設計的知識。從美術工藝學校畢業後，接著就讀皇家藝術學院，這種情況在當時於丹麥學習家具設計的設計師身上很常見。

　　1944年兩人共同成立事務所，直到1975年維特退出第一線為止，兩人一起設計了許多家具。1942年至1945年，維特也在美術工藝學校任教，栽培後進。

　　他們最廣為人知的代表作品，就是1947年設計的「AX椅」[*2]。戰後，丹麥積極透過出口家具來賺取外匯。AX椅也是出口到美國等國家的眾多椅子之一。

　　這張組合式的椅子能以分解狀態裝箱，用船運送到目的地，然後在現場組裝，因此可大幅減少運送成本。這款椅子是用成型合板製的椅面與椅背，以及4根橫檔等部件連結兩邊的椅框。一般的組合式座椅大多看得到螺絲之類的五金配件，AX椅則設計得很巧妙，從外面是看不見五金配件的，可說是一張完成度非常高的椅子。

　　前後椅腳與椅面、椅背的連結部分，以及由扶手構成的椅框，都是運用成型合板一體成型。椅框設有用來嵌入椅面與椅背的凹槽。前後椅腳加上了用桃花心木的實木木材削製的墊木。這種成型方法是從網球拍獲得靈感，兼具強度與美觀，由此可見1950年就開始量產AX椅的Fritz Hansen技術力有多高。這可算是丹麥現代家具的隱藏名作。

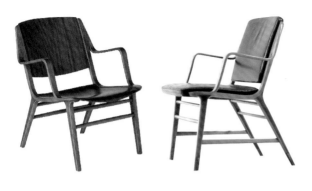

J. L. Møller的創始人
尼爾斯·奧托·莫勒
（Niels Otto Møller 1920～1982）

　　1939年，尼爾斯·奧托·莫勒結束家具職人訓練，在故鄉奧胡斯的設計學校學習家具設計。畢業之後，他在1944年於奧胡斯成立小規模的家具工廠「J. L. Møllers Møbelfabrik（J·L·莫勒家具工坊）」。起初生產的，是需求還很大的傳統風格家具。之後，莫勒開始設計合乎時代的現代風格家具，並且逐漸增加作品數量。既是家具職人又是家具設計師的莫勒，一直在思考如何設計出重視技藝，又能有效率地在自家工廠生產的家具。

　　1952年，莫勒的家具也開始出口到德國與美國，那些用柚木或玫瑰木等高級木材製作、採雕刻風格的家具在國外也很受歡迎。為了應付增加的需求，他在1961年於奧胡斯郊外設立新工廠。1974年左右也開始出口到日本，逐漸成長為國際性的家具工廠。1981年，這間巧妙融合技藝與現代設備的家具工廠，獲得丹麥家具產業協會的表揚。

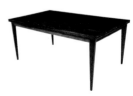

玫瑰木桌（1960年代）

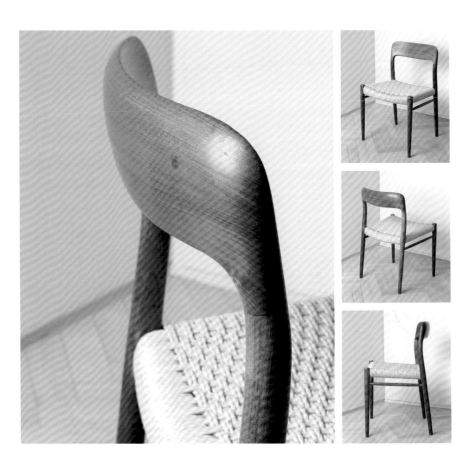

*3
Model 75
莫勒設計的椅子，接合部分通常
都帶有圓度。

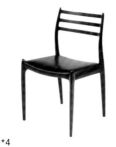

*4
Model 78

莫勒一方面擔任工廠老闆經營事業，一方面以家具設計師身分，創造出簡單而有機、散發品味的家具。他的代表作有「Model 71」（1951年）、「Model 75」（1954年）*3、「Model 78」（1962年）*4、「Model 79」（1966年）等等。1982年莫勒去世後，他的兒子約恩（Jorgen Henrik Møller）與耶斯（Jens Ole Møller，1994年去世）繼承了工廠。目前約恩與兒子米凱爾（Michael Møller）一起經營工廠，繼續製造尼爾斯設計的家具。

編輯《mobilia》雜誌的女性設計師

葛麗特・雅克

（Grete Jalk　1920～2006）

　　葛麗特・雅克從美術女子學校畢業後，就開始進行家具職人訓練，之後就讀卡爾・克林特任教的皇家藝術學院家具系。從學院畢業那年（1946年），她在家具職人公會展的設計比賽中獲獎，展露身為家具設計師的才華。之後，她仍斷斷續續地參加家具職人公會展，與雅各布・克亞、J・H・約翰森斯[*5]等人合作發表作品。

　　1950年至1960年，雅克在母校美術女子學校努力栽培後進，同時她也在1954年成立設計事務所，向Fritz Hansen與France & Søn等公司提供設計。1956年至1962年以及1968年至1974年，她擔任丹麥雜誌《mobilia》[*6]的編輯，將丹麥的現代設計最新資訊傳播給丹麥以及世界各地的民眾。

　　雅克創造了許多機能性高又適合量產、設計也很四平八穩的家具，而她廣為人知的代表作品就是「GJ領結椅」[*7]吧。這張以成型合板製作的椅子，是由糾結的曲面所構成，看起來宛如摺紙一般。據說早在1955年左右雅克就有這個構想，後來花了大約8年的時間，才由家具職人保羅・耶普森將之化為實體。1963年，雅克參加英國的每日郵報國際家具設計競賽，這張椅子順利獲得一等獎。此外，

*5
J・H・約翰森斯
J. H. Johansens

*6
《mobilia》No.12（1956年12月）的封面

*7
GJ領結椅
GJ Bow Chair

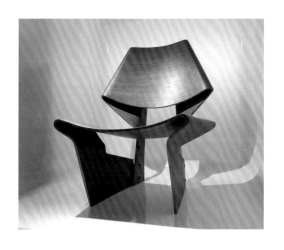

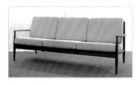

三人座沙發
（France & Søn製作）

GJ領結椅也成為紐約現代藝術博物館的永久館藏。不過，由於複雜的曲面很難加工，當時只生產了300張左右。

　　1987年，身為設計師的雅克退出第一線後，編纂了《40 Years of Danish Furniture Design》這套總共4冊的家具職人公會展圖錄。再加上她曾是《mobilia》雜誌的編輯，這項將丹麥家具設計流傳至後世的成就，應該受到高度的肯定。

　　雅克所留下的作品最近幾年再度受到了矚目。例如GJ領結椅與咖啡桌，就由丹麥家具製造商Lange Production[*8]復刻生產。另外，由France & Søn量產的版本，也在老件家具市場上流通。

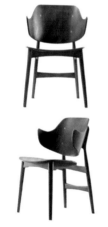

木製安樂椅

*8
Lange Production
亨利克・朗格（Henrik Lange）於2006年創立的公司。

女王伊莉莎白二世也買過他的椅子
伊普・柯佛德-拉森
（Ib Kofod-Larsen　1921～2003）

　　在丹麥仍遭納粹德國占領的1944年，伊普・柯佛德-拉森結束家具職人訓練，之後在皇家藝術學院學習建築。柯佛德-拉森也富有設計才華，曾在Holmegaard主辦的玻璃製品設計競賽及家具職人公會展的設計比賽中得獎，因而聲名大噪。

　　柯佛德-拉森便趁這個機會展開家具設計師生涯，為丹麥家具製造商Faarup Møbelfabrik[*9]設計以玫瑰木製作的優雅櫥櫃。1950年他與Christense & Larsen家具工坊[*10]合作，在家具職人公會展上發表木製安樂椅。這是日後的暢銷作品「企鵝椅」的原型，大膽使用了當時還是嶄新技術的成型合板。1953年，他透過

*9
Faarup Møbelfabrik
1922年創立。在1950～1960年代製作過許多伊普・柯佛德-拉森設計的家具。尤以Model FA66特別有名。

*10
Christense & Larsen
製作過約爾根・荷維爾斯科夫（Jørgen Høvelskov）的「豎琴椅（Harp Chair）」等作品。

美國家具製造商Selig，販售改以鋼條作為椅腳的企鵝椅[11]。這款椅背形狀讓人聯想到企鵝，還衍生出餐椅、休閒椅、搖椅等各種版本的企鵝椅，獲得了美國人的歡迎與喜愛。

　　1956年，柯佛德-拉森在家具職人公會展上，發表由Christense & Larsen製作、以「伊莉莎白椅」[12]這個暱稱聞名的安樂椅。英國女王伊莉莎白二世在1958年造訪丹麥時，一眼就喜歡上這張椅子並且買了下來，所以才有了伊莉莎白椅這個暱稱。這張椅子的確具備了符合這個高貴暱稱的氣派與優雅。

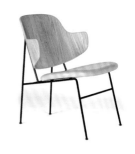

企鵝椅（Penguin Chair）
**11
丹麥家具製造商Brdr. Petersen自2012年開始復刻生產。

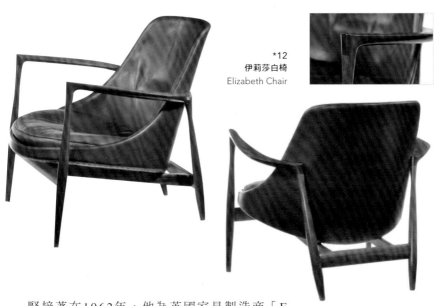

**12
伊莉莎白椅
Elizabeth Chair

　　緊接著在1962年，他為英國家具製造商「E Gomme」旗下品牌G計畫（G Plan），設計並發表了一套家具[13]。這個由椅子、沙發、書桌、邊櫃、隔板組成的系列，在英國與其他出口國家都很受歡迎，目前也在老件家具市場上流通。

**13
E Gomme是1898年成立於英國海威科姆（曾是著名的溫莎椅最大產地）的公司。1952年創立家具品牌G計畫。

櫥櫃
玫瑰木材質，由Sibast Furniture
製作

餐椅

*14
Bovirke
也製作過許多由芬·尤爾所設計的
家具。

*15
Sibast Furniture
從1950年代起，製作過許多阿
納·沃達設計的家具。

師從芬·尤爾
阿納·沃達
（Arne Vodder　1926～2009）

　　阿納·沃達的工作遍及家具設計、建築、室內設計等各種領域。他在芬·尤爾底下學習家具設計與室內設計，1950年與建築師安東·博格（Anton Borg）共同成立事務所。沃達一方面跟博格一起參與許多低成本住宅的設計與商業設施的室內設計，另一方面則向France & Søn、Cado、Bovirke[*14]、Sibast Furniture[*15]等公司提供家具的設計。

　　沃達擅長設計以玫瑰木或柚木等高級木材製作的書桌與櫥櫃，這些兼具機能性與美觀的作品，近年來在日本也是很受歡迎老件家具。部分安樂椅與餐椅所採用的、彷彿飄浮起來的椅座細節，以及色彩繽紛的櫥櫃抽屜，都看得出來是受到恩師芬·尤爾的影響。

實踐克林特的教導
凱·克里斯坦森
（Kai Kristiansen　1929～　）

　　凱·克里斯坦森大約在1950年結束家具職人訓練，之後就讀皇家藝術學院家具系，在卡爾·克林特底下學習家具設計。從學院畢業後，他在1955年於哥本哈根成立設計事務所。克里斯坦森遵從克林特的教導，設計了許多追求易用性的家具。

　　而其中具代表性的系列作品，就是名為「FM Reolsystem」[*16]的系統壁櫃。這個在1957年透過

抽屜櫃（玫瑰木）

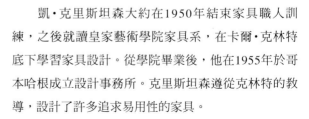

Feldballes Møbelfabrik[17]發表的系統壁櫃，能讓住在都市狹小公寓裡的人有效率地運用牆面。後來隨著電視的普及，克里斯坦森也開發了搭配電視櫃的版本。這個系統壁櫃大多是以當時流行的柚木製作，沉穩的質感將陳列其中的餐具或裝飾品襯托得更加美麗。

至於其椅子的代表作，則是1956年由Schou Andersen Møbelfabrik[18]製作的Z椅（No.42）[19]。從側面來看，扶手至椅面的線條很像Z字，所以才取名為Z椅。椅背略微後傾，坐下時能貼合人的背部。扶手很短，用餐或離席時不會妨礙到使用者。因為有貼合背部的椅背與扶手，就算姿勢不良也能夠坐得很放鬆。

這款椅子停產之後依然很受歡迎，市面上也有不少老件。目前在日本也有製造商復刻生產[20]。

1966年至1970年，克里斯坦森也參與規劃斯堪地那維亞家具展，為丹麥家具業的發展盡一份心力。

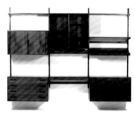

*16
FM Reolsystem
Reol為丹麥語，意思是書架。

*17
Feldballes Møbelfabrik
以奧胡斯為據點，1950～1960年代製造過許多凱·克里斯坦森設計的家具。

*18
Schou Andersen Møbelfabrik
1919年成立。2019年迎接創立100週年。

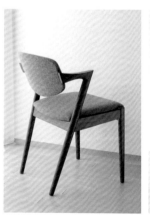

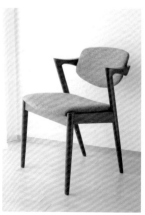

*19
Z椅

*20
目前Z椅在日本是由宮崎椅子製作所（德島）復刻生產。

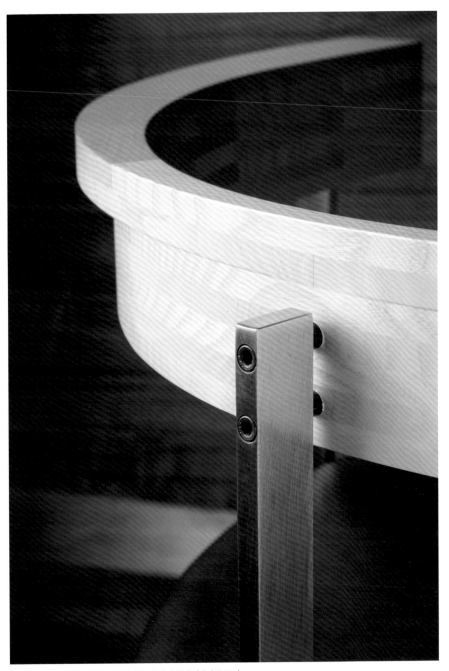

PK11（保羅‧凱爾霍姆）的扶手與椅腳的接合部分（參考P144）

支援設計師的家具
製造商與家具職人們

―

正因為有名匠與技術力高的
製造商在背後支援，
丹麥的名作家具才能誕生

―

本章要介紹的是，在丹麥現代家具設計的黃金期，
為家具設計師與建築師的創作活動提供支援的
家具製造商與家具職人們。

Like a river flows!
History of
Danish furniture design
CHAPTER 4

● 主要家具製造商與設計師、建築師之間的關係〔關係圖〕

主要家具製造商

- ■ 由家具職人手工製作的家具工坊
- □ 新世代品牌

主要設計師與建築師

- ■ 活躍於黃金期的設計師
- □ 現役設計師

主要家具製造商

- ■ 家具工廠

主要家具製造商	主要設計師與建築師	主要家具製造商
Ⓐ A·J·艾佛森工坊	① 卡爾·克林特	Ⓖ Fritz Hansen
Ⓑ 約翰尼斯·漢森工坊	② 阿納·雅各布森	Ⓗ 柯爾·克里斯汀生公司
Ⓒ 尼爾斯·沃達工坊	③ 奧萊·萬夏	Ⓘ 腓特烈西亞家具
Ⓓ 雅各布·克亞工坊	④ 奧爾拉·莫爾高-尼爾森	Ⓙ Carl Hansen & Søn
Ⓔ 魯德·拉斯姆森工坊	⑤ 保羅·卡多維斯	Ⓚ GETAMA
Ⓕ PP Møbler	⑥ 芬·尤爾	Ⓛ France & Søn
Ⓠ HAY	⑦ 博格·莫根森	Ⓜ Cado
Ⓡ muuto	⑧ 漢斯·J·韋格納	Ⓝ J·L·莫勒家具工坊
Ⓢ &Tradition	⑨ 彼得·維特	Ⓞ Onecollection
	⑩ 尼爾斯·奧托·莫勒	Ⓟ Montana
	⑪ 葛麗特·雅克	
	⑫ 伊普·柯佛德-拉森	
	⑬ 南娜·狄翠爾	
	⑭ 阿納·沃達	
	⑮ 維諾·潘頓	
	⑯ 保羅·凱爾霍姆	
	⑰ 湯瑪士·西格斯科	
	⑱ 卡斯帕·薩爾托	
	⑲ 湯瑪士·班森	
	⑳ 塞西莉·曼茲	
	㉑ 古蒙德·路德維克	
	㉒ 希伊·威林	

以下的圖表為設計師與建築師
跟第4章介紹的主要家具製造商之間的關係（作品的製造與販售等）。

＊家具製造權的轉移：指因製造商歇業、倒閉等緣故，導致家具的製造權轉移（讓渡等）給其他製造商的案例。

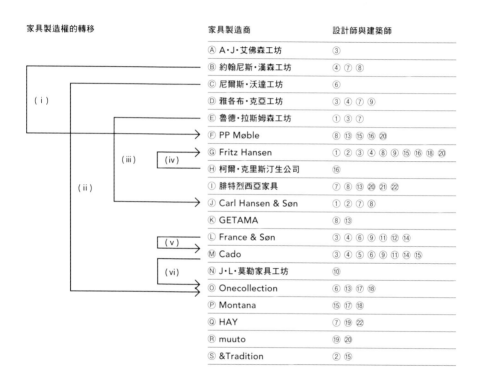

(i) 1991年：漢斯・J・韋格納（孔雀椅、圓椅）等
(ii) 2001年以前由伊凡・什勒克特工坊、尼爾斯・羅斯・安德森工坊接手，2001年以後：芬・尤爾（No.45）等
(iii) 2011年：卡爾・克林特（紅椅、狩獵椅）、奧萊・萬夏（鳥喙椅）等
(iv) 1980年代初期：保羅・凱爾霍姆（PK9、PK11、PK20、PK22、PK24）等
(v) 1966年：芬・尤爾（外交官系列）、葛麗特・雅克（休閒椅）等
(vi) 2001年以後：芬・尤爾（弗朗斯椅、日本系列）等

＊除了製造商歇業之類的原因外，也有為了其他因素而轉移家具製造權的情況。
　例如維諾・潘頓的2款椅子製造權，就從Ⓖ Fritz Hansen轉移給Ⓟ Montana
　（2003年：蒂沃利椅。2013年：單身漢椅）。

家具製造商分成兩種：
小規模的家具工坊
與大量生產的家具工廠

　　丹麥的家具製造商型態大致分成兩種。第一種是由家具職人（Cabinetmaker）手工製作的家具工坊。這種家具工坊很重視傳統手工技藝，以人工方式製作木製家具。規模大的約有20名到30名家具職人在製作家具，規模小的則是不到10人。

　　1554年，家具職人公會在哥本哈根成立。若對照日本歷史，相當於室町時代後期（1500年代）就已存在家具職人組織了。可說是一種傳統工藝型職業。

　　另一種型態是家具工廠，也就是運用現代機械有效率地量產的家具製造商。跟歐洲大國相比，丹麥走向工業化的腳步是很和緩穩健的。進入1930年代後，正式的家具工廠就陸續出現。運用機械但又同時尊重傳統的製作精神（技藝），是丹麥量產家具製造商的特徵。

　　那麼，接下來就為大家詳細解說這兩種型態。

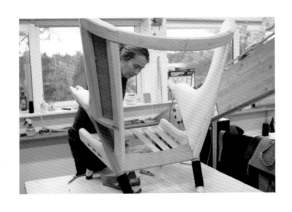

家具職人正在PP Møbler的工坊裡作業
（2019年3月拍攝）。

1) 由家具職人手工製作的
家具工坊

因為有匠師制度這塊基石，
傳統的家具製造業才得以傳承下去

　　家具職人的英語為「Cabinetmaker」，丹麥語則
是「Snedker」。如同第2章的介紹，丹麥早年就樹立
了木工匠師制度。他們有著均衡的家具職人培育系
統：一方面透過匠師制度學習木工技術，另一方面透
過家具職人公會學習經營工坊所需的知識。因為有匠
師制度這塊基石，由家具職人支撐的傳統家具製造業
才得以傳承多年。在哥本哈根之類的都市地區，擁有
手藝精湛家具職人的家具工坊，主要是製造供貴族等
富裕階層使用的家具，他們會根據英國或法國傳來的
設計流行趨勢來製作家具。

　　至於地方的家具工坊則是製作各式各樣的木製
品，從當地居民生活所需的家具小物類到棺材他們都
能製作。傳統的家具工坊基本上採多樣少量生產，這
樣的規模很適合應付顧客的詳細要求。

　　從前丹麥並無適合發展農業的肥沃土壤，因此對
丹麥人而言加工業是重要產業。再加上北歐特有的沉
默寡言與勤勉的民族性格，這麼多年來才能夠孕育出
高水準的木工技術。

　　後來家具職人的高水準木工技術，與家具設計師
及建築師的創造力，藉由家具職人公會舉辦的展覽會
（以下稱為家具職人公會展）這個舞臺融合在一起，
創造出許多的名作家具。參加這場展覽會的，共有以

下這78間家具工坊。接下來我就從P185開始為各位介紹，在丹麥家具史當中扮演了格外重要的角色、由家具職人手工製作的家具工坊。

● 參加過「家具職人公會展」的家具工坊

次數	家具工坊名稱	次數	家具工坊名稱
40	A. J. Iversen	7	Normina A/S
40	Anders Svendsen	7	With Nielsen
40	Henrik Wörts	6	Børge Bak
40	Johannes Hansen	6	H. M. Birkedal Hansen
39	Erhard Rasmussen	6	I. P. Mørck
39	Thorald Madsen	5	Holger Larsen & With Nielsen
36	A. Andersen & Bohm	5	Knud Willadsen
36	Niels Vodder	5	Otto Meyer
35	Gustav Bertelsen	5	Thysen Nielsen
35	Peder Pedersen	5	Verner Birksholm
34	N. C. Christoffersen	4	Adolf Jørgensen
32	I. Christiansen	4	Poul Bachmann
32	Jacob Kjær	4	Virum Møbelsnedkeri
29	Ludvig Pontoppidan	3	Anton Kjær
27	Louis G. Thiersen	3	E. Jørgensen
26	Jørgen Christensen	3	Georg Carstens
26	P. Nielsen	3	I. C. Groule's Eftf
25	Willy Beck	3	Jørgen Christensen
22	Rud. Rasmussen	3	N. C. Jensen Kjær
21	Axel Albeck	3	Preben Birch & Henning Jensen
21	K. Thomsen	2	Bjarne Petersen
21	Lars Møller	2	J. C. Groule
20	Christensen & Larsen	2	Paul Jensen
18	Knud Juul-Hansen	2	V. Bloch- Jørgensen
16	Jørgen Wolff (Chr. A. Wolff)	2	Wegge & Dalberg
15	C. B. Hansens Etablissement	1	A. Dorner
14	J. S. Dalberg	1	Birkedal Hansen & Søn
13	Moos	1	Brdr. H. P. & L. Larsen
13	Søren Horn	1	Carl M. Andersen
12	Arne Poulsen	1	Chr. Jørgensens Sønner
12	Nils Boren	1	Chr. Wegge
11	J. H. Johansens Eftf.	1	E. O. Jönsson
11	Jens Peter Jensen	1	G. Forslund
11	Lysberg, Hansen & Therp A/S	1	Gunnar Forslund
10	Ove Lander	1	H. C. Winther
9	Fritz Hennigsen	1	Holger Johannesen & Co.
9	Georg Kofoed	1	Knud Madsen
8	Axel Søllner	1	Leschly Jacobsen
8	Povl Dinesen		
8	Th. Schmidt		

＊總共78家，數字為參加次數

A·J·艾佛森工坊

（A. J. Iversen）

連續40年參加公會展。
製作過奧萊·萬夏等
設計師家具的知名工坊

安那斯·耶普·艾佛森（Andreas Jeppe Iversen，1888～1979）出生在日德蘭半島南部科靈近郊的城鎮——桑德百特，父親是一名漁夫。小時候他常跟父親一起去捕魚，後來對家具製作產生興趣，便在科靈的家具工坊拜師學藝。之後為了進一步學習家具方面的知識與技術，他前往哥本哈根，在好幾間家具工坊進行修業。1916年，艾佛森取得了木工匠師資格。他與建築師凱·戈特羅布[*1]合作，在1925年舉辦的巴黎世界博覽會上發表作品，結果獲得了榮譽獎。

至於自1927年開始舉辦的家具職人公會展，他則與凱·戈特羅布、奧萊·萬夏、弗雷明·拉森等家具設計師及建築師合作，連續40年參展從不缺席。他與奧萊·萬夏的合作，更是創造出埃及凳與扶手椅等，大方使用玫瑰木製作的名作家具。

艾佛森從展覽會剛開辦時就積極與建築師及設計師合作，帶頭採用新的家具製作手法。1951年至1961年，他擔任哥本哈根家具職人公會的幹事，為丹麥現代家具設計的發展做出很大的貢獻。

***1**
凱·戈特羅布
Kaj Gottlob（1887～1976）。丹麥建築師。1921年發表以古希臘時代的椅子「克里斯莫斯」為範本，再設計而成的克里斯莫斯椅（製作：Fritz Hansen）。

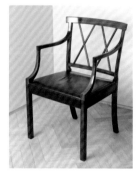

受到齊本德爾風格影響的扶手椅
（奧萊·萬夏）

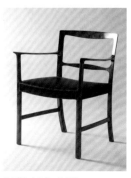

扶手椅（奧萊·萬夏）

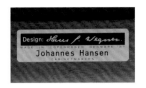

約翰尼斯・漢森工坊
（Johannes Hansen）

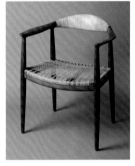

*3
JH501（The Chair，漢斯・J・韋格納）

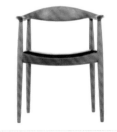

JH503。這是將JH501改成繃皮椅面的版本。下圖為扶手的指接部分。

製作過The Chair與孔雀椅等，眾多韋格納的名作家具

約翰尼斯・漢森在1940年代初期至1960年代中期，製作過漢斯・J・韋格納設計的家具而聞名遐邇。當時是透過韋格納學生時代的恩師——奧爾拉・莫爾高-尼爾森的介紹，才開啟了約翰尼斯・漢森與韋格納的合作關係。在此之前，約翰尼斯・漢森則是與阿格那・克里斯多佛森[*2]或恩師尼爾森等人合作，參加家具職人公會展。

兩人認識時，韋格納還住在奧胡斯，因此這段合作關係仍只是暫時性的。1947年韋格納搬到哥本哈根後，便過著白天在母校美術工藝學校指導後進，晚上在約翰尼斯・漢森的工坊製作新點子試作品的日子。而在同一年進入約翰尼斯・漢森工坊的尼爾斯・湯森，與韋格納交情甚篤，之後韋格納便與湯森合作，陸續推出JH550（孔雀椅）、JH501（The Chair）[*3]、JH505（牛角椅）等許多名作。約翰尼斯・漢森工坊之名，就這樣變得舉世皆知。

約翰尼斯・漢森工坊的標誌也是韋格納設計的。據說身為工坊老闆的約翰尼斯・漢森，當初看到為參加1949年的家具職人公會展而製作的JH501（The Chair）時，其實覺得這種東西不可能會熱賣而沒什麼興趣。但從JH501（The Chair）之後的發展來看，不得不說約翰尼斯・漢森預測錯誤了。

約翰尼斯‧漢森工坊與韋格納的合作關係，在1966年家具職人公會展走入歷史後就越來越淡薄。儘管之後仍繼續製造韋格納設計的家具，但因為丹麥現代家具陷入衰退，再加上未能因應時代變化，採納以機械有效率地生產家具之做法，1990年左右約翰尼斯‧漢森工坊就被迫歇業了。於是，韋格納家具的製造權，便在1991年轉移給PP Møbler，直到現在都是由該工坊生產。

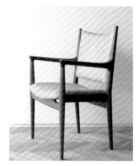

JH713（漢斯‧J‧韋格納）

尼爾斯‧沃達工坊
（Niels Vodder）

漂亮地將芬‧尤爾的獨特設計
化為實體

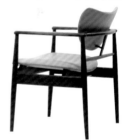

No.48（芬‧尤爾）

家具職人尼爾斯‧沃達（1892～1982）是芬‧尤爾的著名搭檔。因為有尼爾斯‧沃達的好奇心與高超的木工技術，芬‧尤爾提出的、美觀與不合理並存的奇特點子才能實現，這麼說一點也不為過。兩人是在莫恩斯‧沃特倫的介紹下認識，從1937年的家具職人公會展開始合作，這段關係一直持續到1959年。

在此之前，沃達在公會展上都是發表自己設計的舊時代客廳套組，以及莫恩斯‧沃特倫設計的哥本哈根椅等作品。因此可以說，沃達是因為認識了芬‧尤爾，才激發出最大的技術力。沃達製作過鵜鶘椅與詩人沙發這類線條柔和引人注目的沙發系列，以及細節美得如雕刻品一般的No.45與No.53等這些椅子，直到

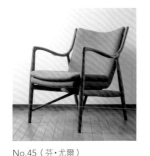

No.45（芬・尤爾）

*4
伊凡・什勒克特工坊
Ivan Schlechter

*5
尼爾斯・羅斯・安德森工坊
Niels Roth Andersen

雅各布・克亞

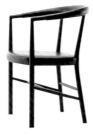

*6
FN椅
又稱為UN椅。

*7
阿克頓・比約恩
Acton Bjørn（1910～1992）

*8
裘格・華斯
Tyge Hvass（1885～1963）

現在依舊是有名的丹麥現代家具設計黃金期名匠。

　　尼爾斯・沃達工坊關閉後，芬・尤爾的作品就改由伊凡・什勒克特工坊[*4]、尼爾斯・羅斯・安德森工坊[*5]等家具工坊繼續生產。2001年以後，芬・尤爾的作品大部分都由Onecollection生產。芬・尤爾的作品即便是同一款設計，細節也會因製造商而有所不同，其中尼爾斯・沃達工坊生產的版本，就是很受歡迎的老件家具，在拍賣會之類的場合上總能賣出很高的價錢。

雅各布・克亞工坊

（Jacob Kjær）

無論身為家具職人
還是設計師都擁有高評價

　　雅各布・克亞（1896～1957）既是一流的家具職人，也是知名的家具設計師。他先在父親身邊進行家具職人訓練，之後到法國與德國留學，提升製作家具的技術。

　　克亞設計的作品當中，特別有名的就是1949年為紐約聯合國大樓設計的FN椅[*6]。除此之外，還有以英國齊本德爾風格的椅子再設計而成的作品，他也設計過機能櫥櫃與桌子，設計品味與卡爾・克林特有共通之處。至於在家具職人公會展上，他曾與奧爾拉・莫爾高-尼爾森、弗雷明・拉森、阿克頓・比約恩[*7]、裘格・華斯[*8]、阿克塞爾・班達・馬德森[*9]、博格・莫根森、葛麗特・雅克、奧萊・萬夏等眾多家具設計師及建築師

合作，也發表不少自己設計的家具。

　　作為一名匠師，克亞很努力栽培家具職人，自己的工坊也培養出了許多優秀的家具職人，例如威廉‧拉森[*10]。無論身為家具職人還是設計師，他都得到很高的評價，是一名對丹麥現代家具設計的發展有所貢獻的人物。

以玫瑰木製成的桌子
（雅各布‧克亞）

*9
阿克塞爾‧班達‧馬德森
Aksel Bender Madsen（1916～2000）

*10
威廉‧拉森
William Larsen
伊莉莎白椅的製造商Christensen & Larsen的經營者。該公司也製作過豎琴椅（約爾根‧荷維爾斯科夫）等作品。
參考P175

魯德‧拉斯姆森工坊
（Rud. Rasmussen）

製作過克林特的紅椅，
正統派的家具工坊

　　因製作卡爾‧克林特與莫恩斯‧柯赫等人的家具而聞名的魯德‧拉斯姆森工坊，是由家具職人魯道夫‧拉斯姆森（Rudolph Rasmussen，1838～1904）於1869年創立。工坊原本位在丹麥王室的宮殿附近，1875年發生火災後，就搬遷到鄰接哥本哈根市中心的諾亞布羅地區諾亞布羅街45號。

　　工坊創立以來，始終重視手藝與技藝並且細心製作家具，除了卡爾‧克林特與莫恩斯‧柯赫外，博格‧莫根森與奧萊‧萬夏也很信賴這間家具工坊。這裡可以說是，長年支援以卡爾‧克林特為中心人物的丹麥現代家具設計正統派，為他們製作家具的工坊。製作過的椅子當中，具代表性的作品有克林特的紅椅、福堡椅與狩獵椅，以及莫恩斯‧柯赫的MK椅等。

　　創始人魯道夫去世之後，工坊就由拉斯姆森家族

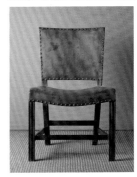

紅椅。與福堡椅（參考P61）一樣，都是魯德‧拉斯姆森工坊生產的代表作品。

魯德・拉斯姆森工坊的入口。
2015年秋季拍攝。之後這裡的工
坊就關閉了，家具則集中在Carl
Hansen & Søn的工廠生產。

繼續經營。在丹麥家具進入衰退期，許多支撐黃金期的家具工坊都被迫關閉的狀況下，這家歷史最悠久的家具工坊仍舊撐了下來。不過，2011年還是被Carl Hansen & Søn收購，為這段漫長的歷史劃下句點。多年來由魯德・拉斯姆森工坊製造的克林特與柯赫的作品，現在則由Carl Hansen & Søn繼續生產。

PP Møbler

創始人艾納・佩德森
是韋格納的好知音

PP Møbler的工坊外觀

*11
阿勒勒（Allerød）
位於哥本哈根北方，搭電車約40
分鐘車程。Fritz Hansen總公司
也位在這裡。

因製造漢斯・J・韋格納的家具而聞名全球的PP Møbler，其歷史要從1953年，創始人之一艾納・佩德森（1923～）在哥本哈根郊外的阿勒勒[*11]興建家具工坊開始說起。

創始人艾納&拉斯・彼得・佩德森兄弟（Ejnar and Lars Peder Pedersen），出生在日德蘭半島中東部面向峽灣的瓦埃勒。兩人都是年紀很輕時就在進行家具職人訓練。艾納剛自立門戶時，是跟修業地點的師傅索倫森・維拉德森（Søren Willadsen）之子——庫努德・維拉德森一同經營家具工坊，但兩人的合夥關係維持得並不長久。於是，艾納找上弟弟拉斯，兄弟倆一起在阿勒勒興建家具工坊。

剛創立工坊時，他們白天進行工坊的建設工程，晚上在租來的家具工坊裡製作家具，兄弟倆經歷了一

段辛苦時期。不過，當時丹麥的家具業景氣熱絡，因此他們很快就接到製作芬・尤爾家具的Bovirke[*12]、為漢斯・J・韋格納製作安樂椅的AP Stolen，以及GETAMA等公司轉包的工作。進入1960年代後，PP Møbler與韋格納正式展開合作關係，1969年發表了韋格納為PP Møbler設計的獨家產品PP201與PP203[*13]。

即使1970年代以後丹麥現代家具設計進入衰退期，PP Møbler仍舊積極增建工坊與投資機械設備，成功擴大事業規模。1970年代中期，PP Møbler接收了Salesco的成員之一Andreas Tuck的製造權，接著又在1991年接收約翰尼斯・漢森工坊擁有的一系列韋格納家具製造權[*14]。於是，PP Møbler成了聞名全球的韋格納家具製造工坊。對艾納・佩德森而言，這無疑是夢寐以求的禮物。

不堅持全手工製作，
也推動可維持品質的機械化

許多存在於黃金期、由家具職人手工製作的家具工坊紛紛被迫歇業，為什麼PP Møbler能夠生存下來呢？這應該是因為，艾納・佩德森與漢斯・J・韋格納之間有著這樣的共識：只要能夠維持品質，就該積極推動機械化。因為兩人雖然都是手藝精湛的家具職人，卻不堅持手工製作，並以靈活的思維掌握到技藝的本質。能靠機械提高生產效率的部分就用機械製作，機械不易辦到的手工部分則交給工坊裡的家具職人，PP Møbler就是透過這種做法，蛻變成既能維持品質又跟得上時代的家具工坊。

由保羅・凱爾霍姆所設計、於1979年發表的

*12
Bovirke
在1940～1960年代，製作過許多如芬・尤爾與阿納・沃達等設計師的家具。

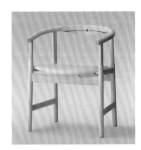

*13
PP203

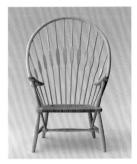

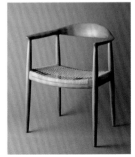

*14
從約翰尼斯・漢森工坊接收製造權的孔雀椅（PP550）（上），以及The Chair（PP501）。

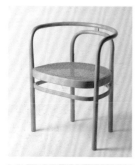

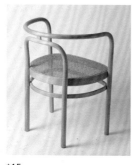

*15
PK15

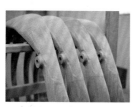

放在PP Møbler工坊裡的部件。

PK15[*15]，運用了壓縮木材這項新技術，由此可以看出PP Møbler時時關注新技術與新材質的態度。另外，2001年引進的電腦控制NC加工機，大大改變了PP Møbler的家具製造方式。

後來PP Møbler經過世代交替，艾納·佩德森現已退出經營，但據說他偶爾會到工坊露臉，看看家具職人們的工作情形。

不參與價格競爭，以品質為優先的家具製造商

目前PP Møbler由第二代的索倫·霍爾斯特·佩德森（Søren Holst Pedersen）擔任總經理，第三代的卡斯帕·霍爾斯特·佩德森（Kasper Holst Pedersen）也參與經營。第三代的卡斯帕，曾在魯德·拉斯姆森工坊進行家具職人訓練，之後又在商學院學習經營，是個精通家具製作與商業經營的人物。

詢問卡斯帕對於今後的PP Møbler有何看法時，他表示「未來也不會參與價格競爭，想繼續做個以產品品質為優先的家具製造商」。由此看來，想必他對自家產品的品質非常有自信。PP Møbler從來不會先決定價格，再調整產品的品質，他們在製作家具時總是以品質為優先。這樣的觀念，必須具備跟PP Møbler一樣的品牌力才能實現吧。

因為這個緣故，PP Møbler製作的家具大多價格昂貴，不過家具可使用多年，就算想要脫手，基本上也不難找到買家。不消說，這些家具也都可以修理或更換椅座。PP Møbler的家具經久耐用，不會在短時間內遭到丟棄，稱得上是愛護環境的產品。

對於「除了韋格納以外，未來也有可能將其他設計師的作品列為固定商品生產販售嗎？」這個問題，卡斯帕則回答：「如果對方的設計跟韋格納一樣好，或是比他更優秀，我們當然會考慮。」畢竟要繼續維持PP Møbler的品牌力，除了重視產品的品質外，設計也必須經得起長年的使用才行。

　　魯德・拉斯姆森工坊關閉後，如今PP Møbler成了少數承襲傳統家具製作方式的稀有工坊。近年來，丹麥的家具製造業越來越走向工業化。期盼PP Møbler在這種狀況之下，能夠繼續做個以品質為優先的家具製造商。

多年來在PP Møbler製作家具的名匠亨利・菲斯克（Henry Fisker）與筆者（左）。2016年11月，在PP Møbler工坊裡拍攝。

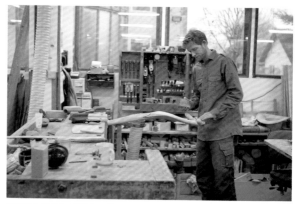

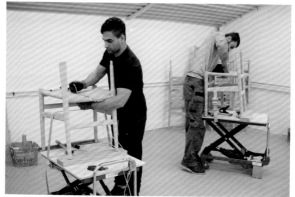

工坊內的作業情形。上圖為研磨作業，下圖是用紙繩編製椅面。

2) 在家具工廠生產家具

推動機械化，
創造高品質的量產家具

　　由家具職人手工製作的家具工坊是以傳統的手工
加工為主，至於運用機械有效率地量產的家具製造商
則稱為家具工廠。18世紀後半葉在英國掀起的工業革
命浪潮，到了19世紀便席捲法國、比利時、德國等歐
洲各國以及美國，之後又蔓延到義大利、俄羅斯、日
本等國家。丹麥則是在19世紀後半葉到20世紀初葉受
到波及。

　　當時，歐洲各國的市面
上，充斥著工業化帶來的粗
製濫造產品。不過，以傳統
手工藝為主的技藝早已深植
於丹麥，因此這裡並未像其
他國家一樣急劇推動工業
化。直到1970年代為止，丹
麥都很盛行由家具職人來製
作家具。所以，黃金期才會
有許多名作家具透過家具職
人公會展問世。

　　到了20世紀前半葉，由
於第一次世界大戰帶來的特
需景氣等因素，丹麥也有一
部分的家具工坊改採「以機
械有效率地量產」這種生產

方式。若要製造運用了蒸氣曲木加工技術的家具，或是需要用到壓床的成型合板家具，就需要進行大規模的設備投資。引進這類設備的部分家具工坊能夠進行量產，於是就逐漸轉型成家具工廠了。

之後家具工廠藉由與家具設計師或建築師合作，製造出品質與設計都很優良的家具。至於產品的價格，也比家具職人手工製作的昂貴家具來得親民，因此廣受丹麥的一般民眾與國外市場的青睞。

由家具職人手工製作的家具製造業衰退之後，採機械量產的家具工廠成了丹麥家具製造業的主流。那麼從下一頁起，我就為大家介紹幾間丹麥的主要家具工廠。

Fritz Hansen工廠內的作業情形
（1930年左右）。

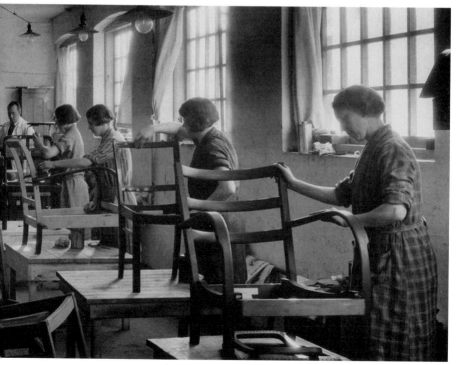

支援設計師的家具製造商與家具職人們

*16
弗利茲・漢森
Fritz Hansen
出身西蘭島南方，洛蘭島西部的
納克斯考。

≫家具工廠

FRITZ HANSEN

製作雅各布森的七號椅等作品、
歷史超過140年的老字號家具工廠

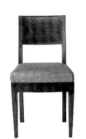

*17
第一張椅子（1878年）
*18
馬丁・尼羅普
Martin Nyrop（1849～1921）。
丹麥建築師。曾設計哥本哈根市
政廳，1905年完工。

　　1872年，家具職人弗利茲・漢森[16]取得貿易執照後，就此開啟了Fritz Hansen公司的歷史。1880年代後半期，他在哥本哈根的克里斯汀港（Christianshavn）成立家具工坊。創立初期，Fritz Hansen擅長的是以木工車床加工椅腳與裝飾配件，不過他們也會製作簡易的成型合板椅（例如第一張椅子[17]）。進入1900年代後，Fritz Hansen在哥本哈根市政廳興建當時，製作了建築師馬丁・尼羅普[18]設計的市政廳椅[19]。1918年則製作了遷至克里斯汀堡宮內的國會議事堂所用的椅子[20]。

　　1932年發表的丹椅大受歡迎，Fritz Hansen以丹麥具代表性的量產家具製造商之姿邁出了第一步。丹椅[21]對漢森家族而言，可說是值得紀念的一張椅子。

因為這是由創始人弗利茲・漢森的兒子——克里斯汀・E・漢森（Christian E. Hansen），將以蒸氣加熱彎曲山毛櫸木的加工技術引進工廠後，孫子索倫・漢森（Søren Hansen）運用這項技術設計而成的。索倫也在同一個時期，設計出以成型合板製作的裁縫箱。

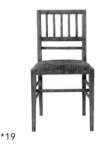

*19
市政廳椅
（Town Hall Chair，1905年）

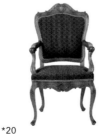

*20
國會議事堂所用的椅子
（1918年）

Fritz Hansen在1934年製作了阿納・雅各布森的早期作品美景椅，1936年則製作了卡爾・克林特的教堂椅，正式與建築師及家具設計師展開合作。1940年代，Fritz Hansen製造了不少留名於丹麥現代家具設計史的家具，例如漢斯・J・韋格納的中國椅，以及彼得・維特&奧爾拉・莫爾高-尼爾森的AX椅等。

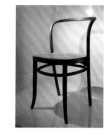

*21
丹椅（Dan Chair，1932年）

進入1950年代後，
陸續發表雅各布森的名椅

1950年代，Fritz Hansen與阿納・雅各布森正式展開合作關係，接二連三推出雅各布森的作品，例如1952年的螞蟻椅，1953年的圓點凳（Dot Stool），1955年的七號椅、穆凱戈椅&課桌，1958年的蛋椅、天鵝椅、水滴椅，1959年的壺椅、長頸鹿椅。另外，艾納・拉森&阿克塞爾・班達・馬德森的會議椅[22]、韋格納的愛心椅[23]、潘頓的蒂沃利椅與單身漢椅[24]，也都是在這個時期發表的作品。1950年代的Fritz Hansen，誠然是在歌頌與享受黃金期。

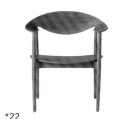

*22
會議椅
（Conference Chair，1952年）

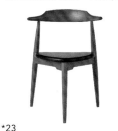

*23
愛心椅（Heart Chair，1953年）

進入1960年代後，Fritz Hansen擴建位在阿勒勒的工廠，進一步強化生產體制。Fritz Hansen仍繼續與雅各布森合作，1962年發表了牛津椅與聖凱塞琳休閒椅，1968年發表了暱稱為The Lily的八號椅。

不過，進入1970年代後，丹麥現代家具設計陷入了衰退期。Fritz Hansen難以推出其擅長的創新且新鮮的產品，業績也逐漸惡化。為了突破困境，原本由漢森家族經營的Fritz Hansen，改制成斯堪地那維亞控股（Skandinavisk Holding），藉由大型投資與組織重整來克服這道難關。

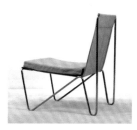

*24
單身漢椅
（Bachelor Chair，1956年）

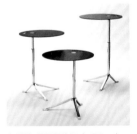

卡斯帕‧薩爾托的Little Friend

塞西莉‧曼茲的minuscule

1980年代初期，Fritz Hansen買下柯爾‧克里斯汀生公司旗下，由保羅‧凱爾霍姆設計的一系列家具製造權，樹立雅各布森與凱爾霍姆這兩塊扛著Fritz Hansen品牌形象的招牌。

1990年代以後，開始與才華洋溢的年輕設計師們合作

1999年，Fritz Hansen在總公司所在地阿勒勒隔壁的瓦辛格勒德（Vassingerød）設立新工廠，提升螞蟻椅與七號椅等成型合板椅的生產效率。無人堆高機在工廠內走動，機器人忙碌地進行塗裝作業的景象，簡直就像是科幻片的場景。進入1990年代後，Fritz Hansen發表了丹麥的年輕設計師漢斯‧桑格倫‧雅各布森[*25]，以及義大利的維克‧馬吉斯特拉蒂[*26]等人的作品，開始摸索新的發展方向。

接著，Fritz Hansen在2000年改用Republic of Fritz Hansen這個新的品牌名稱，並找上丹麥的卡斯帕‧薩爾托與塞西莉‧曼茲、西班牙的亞米‧海因[*27]、義大利的皮耶羅‧利索尼[*28]、德國的耶斯＆勞布[*29]、日本的紺野弘通[*30]與佐藤大[*31]（nendo）等背景各異的設計師開發新產品，打造更為國際化的品牌形象。

這股國際化浪潮，不只針對設計，也波及製造現場。2012年，Fritz Hansen將大部分的生產線移到波蘭的工廠，大幅縮小丹麥國內的生產線。似乎是因為丹麥國內的人事費用很高的緣故。

近幾年Fritz Hansen一直努力打造，讓主打阿納‧雅各布森、保羅‧凱爾霍姆

等活躍於丹麥現代家具設計黃金期的設計師之經典產品線，與2000年以後新增的國際產品線和諧共存的品牌。2019年，品牌名稱又改回FRITZ HANSEN，並且換了新的標誌。這家丹麥具代表性的家具製造商，今後會採取什麼樣的策略，備受全球的關注與期待。

腓特烈西亞家具
（Fredericia Furniture）

由莫根森作品與南娜‧狄翠爾作品構成的強大產品陣容

　　腓特烈西亞家具是一家因生產博格‧莫根森、南娜‧狄翠爾等人的作品而聞名的家具製造商。總公司位在腓特烈西亞郊外，這座城市也是連接日德蘭半島與菲因島的交通要地。

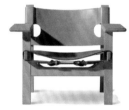

腓特烈西亞家具的代表產品「西班牙椅」（博格‧莫根森）

　　實業家N‧P‧勞恩斯[*32]於1911年創立這家公司（最初叫做Fredericia Chair Factory，即腓特烈西亞製椅工廠），勞恩斯發揮他的經營手腕，讓公司在短時間內成為以生產高品質座椅聞名的製造商。1910年至1983年於腓特烈西亞舉辦的國際家具展，也有助於丹麥地方都市的小家具工廠成長與發展。

　　公司剛成立時，主要製造的是參考英國傳統家具風格的椅子與沙發。進入1930年代以後，腓特烈西亞製椅工廠獨家取得托奈特（德國）的曲木椅製造權，一口氣擴大事業規模。遺憾的是，創始人N‧P‧勞恩斯於1936年辭世，再加上受到戰後不景氣的影響，腓特

西班牙椅的部件
*32
N‧P‧勞恩斯
N. P. Ravnsø（？～1936）

烈西亞製椅工廠的經營逐漸走下坡。

　　就在公司快要破產時，安德烈亞斯・格拉瓦森在1955年向N・P・勞恩斯的遺族買下工廠。此外，他也委託博格・莫根森設計家具，設法恢復業績。據說莫根森起初不願意跟格拉瓦森合作，但格拉瓦森實在很需要他的幫助，經過一番努力後總算成功說服莫根森。之後格拉瓦森便調整生產體制，以機械有效率地製作莫根森設計的家具。

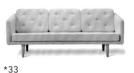

*33
No.1沙發

陸續生產莫根森設計的、散發高級感的沙發等作品

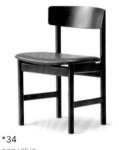

*34
3236單椅

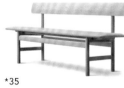

*35
3171長椅

　　由莫根森設計、於1955年發表的「Model 201」，是象徵腓特烈西亞製椅工廠浴火重生的產品。這張沙發不同於整個用布料或皮革包覆起來的傳統沙發，是直接在椅框上放置坐墊與背墊。這可說是不受流行影響，也很契合現今生活風格的設計。2014年為紀念莫根森誕生100週年，腓特烈西亞家具以「No.1沙發」[*33]之名復刻生產這款沙發。

　　1956年發表了3236單椅[*34]與3171長椅[*35]。這是以莫根森在FDB時代為庶民設計的家具為範本，設計得

*36
2213沙發

有些奢華的作品。1962年發表了散發高級感與沉穩氛圍的2213沙發[*36]。這一系列的作品，是莫根森無法在FDB設計的高級家具。1968年莫根森幫格拉瓦森設計規劃他的私人住宅，室內擺放著莫根森設計的家具。由此可見兩人的交情頗為深厚。

　　遺憾的是，莫根森於1972年辭世，格拉瓦森因此失去了最大的合作夥伴。博格・莫根森留下的構想，由長子彼得・莫根森接手完成，為格拉瓦森與博格・莫根森多年的合作劃下句點。此外，格拉瓦森成功向生產莫根森其他作品的P. Lauritzen & Søn[*37]買下製造權，進一步充實博格・莫根森設計的產品陣容。

*37
P. Lauritzen & Søn
參考P84，*9

南娜・狄翠爾設計的椅子締造佳績。
目前也積極與年輕設計師合作

　　痛失莫根森的腓特烈西亞製椅工廠在進入1980年代後，開始與丹麥設計師索倫・霍爾斯特[*38]及南娜・狄翠爾合作。與南娜・狄翠爾的合作，是由格拉瓦森的兒子湯瑪士・格拉瓦森（Thomas Graversen）所主導。最後得到的成果，就是在1993年完成南娜・狄翠爾的代表作之一——千里達椅[*39]。這張椅子是在成型合板製成的椅面與背板上，留下放射狀的細長鏤空裝飾，是一張得運用電腦控制NC加工機才製造得出來、既休閒又美麗的疊椅。

　　締造千里達椅的成功後，湯瑪士在1995年接替父親安德烈亞斯・格拉瓦森就任總經理，公司也改名為腓特烈西亞家具。與南娜・狄翠爾的合作關係一直維持到她去世為止，這段期間還發表了設置在日德蘭半島中部比隆機場裡的長椅等作品。1998年，漢斯・桑

*38
索倫・霍爾斯特
Søren Holst（1947～）

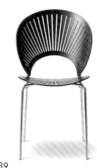

*39
千里達椅
Trinidad Chair

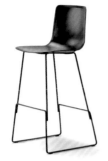

威林&路德維克的Pato stool-high

***40**
湯瑪士・佩德森
Thomas Pedersen（1980～）

***41**
阿爾弗雷多・哈伯利
Alfredo Häberli（1964～）。出
生於阿根廷的布宜諾斯艾利斯。

***42**
安積伸
Azumi Shin（1965～）

***43**
賈斯伯・莫里森
Jasper Morrison（1959～）

格倫・雅各布森設計的藝廊凳（Gallery Stool）也加入產品陣容，給人新時代將至的預感。

2000年以後，除了湯瑪士・佩德森[*40]、塞西莉・曼茲、威林&路德維克等丹麥的年輕設計師之外，腓特烈西亞家具也積極與活躍於國際舞臺的外國設計師合作，例如瑞士的阿爾弗雷多・哈伯利[*41]、日本的安積伸[*42]、英國的賈斯伯・莫里森[*43]等。另一方面，腓特烈西亞家具跟Fritz Hansen一樣，家具部件不只在丹麥國內的工廠製造，也在波蘭與愛沙尼亞的國外工廠生產，位在腓特烈西亞的總公司工廠則主要進行組裝與包裝作業。

腓特烈西亞家具目前主要經營以博格・莫根森為中心的經典產品線，同時也致力於充實2000年以後增設的國際產品線，是一家值得期待未來產品陣容能更加豐富的製造商。

Carl Hansen & Søn

兼顧傳統技藝
與有效率的機械生產

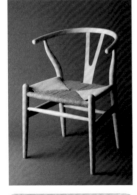

1908年10月28日，木工匠師卡爾・漢森[*44]，在菲因島最大城市奧登塞成立了一間小家具工坊（創立時的公司名稱為Carl Hansen）。家具工坊剛成立時，主要製造用於飯廳或寢室、採維多利亞時期風格的訂製家具。

後來受惠於第一次世界大戰帶來的特需景氣，卡爾·漢森在1915年設立新工廠並引進機械設備。於是，重視木工匠師的傳統技藝，同時也運用機械有效率地生產的家具製造商就這樣誕生了。為了提升首都哥本哈根的業績，1924年卡爾·漢森與銷售仲介帕勒·尼爾森（Palle Nielsen）簽約，將哥本哈根的業務銷售交給他負責。結果，當時的固定商品寢室家具成功獲得大量訂單，業績一飛沖天。

　　但是，1930年代前半期爆發經濟大蕭條，丹麥的家具產業也因此陷入停滯，創始人卡爾·漢森更在這時病倒了。於是1934年，卡爾年僅23歲的次子霍爾格·漢森（Holger Hansen）便參與公司的經營。霍爾格也跟父親一樣具備木工匠師資格。他憑著年輕以及與生俱來的挑戰精神，成功克服了這道難關。Carl Hansen也開始參加在腓特烈西亞舉辦的國際家具展，努力提升國內市場與出口的業績。有資料指出，當時除了家具之外，Carl Hansen還生產過縫紉機收納箱之類的產品。這個時期，Carl Hansen也與家具職人暨家具設計師弗利茲·海寧森（Frits Henningsen）合作，發表遺產椅（Heritage Chair）與其他幾件作品。

　　霍爾格·漢森在正值第二次世界大戰的1943年，正式成為共同經營者，公司改名為Carl Hansen & Søn[*45]。第二次世界大戰期間，丹麥雖然遭到德國占領，但當時德軍入侵不到6個小時丹麥就投降，因此並未受到爆炸之類的嚴重損害，戰爭期間仍有許多家具製造商繼續營業。但是，戰爭期間物資匱乏，難以製造沙發之類的繃布／繃皮家具，所以當時Carl Hansen & Søn主要生產的是弗利茲·海寧森設計的溫莎椅等家具[*46]。

左頁下方的圖片，為Carl Hansen & Søn的代表產品CH24（Y椅），以及貼在背面的標籤。

***44**
卡爾·漢森
Carl Hansen（1881～1959）。向奧登塞的家具職人拜師學藝，取得匠師資格（Meister）後，在哥本哈根幾間家具工坊工作，之後回到奧登塞成立自己的工坊。是2002年上任的庫努德·艾瑞克·漢森總經理的祖父。

***45**
公司名稱直譯為「卡爾·漢森父子」，Søn為丹麥語「兒子」之意，相當於英語的Son。這個名稱的意思是指，這是由父子經營的公司，France & Søn也是一樣的情況。

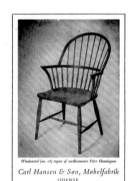

***46**
《DANSK KUNSTHAANDVÆRK》1952年1月號上Carl Hansen & Søn刊登的廣告。圖為弗利茲·海寧森設計的CH18溫莎椅。CH18一直販售到2003年為止。

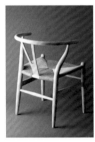

*47
CH24（Y椅）
Y椅的後椅腳，從某些角度來看是
立體（3D）形狀。不過實際上椅
腳是平面（2D）形狀，使用機械
加工時能比立體形狀更有效率。

韋格納成為設計夥伴。
發售以機械生產
為前提的CH24（Y椅）

　　就在霍爾格・漢森撐過第二次世界大戰，摸索著未來的發展方向之際，當時擔任業務員的柯爾・克里斯汀生，推薦他找漢斯・J・韋格納當新的設計夥伴。霍爾格在哥本哈根的家具行看到韋格納設計的家具後，終於決定委託韋格納設計產品。而接到霍爾格邀約的韋格納，在1949年親自造訪奧登塞查看工廠的規模與設備，然後在當地停留了3週。

　　韋格納在這段期間，設計了CH22、CH23、CH24（Y椅）[*47]、CH25這些椅子與CH304餐具櫃等家具，然後在1950年同時發售。這些以機械量產為前提的產品，價格比其他製造商生產的韋格納家具便宜，因此成了一般民眾也買得起、極具魅力的家具系列。

　　之後，在柯爾・克里斯汀生的主導下，統一銷售韋格納家具的組織「Salesco」於1951年成立了。Carl Hansen & Søn也加入Salesco，業績因而蒸蒸日上。

　　1958年，迎接創立50週年的Carl Hansen & Søn，已成為員工超過50人的製造商了。這個時期，出口到美國等其他國家的業績也大幅成長。不過遺憾的是，創始人卡爾・漢森於1959年去世，3年後（1962年）霍爾格・漢森也步上父親的後塵，因心臟病發作而病逝。短短3年內接連失去創立半世紀以來始終職掌經營的漢森父子，讓Carl Hansen & Søn面臨了重大危機。

　　於是，Carl Hansen & Søn趁此機會改制為股份有

限公司，會計師尤爾・紐格德（Jul Nygaard）就任董事長一職。霍爾格的妻子艾拉（Ella Hansen）則成為董事參與經營。1988年尤爾死後，由具備木工匠師資格的霍爾格長子——約爾根・蓋亞納・漢森（Jørgen Gerner Hansen，創始人卡爾・漢森的孫子）接掌事業。約爾根擴大生產Y椅等產品，為事業的發展盡心盡力。

收購魯德・拉斯姆森工坊，
將克林特設計的椅子等家具加進商品陣容

2002年，曾待過各種外國企業、具備國際觀的霍爾格次子——庫努德・艾瑞克・漢森（Knud Erik Hansen）就任執行長，建立Carl Hansen & Søn的新時代。上任以後，庫努德就在奧登塞近郊設立引進現代設備的新工廠，跟之前一樣在重視傳統技藝的同時，也運用由電腦控制的NC加工機等機械，建立更有效率的家具生產體制。

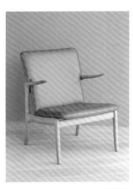

2011年，Carl Hansen & Søn收購了有丹麥最古老家具工坊之稱的魯德・拉斯姆森工坊，將卡爾・克林特與莫恩斯・柯赫設計的黃金期作品加進產品陣容[48]。2013年也開始生產日本具代表性的現代建築師安藤忠雄設計的休閒椅等作品。

2013年以後，Carl Hansen & Søn以哥本哈根為起點，陸續在紐約、舊金山、東京、大阪、倫敦、米蘭、斯德哥爾摩、奧斯陸開設旗艦店，希望能進一步加強全球主要都市的品牌管理。另外，Carl Hansen & Søn也致力於復刻生產已停產的椅子。

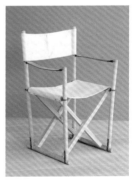

***48**
Carl Hansen & Søn接收魯德・拉斯姆森工坊的製造權後生產的椅子。上圖為奧萊・萬夏的OW124（鳥喙椅），下圖則為莫恩斯・柯赫的MK99200（MK折疊椅）。

GETAMA

剛創立時，發揮靠海的環境條件，
製造以海草作為填充物的沙發與坐臥兩用床

*49
卡爾‧佩德森
Carl Pedersen（？～1925）

以生產漢斯‧J‧韋格納設計的沙發與坐臥兩用床而聞名的GETAMA創立於1899年，總公司工廠設在日德蘭半島北部的小鎮蓋斯泰德。蓋斯泰德面向地形複雜的利姆海峽，因此容易取得生長在遠淺海中的海草。創始人卡爾‧佩德森[49]就是利用這種海草，開發出躺起來比傳統的更加舒服的床墊。至於從前的床墊，則是用稻草或石楠製成的。

原為家具職人的卡爾‧佩德森，靠著床墊事業獲得資金後便成立一間新工廠，生產使用到床墊的床這類家具。於是，業績又有了進一步的成長。

1925年卡爾‧佩德森去世後，兩間工廠分別由他的兒子法蘭克與奧格（Frank and Aage Pedersen）繼承。兄弟倆保持合作關係，即使面臨1930年代的經濟大蕭條，也一同克服困難，持續經營。撐過第二次世界大戰，進入1950年代後，兄弟倆面臨了一個重大的轉捩點。那就是加入了韋格納家具的統一銷售網絡「Salesco」。

漢斯‧J‧韋格納設計的夏克桌，可延長桌面。多數人對GETAMA的印象是椅子與沙發的製造商，其實該公司也生產桌子等家具。

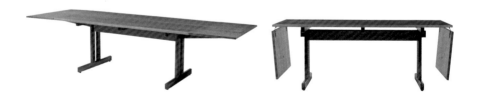

加入Salesco，
將韋格納的家具出口到國外

得到製造韋格納設計的沙發與坐臥兩用床的機會後，產品不只能在國內販售，還能透過Salesco出口到國外，因此業績更加蒸蒸日上。不過，創立以來就一直使用的「Gedsted Tang og Madrasfabrik（蓋斯泰德的海草與床墊工廠）」這個公司名稱，也必須改成能在國際上通用的名字才行。於是兄弟倆在1953年，以原始名稱的縮寫將公司改名為GETAMA。

GETAMA也加深與韋格納的合作關係，在1950年代發表了現在的招牌商品GE240[*50]與GE290[*51]，1960年代也發表了GE673皮革搖椅[*52]之類的特殊作品。1968年韋格納離開Salesco後，依然個別與GETAMA保持合作。儘管1970年代至1980年代，丹麥現代家具設計界進入衰退期，GETAMA仍持續發表韋格納的新作。

1993年韋格納退休後，GETAMA與南娜・狄翠爾展開合作關係，發表沙發等作品。1999年，韋格納為即將在翌年迎接創立100週年的GETAMA，設計了Century 2000系列[*53]。可說是雙方多年來的友好關係，讓已經退休的韋格納再度推出新作。

最近幾年，GETAMA與丹麥的Friis & Moltke建築設計事務所、Blum & Balle設計事務所以及O&M Design展開合作，看樣子是在摸索新的發展方向。

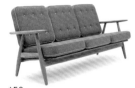

*50
GE240

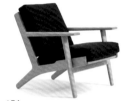

*51
GE290

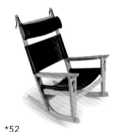

*52
GE673搖椅

*53
Century 2000系列的三人座沙發。這是已經退休的韋格納，為迎接創立100週年的GETAMA特別設計的作品。

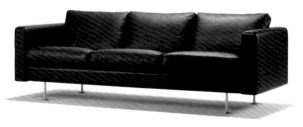

France & Søn

製作過奧萊・萬夏等人的椅子，
從生產床墊起步的家具製造商

France & Søn是一家在丹麥家具的黃金期頗具存在感的家具製造商。產品品質之高有口皆碑，可惜這家公司現在已經不存在了。France & Søn也因為與奧萊・萬夏及芬・尤爾等著名設計師合作而聞名，目前在老件家具市場上依舊是很受歡迎的家具製造商。

1930年左右，一個名叫艾力克・達瓦科森[*54]的丹麥人，在哥本哈根郊外的奧霍姆（Ørholm）成立床墊工廠「Lama」，就此開啟了France & Søn的歷史。達瓦科森年輕時曾到英國留學，在那裡結識了查爾斯・弗朗斯[*55]，多年來他一直懷著「兩人有朝一日要一起做生意」這個心願。

1936年，達瓦科森把人在英國的查爾斯・弗朗斯找來丹麥，打算今後要與他同心協力經營床墊工廠。沒想到達瓦科森卻在這時罹病，翌年（1937年）就去世了，享年37歲。弗朗斯繼承達瓦科森的遺志，順利地提升了床墊工廠的業績，幾年內就讓Lama成長至員工約130人的規模。

1940年4月9日丹麥遭德國占領後，情況卻突然急轉直下。擁有英國國籍的查爾斯・弗朗斯，在5月17日被強制送到敵國德國，被迫在收容所裡生活。直到1944年8月才被德軍釋放，回到故鄉英國。等他再度回到丹麥，已經是翌年8月的事了。至於戰爭期間仍

*54
艾力克・達瓦科森
Eric Daverkosen
（1900～1937）

*55
查爾斯・弗朗斯
Charles France（1897～1972）

繼續營業的Lama床墊工廠，則是搭上馬歇爾計畫（譯註：The Marshall Plan，即歐洲復興計畫）掀起的戰後復興浪潮，幾年後成長為丹麥具代表性的床墊製造商。

*56
根措夫特（Gentofte）
位在哥本哈根北部郊外的城鎮。

*57
希勒勒（Hillerød）
位在哥本哈根北北西30幾公里處的都市。在日本大多譯為「希勒勒茲」。

運用床墊製造技術，生產沙發之類使用到軟墊的家具

戰爭期間，查爾斯・弗朗斯一直在醞釀可發揮Lama床墊製造技術的點子。那就是生產沙發與安樂椅這類使用到軟墊的家具。1948年，他在Lama的型錄上，刊登了於床墊工廠角落製作的第一件家具產品。接著成立新公司「France & Daverkosen（弗朗斯&達瓦科森）」，這是從Lama獨立出來的家具製造商。

之後，家具的木製框架就在根措夫特[*56]的專用工廠製造，1952年又在希勒勒[*57]建設新工廠，正式進軍家具製造業。雖然工廠擁有當時最先進的設備，但還需要設計使用這些設備製造的家具。

因此，弗朗斯委託當時活躍的家具設計師，提供可用機械量產的設計。剛好這時正值丹麥現代家具設計的黃金期，而奧萊・萬夏、葛麗特・雅克、彼得・維特&奧爾拉・莫爾高-尼爾森、芬・尤爾、阿納・沃達等赫赫有名的人物，都是列在弗朗斯名單中的設計師。

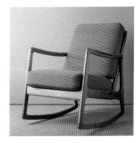

奧萊・萬夏設計的搖椅

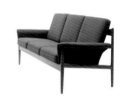

葛麗特・雅克設計的沙發

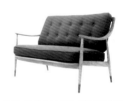

彼得・維特&奧爾拉・莫爾高-尼爾森設計的沙發

組合式家具大獲好評，一躍成為丹麥最大的家具製造商

當時，以芬・尤爾為首的部分丹麥家具設計師很愛使用柚木。但是柚木富含的天然樹脂會讓刀變鈍，

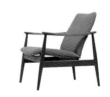

芬・尤爾設計的安樂椅（FD138）

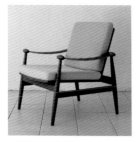

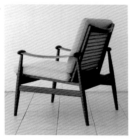

奧萊・萬夏設計的安樂椅。看得到用來接合椅框的螺絲。

因此過去都認為柚木不適合當作量產家具的材料。之後，有人用碳化鎢製成的超硬合金，開發出鋸得了柚木的鋸刀，於是就能夠用柚木來製造量產家具了。

拜這款鋸刀之賜，芬・尤爾設計、於1953年發表（也有資料說是1954年）的鏟子椅（FD133）[*58]，成了第一件以柚木製作的量產家具。當時，柚木大多從泰國進口。據說France & Søn都是一次採購大量的柚木，然後存放在工廠的用地內。

組合式家具大獲好評，
一躍成為丹麥最大的家具製造商

1957年，查爾斯・弗朗斯將床墊工廠的經營權，轉讓給艾力克・達瓦科森的妻子茵嘉，自己則專心經營家具工廠。當時，兒子詹姆士（James France）也加入經營層，於是就將公司改名為「France & Søn（弗朗斯父子）」。

雖然France & Søn 製造的家具是機械量產家具，但都是由知名設計師所設計，富有特色，給人的感覺一點也不像量產家具。由此可以窺見他們對品質的高度講究。

另外，為了降低運送成本，France & Søn的家具大多為組合式。對傳統的家具工坊而言，使用五金配件是一種禁忌，以高水準木工技術進行接合的家具才稱得上是高級家具。反觀France & Søn的家具，則設計成可用螺絲之類的五金配件輕鬆組裝，所以能在分解狀態下運送。在丹麥家具受到外國矚目的黃金期，這項策略成功奏效，France & Søn外銷到美國等國家的業績順利成長。

至於在查爾斯・弗朗斯的故鄉英國，France & Søn 也於1960年，在倫敦的高級品牌街——龐德街設置展示廳。此外還在哈洛德（Harrods）這家高級百貨公司裡販售自家產品，努力提高「丹麥的高級家具製造商」這個品牌形象。這些宣傳活動也獲得了豐碩的成果，使得France & Søn必須建立增產體制，以應付國外蜂擁而至的訂單。於是，弗朗斯祭出良好的待遇，挖走在隔壁城鎮設廠的對手Fritz Hansen的員工，結果France & Søn一躍成為丹麥最大的家具製造商，員工一度多達350人。

柚木家具退燒，業績下滑。
1966年遭到收購

原本事業如日中天的France & Søn，在進軍倫敦以後就逐漸走下坡。進入1960年代後，France & Søn的代名詞——柚木的流通量銳減，變得不易取得。此外，消費者也慢慢厭倦了柚木家具，對France & Søn的業績造成很大的打擊。

雖然France & Søn嘗試將柚木換成玫瑰木或花旗松之類的木材，但要挽回一度失去的榮景不是件容易的事。與此同時，弗朗斯也漸漸失去對工作的熱情，他與兒子詹姆士的關係亦隨之惡化。

曾經擁有許多明星設計師、盛極一時的France & Søn，在1966年11月被保羅・卡多維斯收購。之後France & Søn仍持續經營了一陣子，但幾年後公司就改名為Cado，France & Søn的歷史就此劃下句點。至於Cado則在之後又經營了幾年，最後於1970年代中期，丹麥現代家具設計進入嚴冬之際結束營業。

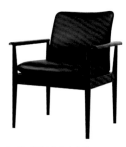

芬・尤爾設計的外交官椅（Diplomat Chair，玫瑰木材質，1960年代製作）

*59
伊凡・漢森
Ivan Hansen（1958～）

*60
亨利克・索倫森
Henrik Sørensen（1961～）

*61
他們把索倫森的母親位於奧登塞
的自宅洗衣室（地下室）當成辦
公室。

*62
亨利克・騰格勒
Henrik Tengler（1964～）

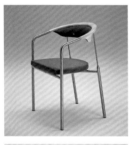

*63
主席椅
Chairman Chair

Onecollection

生產主要採外包方式、
1990年成立的新興製造商

　　Onecollection是伊凡・漢森[*59]與亨利克・索倫森[*60]在1990年創立、比較年輕的家具製造商（當初成立時公司叫做Hansen & Sørensen，即漢森&索倫森）。起初這家公司沒有自己的工廠，生產都是外包給國內外的外部工廠。

　　兩位創辦人認為丹麥國內的家具市場，長期被活躍於黃金期的設計師所占據，他們想為家具市場注入一股全新的活力。於是兩人懷抱著這個巨大的野心，在只有1張桌子與2張椅子的小小地下辦公室[*61]裡創立事業。

　　公司剛成立時，產品只有丹麥設計師索倫・霍爾斯特設計的幾件家具與燭臺而已。不過，漢森與索倫森依然開著引擎偶爾會熄火的老舊廂型車，載著這些產品積極地到處推銷。在參加於哥本哈根貝拉中心（Bella Center）舉辦的斯堪地那維亞家具展時，他們那低成本又與眾不同的展示攤位，就混在其他家具製造商的精緻攤位之間，成功吸引了眾人的目光。

　　最初的成功，要從遇見丹麥的年輕設計師亨利克・騰格勒[*62]說起。1988年自丹麥設計學校畢業後就與霍爾斯特共事的騰格勒，某天帶著會議椅的設計點子找上漢森&索倫森。這張椅子取名為主席椅[*63]，有著令人印象深刻的鋼管椅框與木製椅背。主席椅於

1992年產品化，推出後大受歡迎，成了漢森&索倫森的早期代表作。大獲成功之後，漢森&索倫森在1995年，收購了位於日德蘭半島西海岸城市靈克賓的家具製造商——奧拉·阿爾貝克公司[*64]，進一步擴大其經營規模。

*64
奧拉·阿爾貝克公司
Orla Albæk

接到芬·尤爾遺孀的委託，
復刻尤爾設計的沙發

最大的轉捩點則來得很突然。某天，他們接到芬·尤爾的遺孀——漢妮·威廉·漢森打來的一通電話。對方詢問他們能不能製作尤爾在1957年設計的沙發。當時她正在籌備芬·尤爾逝世10週年的紀念展，所以想找能復刻這張沙發的製造商。突如其來的委託令漢森與索倫森受寵若驚，不過兩人仍決定挑戰，最後成功製作出讓漢妮·威廉·漢森滿意的沙發[*65]。

這件事讓漢森與索倫森獲得漢妮的信賴，之後也復刻生產芬·尤爾的早期代表作——鵜鶘椅[*66]與詩人沙發[*67]，並在2001年的科隆國際家具展上展出。因這場展示而受到矚目的漢森&索倫森，之後也繼續充實芬·尤爾設計的產品陣容，並且在2007年將公司改名為Onecollection。

公司剛改名時，芬·尤爾的作品還只占業績的一小部分而已。之後，丹麥現代家具設計重新受到肯定，消費者對芬·尤爾的作品也越來越感興趣，業績因而扶搖直上。如今Onecollection已是廣為人知、復刻生產芬·尤爾家具的製造商。

*65
為紀念芬·尤爾逝世10週年所復刻的57 SOFA（House of Finn Juhl）

*66
鵜鶘椅（House of Finn Juhl）

*67
詩人沙發（House of Finn Juhl）

運用NC加工機之類的現代技術，重現芬·尤爾的美麗名椅

芬·尤爾家具締造的成功，使Onecollection躋身丹麥具代表性的家具製造商之列，不過該公司的經營風格跟創立初期沒什麼大不同，現在依舊將生產外包給國內外的合作工廠。其中也包含日本國內的工廠[*68]。

芬·尤爾設計的家具，在黃金期是由手藝精湛的家具職人尼爾斯·沃達製作，如今能夠運用由電腦控制的NC加工機等最新的工作機械重現。雖然製造的方法，會因為技術的進步與時代的變化而有所不同，但能運用現在的技術再現芬·尤爾留下的美麗家具，Onecollection可以說功不可沒。

芬·尤爾於1950年代設計的聯合國託管理事會會議廳，於2011年至2012年進行大規模的裝修工程。會議廳新設置的理事會椅[*69]，是由卡斯帕·薩爾托與湯瑪士·西格斯科設計，製造商同樣是Onecollection。

*68
朝日相扶製作所（山形縣）曾接受Onecollection的委託，製造260張聯合國總部託管理事會會議廳所用的椅子。

*69
理事會椅
Council Chair

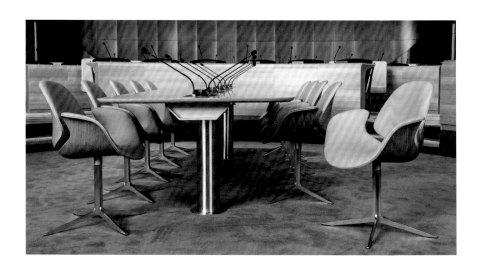

家具迷必逛的博物館

●丹麥設計博物館（Designmuseum Danmark）

　　這是丹麥家具代表性的設計類博物館，在2020年迎接創立130週年。以前叫做工藝博物館（Kunstindustrimuseet），2011年進行品牌重塑後才改為現在的名字。黃金期的家具職人公會展也經常在這裡舉辦，可說是一個跟丹麥現代家具設計史息息相關的地方。當中值得一看的，就是在如隧道般的長形展示室裡陳列113張椅子的名椅間。20世紀於丹麥誕生的名椅，絕大多數都能在這裡一飽眼福。除此之外，館內也設有克林特與雅各布森等設計師的特別展示室，以及目前活躍中的設計師作品展示室，展示內容足以讓喜歡家具的人逛上好幾個小時。此博物館就位在哥本哈根中心地帶，交通也很方便。

丹麥設計博物館

●特哈佛特美術館（TRAPHOLT）

　　特哈佛特美術館是在1988年建於日德蘭半島東南部的科靈。展示內容以現代藝術與設計為主，椅子的收藏也是出了名的豐富。展示室分布在貫穿美術館中心地帶的走廊兩側，當中也能看到巧妙運用螺旋斜坡展示的椅子。阿納・雅各布森於1970年發表的避暑別墅移建到這裡的戶外，訪客可以參觀避暑別墅的內部。紀念品店的商品也是琳瑯滿目，是一間能享受挑選紀念品之樂趣的美術館。
＊參考P154

●韋格納博物館／岑訥美術館（Kunstmuseet i Tønder）

　　這是以漢斯・J・韋格納的故鄉——岑訥的舊水塔改建，於1995年開幕的韋格納個人博物館。這間博物館屬於岑訥美術館的一部分，開放給一般民眾參觀。館內展示了許多韋格納生前捐贈的作品，能夠一次飽覽韋格納的眾多作品。這些椅子的上方都擺放著複製現寸圖，一邊看設計圖一邊欣賞實物也很有意思。頂樓可一覽綠意盎然的岑訥街景。＊參考P100

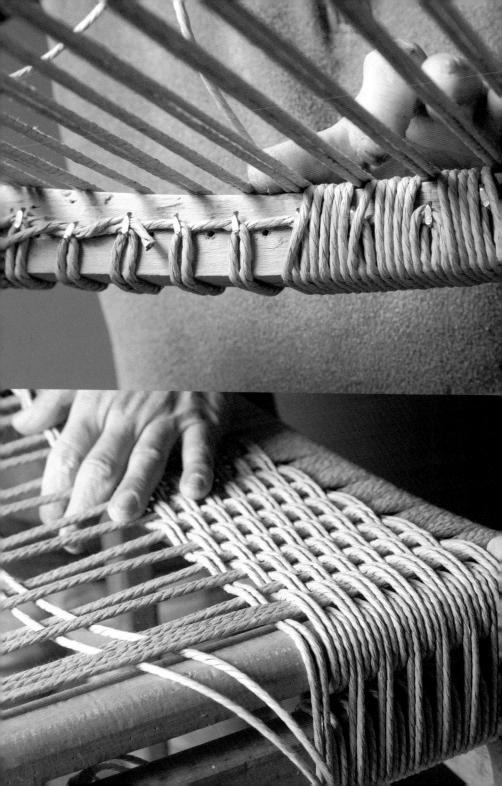

現在的
丹麥家具設計

年輕設計師的活躍
與新品牌的登場

本章前半段將解說，
丹麥是如何從衰退期走向再肯定期。
後半段則介紹，目前活躍中的設計師
與設計師團體的創作活動及想法。

Like a river flows!
History of
Danish furniture design
CHAPTER 5

● 第5章介紹的主要設計師與代表家具〔年表〕

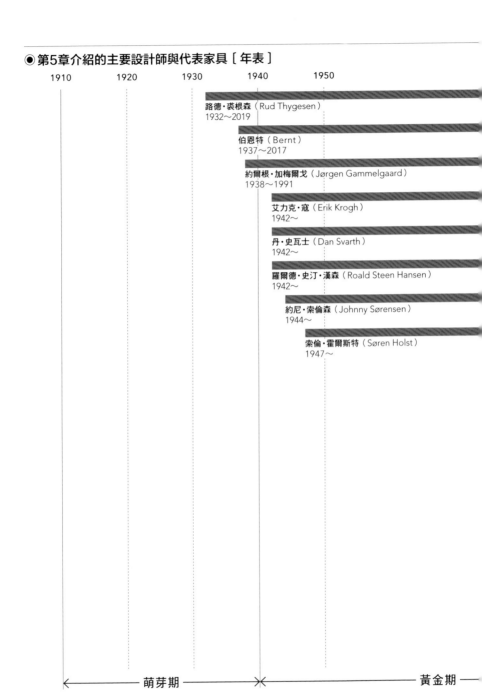

69	80			97	02	

King's Furniture Series
8000 Series
Lotus　　Deck Chair

		83	87 90	99		

Chairs　　　Stackable Chair　Deck Chair

70		81　84				

Folding Stool　　　Easy Chair
Rocking Chair

| | | 82　　87 | | 96　　00 | | |

Flugtstol　　　　　Sprung Chair
Gadestol　　　　　Dogma Project

| | | 84　87 | | 97 | | |

Kit Chair　　　　Chaise longue
Gadebænk

| | | 81　84 | 93 | | | |

Chair　　　　Armchair
Easy Chair

| 69 | 80 | | | 97 | | |

King's Furniture Series
8000 Series
Lotus

| | | 84 | 91 | | | |

2451 Chair　Shaker Chair
5392 Chair　Racer Sofa

漢斯・桑格倫・雅各布森（Hans Sandgren Jakobsen）
1963～
93　　98　　03　　08　　13　　18
Eri Chair　Viper　　Apple　　Single　　Flexa　　Micky

亨利克・騰格勒（Henrik Tengler）
1964～
90　　　　04　　12　15
Chairman Chair　　Train Table　Time Chair
Ezone Desk　　　Time Bar Stool

湯瑪士・西格斯科（Thomas Sigsgaard）
1966～
11　14　17
Council Chair
Guest　Motion（17）

卡斯帕・薩爾托（Kasper Salto）
1967～
97　　02　　11　14　17
Runner Chair　　Council Chair
ICE Chair　　　Guest　Motion（17）

湯瑪士・班森（Thomas Bentzen）
1969～
07　　13　　19
Don't Leave Me　　Soft Chair
Cover Chair

露薏絲・坎貝爾（Louise campbell）
1970～
99　02　　　11
Bless You　Prince Chair（02）
Casual Cupboard　　Møblerier

古蒙德・路德維克（Gudmundur Ludvik）
1970～
13　　17
Pato Series
Pebble

塞西莉・曼茲（Cecilie Manz）
1972～
00　03　　09　12　　16
Clothes Tree　　Essay Table　　Moku（16）
Micado　　　minuscule

希伊・威林（Hee Welling）
1974～
01　05　　　13　17
Cone Chair　　　Pato Series
Hee Series　　　Pebble

—✕——　衰退期　——✕——　再肯定期　——------

1) 擺脫衰退期的低迷

進入1970年代後，
由家具職人手工製作的家具工坊陷入衰退

　　上一章解說了由家具職人（Cabinetmaker）手工製作的家具工坊與家具工廠的差異，並且介紹兩者的代表製造商。如今，本書介紹的家具工坊幾乎都不存在了，1970年代以後家具主要都是在家具工廠生產。

　　由家具職人手工製作的家具工坊之所以會衰退，其中一個原因可能是黃金期後期，來自國內外的大量訂單令他們驕傲自滿，而且沒有規劃長期經營願景。

　　此外，也有業者藉著這個機會，把粗製濫造的家具當成丹麥製家具高價銷售。為了對付這種惡質業者，丹麥在1959年設立了丹麥家具品質管理制度[*1]。

　　進入1970年代後，盛行於年輕世代的流行文化逐漸崛起，丹麥現代家具反而迅速退燒，原本如雪片飛來的訂單也隨之減少。這種情況就類似泡沫景氣破滅，尤其是小規模的家具工坊受到的打擊更大。另一個可能的原因則是，匠師制度的衰退導致家具職人後繼者不足，大部分的傳統家具工坊才會被迫歇業。

家具工廠的經營也面臨嚴峻考驗。
當中也有製造商脫離創始人家族的掌控

　　家具工廠同樣在1970年代以後，陷入一段經營困難的時期。雖然當中有像Carl Hansen & Søn那樣，繼續由創始人家族經營的製造商，但也有像Fritz Hansen

***1**
丹麥家具品質管理制度（Danish Furniture Makers' Quality Control）。這是由部分的丹麥家具製造商設定強度、木材的乾燥狀況等各項標準，以此管理家具品質的制度。符合標準的家具產品會貼上貼紙。

與GETAMA那樣，遭持股公司收購而脫離創始人家族的掌控。

　　另外，在黃金期經營得有聲有色的AP Stolen、Andreas Tuck、Ry Møbler、C. M. Madsen、Søborg Møbler、P. Lauritsen & Søn、France & Søn等家具工廠，之後都慘遭淘汰，現在已經不存在了。當時由這些製造商生產的漢斯·J·韋格納、博格·莫根森、芬·尤爾等設計師的家具，其中一部分目前由取得製造權的PP Møbler、腓特烈西亞家具、Onecollection等製造商繼續生產。

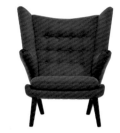

AP Stolen製作的熊爸爸椅 Papa Bear Chair（AP19，漢斯·J·韋格納）

PP Møbler製作的泰迪熊椅 Teddy Bear Chair（PP19，漢斯·J·韋格納）

在衰退期舉辦新的展覽會，出現實驗性質的概念作品

　　不過，在丹麥現代家具設計陷入寒冬的衰退期（1970年代～1990年代中期），仍然有新的活動與變化。1966年除了舉辦最後一屆的家具職人公會展，斯堪地那維亞家具展也從這一年開始舉辦。後者為國際家具展，之後發展成北歐各國的家具製造商跟買家談生意的平臺。起初展覽辦在哥本哈根市貝拉霍伊地區（Bellahøj）的貝拉中心（Bella Center），1976年以後則改成每年5月在新蓋的貝拉中心[*2]舉辦。2005年改名為哥本哈根國際家具展，之後一直舉辦到2008年為止。現在這項任務則交棒給每年2月，在瑞典斯德哥爾摩舉辦的斯德哥爾摩家具展。

　　S·E（家具職人秋季展覽會，參考P163）則是從1981年開始舉辦。這是參考家具職人公會展規劃的展覽會，目的是為家具設計師與家具製作者提供一個共同發表新作的舞臺。在S·E上發表的作品不侷限於丹

*2
1975年9月開幕。位在哥本哈根東南部的阿邁厄島（Amager）上，是北歐規模最大的會議中心兼展覽館。

麥的傳統木製家具，也有不少使用其他材質製作的家具。從1990年代後半期開始，每年S・E都會訂出不同的主題，於是出現了許多實驗性質的概念作品。

自1980年代開始，
第二代的設計師陸續登場。
在閉塞感中摸索新方向

1980年代S・E剛開始舉辦時，漢斯・J・韋格納、保羅・凱爾霍姆、南娜・狄翠爾、葛麗特・雅克等活躍於黃金期的設計師也都會參加。之後，新一代的設計師陸續出現。當中堪稱頭號人物的，就是路德・裘根森[3]與約尼・索倫森[4]這個設計師組合。

路德・裘根森與約尼・索倫森，在1966年從美術工藝學校畢業後不久，就共同成立設計事務所。直到1995年為止，兩人一起從事設計活動約30年的時間。

早期的代表作，有1969年設計的「國王家具系列」[5]。這是為慶祝當時的丹麥國王腓特烈九世70歲生日而獻上的作品，所以才會取這樣的名字。

另外，1980年透過Magnus Olesen[6]發表的「8000系列」，特色是椅面與椅腳的接合方式，靈感來自樹枝根部的構造，接合的部分比看起來還要牢固。疊起來的樣子也很美，1989年還獲得日本的優良設計獎。路德・裘根森與約尼・索倫森，是活躍於整個1980年代的Magnus Olesen

*3
路德・裘根森
Rud Thygesen（1932～2019）

*4
約尼・索倫森
Johnny Sørensen（1944～）

*5
國王家具系列
King's Furniture Series
右為安樂椅，左為咖啡桌。
Botium（參考P234）製作。

*6
Magnus Olesen
1937年創立的丹麥家具製造商。
也製作過伊普・柯佛德-拉森設計的椅子。

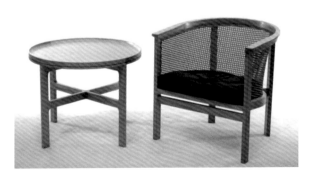

招牌設計師。

　　除了他們之外，第二代的設計師還有約爾根·加梅爾戈、伯恩特[7]、艾力克·寇[8]、索倫·霍爾斯特、丹·史瓦士[9]，以及我留學時代的最大恩師羅爾德·史汀·漢森[10]等。

　　這些設計師，都是在丹麥家具設計失去往年榮景的艱難時代從事設計活動。他們互相切磋琢磨，以期能夠超越活躍於黃金期的上一代設計師，然而全球矚目的焦點卻轉移到義大利的家具設計上。當中也有設計師仿效義大利家具，運用繽紛的色彩挑戰當時流行的風格。但不可否認的，這種做法確實會讓人覺得，模糊了前人於黃金期建立起來的丹麥家具獨特性。

　　家具製造商也沒有餘力背負風險，不敢像黃金期那樣與家具設計師或建築師合作，陸續開發新作品。黃金期的作品即使在衰退期依舊穩定熱賣，要製造商拿這些利潤去投資前途未卜的設計師是很困難的。

　　在這樣的閉塞感之中，第二代設計師們仍透過Ｓ·Ｅ之類的活動，持續摸索新方向。為丹麥家具設計延續燈火的第二代設計師，他們的功績今後應該會重新受到肯定。

*7
伯恩特
Bernt（1937～2017）。全名是Bernt Petersen，從事設計活動時則使用「伯恩特Bernt」這個品牌名稱。上圖為伯恩特當作畢業作品發表的凳子（1960年代），下圖是邊櫃（1970年代）。

*8
艾力克·寇
Erik Krogh（1942～）

*9
丹·史瓦士
Dan Svarth（1942～）

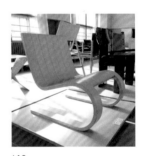

*10
羅爾德·史汀·漢森
Roald Steen Hansen（1942～）
圖為以成型合板製作的懸臂椅。

2）**1990年代以後，**
丹麥家具捲土重來

1990年代以後，
丹麥家具設計受到的關注度逐漸升高。
日本將之視為北歐設計的核心廣為介紹

　　度過漫長的寒冬時代，進入1990年代後，丹麥的家具設計又開始受到關注。日本也陸續舉辦各種介紹丹麥家具的展覽會，例如1990年的「芬‧尤爾追悼展」（主辦：芬‧尤爾追悼展執行委員會）、1991年至1992年的「白夜之國的100張椅子展」（主辦：織田收藏協力會），以及1995年的「巨匠漢斯‧J‧韋格納展—50年軌跡與100張椅子—」（主辦：生活設計中心OZONE）等等。

　　1996年日本出版了《丹麥的椅子》（暫譯，織田憲嗣著，光琳社出版）一書。該書透過相片、文字解說與三視圖詳細介紹，當時在日本知名度較高的漢斯‧J‧韋格納、阿納‧雅各布森、芬‧尤爾等人，以及其他設計師與建築師的作品。結果，丹麥家具再度受到家具業與室內裝潢業的矚目。

　　2000年以後，日本的雜誌與網路也開始向一般民眾介紹「北歐設計」，大眾開始對丹麥以及其他北歐國家的現代設計有了認識。當中丹麥家具被視為「北歐設計」的核心，不只室內裝潢雜誌，就連一般雜誌也廣為介紹，丹麥家具因而成為其中一種家具類別。此外，首爾也在2012年為紀念芬‧尤爾誕生100週年而舉辦展覽，韓國與中國也都關注起丹麥家具設計。

1990年代中期因宜家家居的出現，
丹麥家具市場產生劇烈的變化

在丹麥，從1990年代中期開始，漢斯・桑格倫・雅各布森、卡斯帕・薩爾托、露薏絲・坎貝爾[*11]、塞西莉・曼茲等新一代設計師紛紛崛起。但是，年輕設計師能夠大展身手的地方依然很有限，家具製造商也仍舊不怎麼積極發表新作。

1995年，來自瑞典的綜合家具企業「宜家家居（IKEA）」，在哥本哈根近郊的根措夫特展店，大受沒錢購買高價家具的年輕情侶與學生的歡迎。而且每一季都會寄送免費型錄給各個家庭，用不著親自到店裡就能訂購商品。宜家家居的這種商業模式，在網路尚未普及的時代成效非常驚人。這股自鄰國瑞典席捲而來的宜家家居旋風，想必對丹麥的家具業界而言是一項威脅。

1990年代後半期的丹麥家具市場大致分成兩塊，一塊是黃金期設計的昂貴家具，另一塊則是以宜家家居為代表，追求CP值的便宜家具。當時並不存在介於兩者之間的家具，也就是「跟低成本家具相比價位高一點，但品質與設計都很優良，一般民眾也買得起的迷人家具」。

HAY之類的新品牌陸續成立。
不只家具，也製作生活所需的用具

注意到這種狀況的創業家們，紛紛成立了新的品牌，例如normann COPENHAGEN（1999年成立）、HAY（2002年成立）、muuto（2006年成立）等。這

*11
露薏絲・坎貝爾
Louise Campbell（1970～）。設計家具與照明設備等物品的女性設計師。透過Louis Poulsen、HAY等公司發表作品。後述的設計師湯瑪士・班森，曾在露薏絲・坎貝爾的設計事務所裡擔任助手（參考P249）。

類新品牌積極起用年輕設計師，主要製作風格清新且價格合理的家具與照明設備。

這些新世代品牌與老字號家具製造商的最大不同之處，就是新世代品牌從成立初期就將生產外包給國內外的工廠。起初似乎也有人以質疑的目光，看待這些突然出現在丹麥家具產業的新成員。

不過，等經營逐漸步上軌道後，新世代品牌就開始製作各種生活所需的用品，例如家具與照明設備、餐具、廚房用品，以及文具之類的生活雜貨。之所以能像這樣以廣泛的商品陣容，從綜合觀點推薦新的生活風格，是因為他們不受限於自有工廠的技術，能夠依照產品靈活請求外部工廠的協助。

之後，他們靠著配合市場需求、靈活有彈性的經營手法順利提升業績，如今在日本也是逐漸為大眾所認識、為北歐設計帶來新氣象的丹麥新世代品牌。更重要的是，這些新品牌提供年輕設計師大展身手的舞臺，給封閉多年的家具產業注入一股新活力，這可說是值得肯定的功績。

最近幾年，HAY與muuto分別加入美國老字號家具製造商赫曼米勒與Knoll旗下，創辦人則退出經營第一線。這些品牌並不是因為經營惡化才遭到收購，而是先提高企業本身的價值再爽快地出售。這種經營態度，也是新品牌與丹麥老字號家具製造商之間很大的差異。

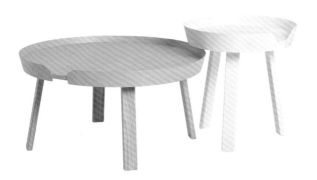

muuto所販售的「Around」咖啡桌，設計者為湯瑪士·班森。參考P250

為了降低人事費用，
將生產據點轉移到東歐等其他國家

　　丹麥的老字號家具製造商之一Fritz Hansen，在2012年將主力工廠轉移到波蘭。目前除了漢斯‧J‧韋格納的中國椅（FH4283）等一部分的作品以外，大部分的家具產品都在波蘭的工廠生產。

　　2019年3月，我前往哥本哈根郊外的阿勒勒，拜訪Fritz Hansen總公司時，發現以前當作工廠使用的建築物，現在變成了放置自家產品的資料博物館或是倉庫。腓特烈西亞家具也一樣，最近幾年都在波蘭或愛沙尼亞的合作工廠生產產品。

　　像這樣將生產據點移到國外，或是將零組件外包給合作工廠製造的做法，不只家具業如此，近年來其他領域的丹麥企業也看得到這樣的趨勢。至於背景因素應該就在於，丹麥國內的人事費用很高。

　　推行工業化的現代家具工廠，因為引進了自動化生產線，無論在哪個國家或地區生產，都能夠維持相同的品質。這也可以算是生產據點從丹麥移到國外的原因之一。

出現同時販售年輕設計師的商品，
與黃金期家具復刻品的複合型新品牌

　　2000年以後丹麥家具設計領域還看得到另一種趨勢，那就是復刻生產黃金期設計的家具。丹麥的家具製造商自然不用說，也有國外的家具製造商取得製造權進行復刻生產，而且最近幾年數量還有增加的趨勢。日本也有Kitani（岐阜縣高山市）等製造商在進

*12
&Tradition
2010年成立。商品範圍很廣,從新銳設計師的作品,到阿納‧雅各布森與弗雷明‧拉森設計的沙發、維諾‧潘頓設計的照明設備都包含在內。

*13
Warm Nordic
法蘭茲‧隆奇(Frantz Longhi)於2018年創立的品牌。

*15
庫努德‧法克
Knud Færch(1924〜1992)。出身於冰島的設計師。

*16
史溫‧亞格‧荷姆-索倫森
Svend Aage Holm-Sørensen(1913〜2004)。設計過各種類型的照明設備。上圖的桌燈是1950年代的作品,非復刻品。

行復刻生產。

　　各家製造商對於復刻生產的想法也都不盡相同。有些製造商是使用黃金期沒有的、由電腦控制的NC加工機這類現代設備有效率地生產;也有製造商堅持盡量以跟黃金期一樣的加工方法進行復刻。雖然想法不同,不過這些製造商都是想透過復刻,讓現在的消費者瞭解黃金期家具的迷人之處。

　　2010年以後,丹麥誕生出如&Tradition[*12]與Warm Nordic[*13]這樣的複合型新品牌,販售年輕設計師所設計的商品,同時復刻黃金期作品的商品,引起大眾的關注。&Tradition復刻的是阿納‧雅各布森、約恩‧烏松、維諾‧潘頓等設計師的作品。Warm Nordic則是復刻漢斯‧奧爾森[*14]、庫努德‧法克[*15]、史溫‧亞格‧荷姆-索倫森[*16]等活躍於黃金期的設計師作品。如今,復刻生產正逐漸形成一種流行。

*14
漢斯‧奧爾森
Hans Olsen(1919〜1992)。就讀皇家藝術學院家具系時,在卡爾‧克林特底下學習。下圖為Frem Røjle工坊製作的飯廳桌椅組(1960年代,非復刻品)。

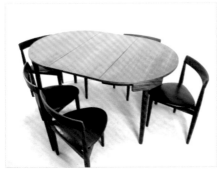

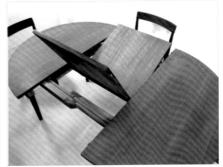

3) 仿冒品產業的出現
與對策

以重製版、非專利品等名稱
販售的仿冒品

　　上一節提到的復刻生產，是依循正規手續進行的合法行為，至於未經黃金期設計師的遺族同意，私自製造、販售仿冒品的行為，則是近年令人頭痛的問題。最近幾年經常能看到，仿冒品以重製版、非專利品之類的名稱，透過網路之類的管道販售的情況。

　　日本也因為智慧財產高等法院對於2011年的Y椅立體商標事件[*17]，以及2015年TRIPP TRAPP（Stokke公司推出的兒童座椅）是否受著作權保護等案件所做出的判決，使得這個問題在業界掀起熱烈討論。因此，我想在本節稍微談一下有關仿冒品產業的問題。

設計師與製造商的合作關係
建立在信賴上

　　製造商若要生產設計師所設計的家具，一般都會支付版稅[*18]給設計師。如果設計師去世了，版稅合約就由遺族繼承，重新進行復刻生產也是一樣，得先跟遺族交涉再簽訂版稅合約。即便是黃金期設計的作品，一樣得嚴格遵守這條規定。如果因為生產方面的問題需要變更設計的某些部分，同樣要先取得遺族的同意。

　　如同上述，設計師或其遺族與製造商的合作關係

*17
立體商標是指，以能夠讓消費者辨識品牌的立體創造物註冊的商標。例如養樂多的容器、不二家的Peko娃娃等。至於Y椅的案件，日本智慧財產高等法院於2011年裁定，其外形可註冊為立體商標。詳情請參考《Y椅的祕密》（暫譯，誠文堂新光社，2016年）一書。

*18
版稅（Royalty）是指，使用專利權、著作權、商標權等智慧財產權所支付的報酬。

建立在信賴上，製造商不得因為自己的問題而任意變更設計。在加入歐盟的歐洲各國，家具的設計受到著作權的保護。丹麥也是如此，在法律上作者去世未滿70年的作品是禁止擅自複製的。

未經設計師或遺族同意
擅自生產、品質低劣的仿冒品

在日本，若要保護家具之類量產品的設計，必須趕在他人之前申請設計註冊才行，至於有效期限則是20年（從註冊日算起）。也就是說，黃金期（1940～1960年代）的家具設計很難靠法律保護，所以才會有人透過網路之類的管道販售仿冒品。仿冒品的生意要做得成，東西就得賣得比正版品便宜。就算相片乍看跟正版品一樣，仿冒品為了降低生產成本，都會使用跟正版品不同的加工方法或材質，品質當然也會受到影響。

另外，仿冒品是未經設計師或其遺族同意擅自生產的，因此細節也常遭到製造者任意變更。雖然生產正版品的製造商已採取對策應付這種情況，但效果有限，沒辦法完全保護到黃金期設計的所有家具。

日本智慧財產高等法院在2015年對TRIPP TRAPP事件做出判決，當中提到日本也有可能像丹麥一樣以著作權來保護家具的設計。不過，要轉換成跟歐洲各國一樣的機制仍有許多課題待解決，未來的發展值得關注。

黃金期設計的著名家具，
其價值今後也不會輕易消失

　　無論是復刻生產還是仿冒品產業，都可說是北歐設計掀起流行所帶來的副產物。這可算是黃金期設計的家具重新受到肯定才會發生的現象。阿納・雅各布森曾說過：「買椅子不是看名字或品牌，是誰設計的也不重要。」但是，黃金期設計的家具擁有「某人在某年設計這款家具」這項附加價值，因此家具製造權對家具製造商而言是非常重要的財產。

　　黃金期設計的著名家具，其價值今後也不會輕易消失。要是又面臨下一個衰退期，我猜原因應該會跟1970年代一樣，是製作者驕傲自滿，或是使用者不成熟造成的。「製造商持續製作品質好而穩定的產品，使用者則瞭解產品的價值並且長期使用好產品」，這一點無論在哪個時代都是很重要的。

接合背板與座框的榫頭部分，仿冒品（右）沒有榫肩。

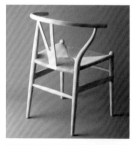

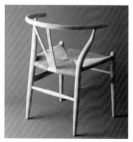

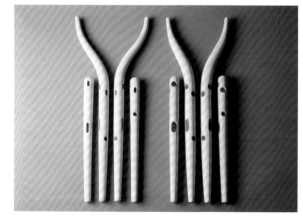

正版的Y椅（上）與仿冒品（下）。跟正版品相比，仿冒品的椅背略往後傾，後椅腳的粗細與圓度也略有不同。

正版Y椅的部件（左）與仿冒品的部件（右）。仿冒品椅腳的卯眼很大，強度堪憂。

4) 目前活躍中的
設計師們

　　最後，我就舉出以下幾位引領現在的丹麥設計、仍在第一線活動的設計師（與團體），為大家介紹丹麥家具與產品的新趨勢。

　　○卡斯帕・薩爾托&湯瑪士・西格斯科

　　○塞西莉・曼茲

　　○湯瑪士・班森

　　○希伊・威林&古蒙德・路德維克

　　這幾位都是40幾歲到50幾歲、工作已步上軌道的設計師，當中也有人同時向老字號家具製造商與新世代品牌提供設計。本章介紹的設計師以及他們的創作活動，非常有助於各位瞭解最近幾年丹麥家具設計的動向。

跑者椅（卡斯帕・薩爾托）

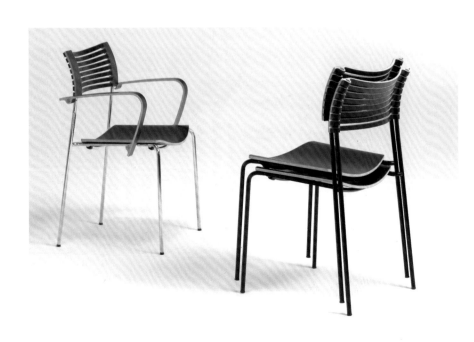

卡斯帕·薩爾托&
湯瑪士·西格斯科

（Kasper Salto 1967～, Thomas Sigsgaard 1966～）

卡斯帕·薩爾托（右）與湯瑪士·
西格斯科（左）

家具設計師與建築師，
發揮彼此的專業知識從事設計活動

　　卡斯帕·薩爾托與湯瑪士·西格斯科，一個是家具
設計師，另一個則是建築師。背景不同的他們發揮彼
此的專業知識與經驗，設計家具與照明設備等產品，
此外室內設計也是他們的拿手項目。兩人原本是各自
接案的自由設計師與自由建築師，後來因為共用辦公
室而從2003年開始一起從事設計活動。

　　他們共同經手的第一件案子是設計照明設備，之
後在2012年參與紐約聯合國總部託管理事會會議廳的
裝修工程，因而一躍成為聞名全球的設計師團體。現
在是引領丹麥設計界的設計雙人組。

在現役的設計師當中，
薩爾托是接受過家具職人訓練的少數派

　　卡斯帕·薩爾托的外公，是丹麥具代表性的陶藝
家之一──阿克塞爾·薩爾托（Axel Salto），母親則
是紡織品設計師娜亞·薩爾托（Naja Salto）。卡斯帕·
薩爾托從小就生長在這種充滿創作氣息的環境當中。

　　高中畢業之後，薩爾托在木工匠師約恩·沃爾夫
（Jørgen Wolff）底下，進行3年的家具職人訓練，這
在近年的設計師當中是很少見的。之後，他就讀丹麥

*19
Botium
彼得・史塔克（Peter Stærk）創
立的品牌。1980年代製造及販售
過，路德・裘根森與約尼・索倫森
設計的國王家具系列。

*20
跑者椅
Runner Chair
參考P232

*21
ID Prize
1965年創設的國際設計獎。2000
年與IG Prize合併成The Danish
Design Prize（丹麥設計獎）。

*22
Leaf
Daybed for a child, Leaf

設計學校，學習工業設計。在學期間曾到瑞士的藝術中心設計學院留學半年，培養國際觀。

　　1994年從丹麥設計學校畢業後，便到路德・裘根森的設計事務所工作，他在這裡遇見了Botium[*19]的創始人彼得・史塔克。1997年，薩爾托透過Botium發表了讓他一舉成名的作品「跑者椅[*20]」，並且獲得丹麥的ID Prize[*21]與日本的優良設計獎。他也在該年的S・E（家具職人秋季展覽會）上展出跑者椅，結果吸引了Fritz Hansen設計經理的目光。這件事成了日後展開合作的契機。

　　1998年，薩爾托成立自己的設計事務所，精力十足地從事設計活動，除了設計出Leaf[*22]（1999年）、Brush Horse（2001年）等實驗性質作品，還有應用跑者椅椅背的B2椅（2000年）、葉片椅（Blade Chair，2002年）等。

薩爾托的代表作冰椅，
誕生自丹麥傳統的再設計手法

　　在薩爾托陸續發表的作品當中，2002年透過Fritz Hansen發表的冰椅[*23]，可說是令他聲名遠播的代表作。冰椅是由鋁製椅框，以及ASA樹脂製成的椅面與椅背所構成，重量很輕而且耐候性佳，也適合在戶外使用。

　　加入鏤空裝飾的椅背沿著兩邊的椅框彎曲，這是自跑者椅發表以後，當時的薩爾托作品都看得到的手法。雖然變換了材質，卻依舊以同樣的主題進行設計。這可算是在現代實踐從前卡爾・克林特提倡的、丹麥傳統再設計手法的好例子。冰椅在國外的評價也

*23
冰椅
ICE Chair

很高，2003年還獲得法國設計大獎。在日本，像美術館的開放式咖啡廳這類地方也大多採用這款椅子。

薩爾托與Fritz Hansen之後仍維持合作關係，陸續發表LITTLE FRIEND*24（2005年）、打盹椅*25（2010年）、複數桌*24（2016年）等作品。另外，他也獲得莉絲·阿爾曼榮譽獎（2008年）、芬·尤爾獎（2010年）、丹麥設計獎（2010年）、紅點設計大獎（2013年）等眾多獎項，可說是名實相符的當代丹麥設計代表設計師之一，在國際上也是聲譽卓著。

*24
LITTLE FRIEND
輕盈小巧、可以調整高度的多功能桌。

自2003年起，薩爾托與西格斯科一同設計照明設備等產品

至於湯瑪士·西格斯科則受到身為建築師的父親影響，他先在皇家藝術學院學習建築，而後陸續在丹麥的PLH建築師事務所（1995～1998年）、威爾漢·勞里岑建築事務所（1998～2001年）等事務所工作，參與過不少規模較大的建築物設計案。2001年在哥本哈根的克里斯汀港成立自己的建築事務所，有段時間主要從事個人住宅的設計規劃。2001年至2006年，他在為短期留學生開設的DIS課程（Danish International Study program）中，擔任建築課與設計課的講師。

卡斯帕·薩爾托的妻子萊可（Rikke Ladegaard）與西格斯科是青梅竹馬，薩爾托與西格斯科因這層關係而結識，兩人共用位在克里斯汀港（哥本哈根南部的運河區）的辦公室。除了建築以外，西格斯科也對設計非常感興趣，他覺得薩爾托的工作很有意思。自2003年起兩人就一起執行案子，2005年他們在哥本哈根中心地帶成立共同事務所「薩爾托&西格斯科」，

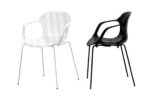

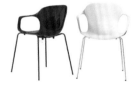

*25
打盹椅
NAP Chair

*26
複數桌
PLURALIS Table
Pluralis為拉丁語「複數」之意。

*27
LIGHTYEARS
2005年成立的丹麥照明設備品牌。2015年加入Fritz Hansen旗下。塞西莉・曼茲設計的「卡拉瓦喬」也是該品牌的著名產品。上圖為NOSY檯燈。

*28
Wet Bell

*29
NEMO
義大利的照明設備品牌。由義大利家具品牌Cassina的老闆法蘭可・卡西納（Franco Cassina），與設計師卡洛・佛爾柯里尼（Carlo Forcolini）在1993年創立。

*30
JUICY

他們一方面執行各自的案子，一方面為共同的專案醞釀點子。

2007年，薩爾托&西格斯科透過丹麥的照明設備品牌LIGHTYEARS[27]，發表值得紀念的第一件共同作品「NOSY檯燈」。這盞檯燈看起來有如扭曲身體的生物，它是以建築事務所常用的作業用檯燈（俗稱建築師檯燈）再設計而成。採用LED光源，是一盞小巧且逗趣的檯燈。

2009年，他們透過了義大利的照明設備品牌NEMO[29]，發表令人聯想到19世紀潛水裝置的吊燈「Wet Bell」[28]。2011年則設計出運用蜂巢狀濾片，減輕光源刺眼程度的「JUICY」[30]，並由LIGHTYEARS發售。

負責芬・尤爾設計的聯合國總部託管理事會會議廳的裝修工程

薩爾托與西格斯科共同執行的設計案，起初以照明設備為主。後來，兩人參加了為紀念芬・尤爾誕生100週年而在2011年舉辦、紐約聯合國總部託管理事會會議廳（俗稱芬・尤爾廳）裝修工程的設計競賽，這件事成了他們的重大轉捩點。

兩人藉著這個機會，挑戰聯手設計家具。這場競賽要求參賽者提出，既尊重芬・尤爾的原始設計（1950年代前半期），但又符合這個時代的新家具。身為家具設計師的薩爾托擁有豐富的經驗，西格斯科則具有建築師背景，這個組合可以說非常適任。兩人充分理解芬・尤爾的設計意圖後再著手設計家具，最後順利獲勝，得以參與這項大型專案。

兩人除了沿襲原始的規劃，設計出可排成馬蹄形的連結桌，還設計了給記錄員用的寫字桌以及扶手椅。其中特別受到矚目的就是給記錄員坐的扶手椅。這張命名為理事會椅[*31]的椅子，使用3D合板這種可沖壓成特殊形狀的合板，美麗的有機形狀彷彿是芬・尤爾的早期設計。這可說是一件，完美結合黃金期的設計概念與現代技術的作品。

以記錄員用的寫字桌為中心，連結起來排成馬蹄形的桌子，搭配的是芬・尤爾設計的椅子（No.51）復刻品。這款連結桌的桌面，必須裝設以前的桌子所沒有的控制器，據說處理配線費了一番功夫。

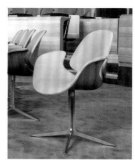

*31
理事會椅
Council Chair
坐在理事會椅上的薩爾托（左）
與西格斯科。

聯合國總部的託管理事會會議廳

揚名國際，
工作範圍也擴大到室內設計

　　這件大案子的成功，讓薩爾托與西格斯科這對設計師組合，在丹麥與國際上都獲得頗高的評價，工作範圍也擴大到室內設計。比方說重新裝修建於1945年、由威爾漢・勞里岑設計的廣播之家門廳（2014年），以及設計新嘉士伯基金會（New Carlsberg Foundation）的美術品展示空間（2017年）都是很好的例子。

*32
Guest

　　2014年他們透過丹麥家具製造商Montana發表名為「Guest」[*32]的折疊式凳子。這張凳子是由鋁製椅腳，與聚丙烯及PU泡棉製成的椅座所構成，重量只有2公斤，而且可在短時間內組裝完畢。最近丹麥在推動書籍數位化，因此書架容易多出空位。他們便參考這個現狀，將「不使用的時候可以收到書架上」這個點子加進Guest的設計裡。薩爾托表示：「這張凳子可以收得很小，要使用時也能輕鬆組裝，希望日本人一定要用用看。」

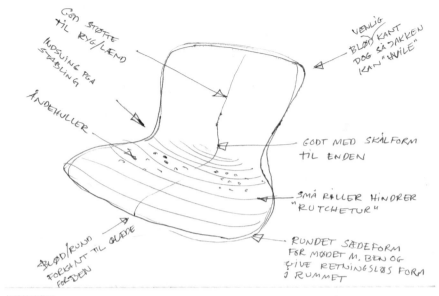

GOD STØTTE TIL RYG/LÆND

INDSUING PGA STABLING

ÅNDEHULLER

VENLIG BLØD KANT DOG SÅ DAKKEN KAN "HVILE"

GODT MED SKÅLFORM TIL ENDEN

SMÅ RILLER HINDRER "RUTCHETUR"

BLØD/RUND FORKANT TIL GLÆDE FORDEN

RUNDET SÆDEFORM FOR MØDET M. BEN OG GIVE RETNINGSLØS FORM I RUMMET

打盹椅的草圖

另外，他們在2017年透過挪威的Varier[*33]（著名商品為平衡椅），發表宛如腳踏車坐墊的單腳椅「Motion」。這張椅子可以調整椅面高度，也很適合搭配丹麥辦公室常見的升降桌。

薩爾托與西格斯科組成的設計師團體從照明設備起步，之後也設計家具與室內裝潢，他們融合彼此的專業知識拓展大顯身手的舞臺。另外，薩爾托也關注丹麥家具設計的未來，致力於栽培年輕人。他在2019年的春季，於丹麥公共廣播電視臺（DR）的節目「Danmarks Næste Klassiker」中擔任評審，發掘出下一代的家具設計師，他說：「除了跟西格斯科一起從事設計活動外，我也想栽培引領未來丹麥家具設計界的新設計師。」期待這對設計師組合今後在各方面都有活躍的表現。

*33
Varier
於2007年成立的公司，負責銷售Stokke公司所生產的平衡椅（Balans chair）。

塞西莉‧曼茲

Cecilie Manz（1972～　）

―――――

原本立志成為畫家，後來當上設計家具與各種產品的設計師

塞西莉‧曼茲是引領當代丹麥設計界的女性設計師。她的作品非常多元，除了家具之外，還有照明設備、玻璃製品、餐具、紡織品、包包、音響產品等，她也透過日本家飾品牌發表產品[34]。

塞西莉出生在西蘭島北部的奧斯海勒茲，是陶藝家理查‧曼茲與波蒂‧曼茲（Richard and Bodil Manz）的女兒，幼年就在近距離接觸創作工作的環境下生活。從小就喜歡畫圖的塞西莉想成為畫家，因此高中畢業後就去參加皇家藝術學院的美術學校，以及丹麥設計學校的入學考試。不過，她沒考上第一志願美術學校，於是就讀設計學校。塞西莉告訴自己，如果讀了2、3個月覺得不喜歡就自請退學，然後抱著這個打算踏進設計學校的大門。沒想到，入學後她發現設計的魅力，這才決定成為設計師。

缺乏家具職人經驗，反而能夠自由發想

塞西莉在設計學校裡專攻家具設計。由於塞西莉原本想成為畫家，入學前她並沒有接受過家具職人訓練。這件事促使她不受既有概念束縛，能夠自由發想，並且反映在她獨創的家具設計上。

*34
透過ACTUS發售「moku系列」。產品由日進木工製作。

當時，設計學校的家具設計課程，是由丹麥現代家具設計界的第二代設計師進行教學，例如尼爾斯・約爾根・豪格森[*35]、約翰尼斯・佛薩姆&彼得・約特-羅倫茲[*36]、艾力克・寇、尼爾斯・華斯[*37]、羅爾德・史汀・漢森等。

據說塞西莉對於自己缺乏家具職人經驗這點也覺得很可惜。不過，她本人也表示，有經驗的話可能反而會妨礙自己自由發想，面對設計的態度也會因此不一樣吧。

發表Micado圓桌等奇特的作品，逐漸受到矚目

在學期間塞西莉也曾成為交換生，到芬蘭的赫爾辛基藝術設計大學學習，1997年順利從設計學校畢業。翌年，她在哥本哈根成立自己的設計事務所。對從小看著陶藝家父母工作身影長大的塞西莉而言，擁有自己的工作室想必是很理所當然的選擇。事務所剛成立時既沒有特定客戶，一切也都還處於摸索狀態，不過塞西莉陸續發表Ladder[*38]（1999年）、Clothes Tree[*39]（2000年）、Micado[*40]（2003年）等獨特作品後逐漸受到矚目。

Ladder是由梯子與椅子組合成的作品。塞西莉表示，當她接到德國家具製作人尼爾斯・霍格・莫曼（Nils Holger Moormann）的通知，聽到對方說想將

*35
尼爾斯・約爾根・豪格森
Niels Jørgen Haugesen
（1936～2013）。著名作品為鋼鐵材質的「X-line」疊椅。30歲初頭時，曾在阿納・雅各布森底下工作過。

*36
約翰尼斯・佛薩姆 &
彼得・約特-羅倫茲
Johannes Foersom（1947～）
Peter Hiort-Lorenzen（1943～）
1977年組成的設計師團體。著名作品校園椅（Campus Chair），是以細細的管狀椅框，搭配成型合板製成的椅背與椅面。

*37
尼爾斯・華斯
Niels Hvass（1958～）。與克莉絲緹娜・史特蘭德（Christina Strand）於1998年一起創立設計工作室「Strand＋Hvass」並展開活動。

*38
Ladder

*39
Clothes Tree

*40
Micado

Ladder變成產品時，她簡直不敢相信自己的耳朵。

　　由長度各異的方木棒與圓木棒隨機組合而成的
Clothes Tree衣架，是在2000年設計的，之後花了8年
的時間才由PP Møbler限時生產（2008年～2013年）。
可拆解的Mikado圓桌，取名自運用竹籤之類的棒子遊
玩的遊戲（Mikado）[41]，由腓特烈西亞家具產品化。
塞西莉透過這些作品，展現出自己的設計才華。

因設計照明設備與玻璃製品等物品
而一舉成名

　　令塞西莉聲名大噪並在商業上大獲成功的並不是
家具，而是照明設備卡拉瓦喬[42]（2005年透過
LIGHTYEARS發表）。卡拉瓦喬是一盞吊燈，燈罩讓
人聯想到直長形的花園手搖鈴，從燈罩延伸出來的包
布電線令人印象深刻。發售當時的主題色為黑與紅，
帶有光澤的黑色燈罩與深紅色包布電線之組合帶給人
強烈的震撼感，媒體也大肆報導介紹。

　　卡拉瓦喬這個名字是塞西莉自己取的，源自活躍
於16世紀後半葉至17世紀初葉的義大利畫家——米開
朗基羅·梅里西·達卡拉瓦喬（Michelangelo Merisi da
Caravaggio）給人黑與紅印象的畫作。由此可以窺見
她喜愛繪畫的一面。尺寸與顏色種類都很豐富的卡拉
瓦喬，不只咖啡廳等商業空間愛用，也廣受一般家庭
的青睞，締造出巨大的成功。

　　自2006年開始，塞西莉透過丹麥的玻璃製造商
Holmegaard，陸續發表Minima[43]（2006年）、
Spectra[44]（2007年）、Yellow Bowl（2007年）、
Simplicity[45]（2008年）等作品。Minima還獲得丹麥

*41
歐洲常見的遊戲。先把帶有花樣
的遊戲棒（竹籤）散在桌上，然
後輪流取走遊戲棒。每種花樣代
表不同的分數，玩家便是以取走
的遊戲棒總分來決定勝負。

*42
卡拉瓦喬
CARAVAGGIO
參考P247

*44
Spectra

*45
Simplicity

設計獎。

　　這些系列都是以口吹玻璃製成，對塞西莉而言算是挑戰新材質。當時她一大早就到Holmegaard的玻璃工坊報到，直接向師傅學習玻璃的成型技術與特性，而她的努力也換來了不錯的成果。這一系列的作品雖然造型簡單，卻成功帶出口吹玻璃特有的美感，因此也是很受歡迎的禮物選項。

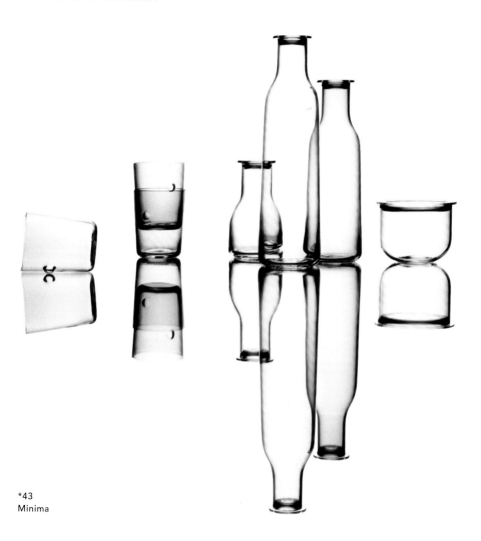

*43
Minima

透過Fritz Hansen
發表椅子與桌子等新作

*46
隨筆桌
Essay Table

卡拉瓦喬與Minima的成功，讓塞西莉聲名大噪，2009年她透過Fritz Hansen發表隨筆桌[*46]。長方形桌面板（集成材）的兩邊裝上口字形桌腳，設計非常簡約，與早期的Ladder、Clothes Tree、Micado這類概念式設計截然不同。桌面板與桌腳之間留有縫隙，在直線式設計中透露出輕快感。任何空間都適用的隨筆桌，獲得丹麥的生活與家飾雜誌《BO BEDRE》的獎項，成為2009年具代表性的設計。

緊接著在2012年，塞西莉透過Fritz Hansen發表名為「minuscule」[*47]的椅子。這款椅子是以添加玻璃纖維補強的尼龍樹脂製作椅腳，配上聚丙烯製成的椅殼，雖然是樹脂材質，不過皮膚接觸到的部分包覆著觸感良好的布料。此外也以皮革沿著椅殼的輪廓鑲邊，看得出她對細節的高度講究。這件作品現在已經停產了，不過塞西莉本身同樣很喜歡這種整體帶有圓潤感的柔和造型，所以也在自己的設計事務所裡使用這款椅子的原型。

*47
minuscule

運用再設計手法的音響產品
引發極大回響

之後塞西莉仍繼續拓展大顯身手的舞臺，透過不同國家、不同領域的各種客戶發表眾多作品，例如丹麥的muuto、芬蘭的iittala、日本的ACTUS、德國的Duravit等，並且獲得許多設計獎項。對塞西莉而言最大的轉捩點，應該是與丹麥具代表性的頂級音響製造

商「鉑傲（Bang & Olufsen）」合作的專案吧。

從2012年發表的Beolit 12開始，塞西莉每年都會發表新作，例如A2（2014年）、Beolit 15（2015年）、A1（2016年）、M3（2017年）、M5（2017年）、P2（2017年）、P6（2018年）[*48]。

這些作品都是可透過隔空播放（AirPlay）或藍芽，連接音樂播放器的揚聲器。鋁製網罩的冰冷外觀與皮革吊繩所呈現的對比，讓人覺得這款音響器材既新潮又帶了點懷舊感。這成了鉑傲的新設計象徵，並且引發熱烈的討論。

塞西莉表示，當初鉑傲提出的要求是「可以攜帶」，以及「比鉑傲的現有產品更容易入手的價格」。若要達成低價位這項要求，機身就得使用樹脂製作，不過塞西莉又搭配了鋁與皮革，成功減輕了樹脂材質特有的廉價感。

另外，由於鋁是該公司1970年代的產品常用的材質，所以塞西莉刻意選用這個材質，在現代的產品上重現當時的印象。這可說是丹麥設計師拿手的再設計好例子。

2017年為紀念日本與丹麥兩國建交150週年，而在金澤21世紀美術館舉辦的「Everyday Life Signs of Awareness展」，其中一位策展人（規劃展覽的人）就是塞西莉。她與日本的策展人，一同以「聚焦於兩國日常生活中的用具，重新觀察平常的生活」之概念規劃這場展覽會。這場展覽會透過各種組合，展示深植於日本與丹麥兩國日常生活的文化與風土，這種嶄新的設計展示方式掀起了話題。

*48
由上而下分別是A2、Beolit 15、A1、M3、M5、P2

對現在的設計師而言，
黃金期的前人是很重要的存在。
不過，不能只是拿過去的設計做修改

在各方面都有顯著成就的塞西莉‧曼茲，對活躍於黃金期的設計師有什麼樣的印象呢？2019年3月造訪塞西莉的事務所時，我問了她這個問題。

她說：「樹立丹麥現代設計之標準的前人，對現役的設計師而言是非常重要的存在。現在的丹麥設計能夠存在，的確要歸功於活躍在黃金期的設計師們。不過，現在的設計師，不該只是拿過去的設計做修改，應該針對我們所處的環境或該解決的課題，運用最合適的材料與新技術，摸索出符合這個時代的提案，我認為這點很重要。」意思應該就是，如果過於依賴過去的遺產，就無法開拓未來吧。

塞西莉非常感謝黃金期的女性設計師（例如南娜‧狄翠爾、葛麗特‧雅克），為女性設計師奠定了性別平等基礎，讓她們能跟男性一樣從事設計活動。目前塞西莉不僅是與幾名員工一起同時進行許多案子的設計師，也是2個孩子的媽，真是一位很適合以「迷人（charming）」這個詞來形容的設計師。

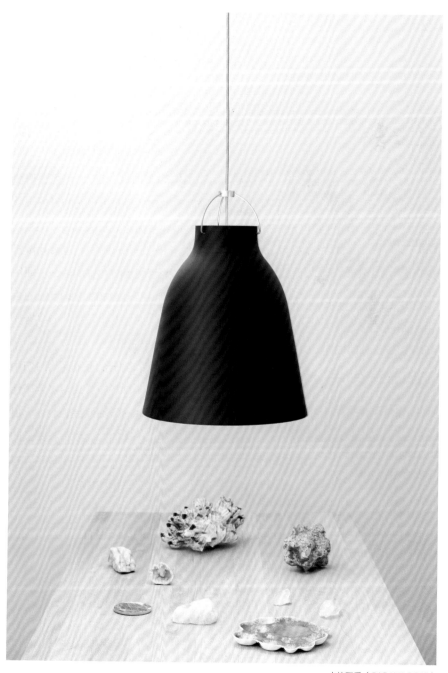

卡拉瓦喬（CARAVAGGIO）

湯瑪士・班森
Thomas Bentzen（1969～ ）

向丹麥的新世代品牌提供設計、
幹勁十足的設計師

*49
由韋格納等人就讀的美術工藝學校，與芬・尤爾任教的腓特烈堡工業技術學校，在1990年合併成丹麥設計學校。2011年與皇家藝術學院合併。

　　湯瑪士・班森是我在2000年至2003年，於丹麥設計學校[*49]留學時的同班同學。學生時代的他是一名溫厚穩重、個子很高的青年，最近幾年成了設計師後便積極展開活動，向HAY、muuto等新世代品牌提供設計。就讀設計學校時，他就跟幾名同學一起組成「Remove」這個設計團隊，在哥本哈根市內的藝廊或家具展發表作品。

　　回想當時的情形，我發覺丹麥的年輕設計師，經常會在家具展之類的地方展示自己的作品，尋找能把自己的點子變成產品的製作人。我也曾跟同學一起租攤位，參加了幾次斯堪地那維亞家具展。HAY與muuto的出現，對於需要製作人的他們而言是夢寐以求的機會。

將HAY的品牌概念具象化的
小桌子獲得好評

*50
Askman
Carl Alfred Askman於1913年創立的品牌。目前除了班森以外，還販售約爾根・莫勒（Jørgen Møller）、漢斯・桑格倫・雅各布森等設計師的作品。

　　2003年從設計學校畢業後，班森利用丹麥藝術工作坊的獎學金制度努力製作新作品，最後設計出一張十字形的奇特椅凳。這件名為「Plus Stool」的作品，後來由丹麥品牌Askman[*50]產品化，對班森而言是值得紀念的作品。

另外，他所屬的「Remove」，在2005年發表了丹麥設計中心的咖啡廳室內設計。Remove提出的設計方案頗為新奇特殊，他們在挑高空間裡，擺放數個由桌子與長椅構成的口字形半開放式包廂，而且咖啡廳也實際採用了一段時間。同一年他發表了如摺紙一般，以鋁板彎曲而成的椅子「A15」，並獲得丹麥鋁協會頒發的獎項。

班森從2005年起，就在露薏絲・坎貝爾的設計事務所擔任助手。坎貝爾是一位以巧妙運用材質設計出獨特的作品而聞名的設計師。班森在擔任坎貝爾的助手期間，學到了挑戰材質的方法、製作原型的重要性，以及事務所的經營方法等各種知識。

他每週在坎貝爾事務所工作幾天，業餘時間就進行自己的案子。2007年，他透過HAY發表了可搬運的小桌子「Don't Leave Me（別離開我）」[*51]。這是一張造型簡單的行動桌，圓形托盤的中心有根向上延伸的L形把手，底座則由3根桌腳組成。靈感來自學生時代居住的小公寓，因為沒有空間擺放大桌子，他都是使用可輕易搬運的小桌子。

這種看過就難以忘記、頗具特色的設計獲得好評，自發表以來一直是HAY的招牌商品之一，目前仍在生產販售。這稱得上是成功將HAY的品牌概念「價格親民的優良設計」具象化的設計。

*51
別離開我
Don't Leave Me

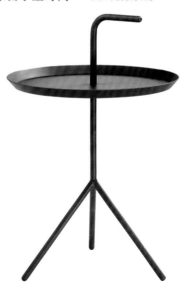

*52
Mingle
*53
Around
參考P226

*54
Elevated
*55
包覆椅
Cover Chair
參考P253

擔任新世代品牌muuto的設計負責人。
陸續發表新作

 Don't Leave Me的成功讓班森覺得時機成熟了，於是他在2010年離開坎貝爾的事務所，成立自己的設計事務所。自立門戶後，班森進一步發展與另一個新世代品牌muuto的合作關係。2011年至2013年他擔任muuto的設計經理，之後升任為設計部的負責人，直到2015年為止。這段期間，他透過muuto發表了「Mingle」坐墊系列[52]（2012）、「Around」咖啡桌[53]（2011年）、「Elevated」花瓶[54]（2013年），以及「包覆椅」[55]（2013年）。

 Around這款圓桌是將芬‧尤爾的工藝式設計，改良成適合量產的工業式設計。據說設計靈感來自桌面板邊緣翹起來的桌子（芬‧尤爾作品常見的特徵）。跟芬‧尤爾的作品相比，這款圓桌給人休閒的感覺，可以說很符合新世代品牌的形象。

 包覆椅是以2012年為S‧E（家具職人秋季展覽會）設計的椅子為範本，再設計而成的作品。為提高舒適性，細節很用心地做了修改。裝在扶手部分的扶手蓋也是設計上的亮點，後來又在2019年新增了休閒椅版。

現在是個設計師必須具備
工業生產相關知識的時代

 2016年卸下設計部負責人一職後，班森與muuto之間仍然維持良好的關係，每年都會提供新作的設計，例如「Loft Chair」[56]（2017年）、「Loft Bar

Stool」*57（2018年）、「Enfold」邊櫃*58（2018年），以及戶外也可使用的「Linear Steel Series」*59（2019年）。期待他今後繼續以muuto的代表設計師身分大展身手。

詢問多年來向muuto提供設計的班森，跟muuto這類品牌合作時該注意哪些重點，他給了以下的回答：

「重要的是，要提供適合外包工廠擁有的設備，而且完成度很高的設計。我向來都會注意這一點。」

在擁有現代設備的工廠裡任職的技術者並不是家具職人，只能算是工程師，他們並不是黃金期那種會與設計師交換意見，同心協力將設計化為實體的創作搭檔。因此，設計師也必須充分瞭解運用最新設備的工業生產方式，並且提供符合這種生產方式的設計。近年來，丹麥家具製造業的工業化進展快速。運用現代工業機械進行生產的相關知識，可說是設計師們必須具備的技能。

*56
Loft Chair

*57
Loft Bar Stool

*58
Enfold

*59
Linear Steel Series

設計出宛如莫根森的J39、
物美價廉的椅子

*60
TAKT
販售有芬蘭設計師Rasmus
Palmgren的Tool Chair、英國設
計師團體Pearson Lloyd的Cross
Chair等設計簡約的椅子。

*61
Soft Chair
*62
平整包裝（flatpack）
指將家具之類的產品拆成各種部
件再裝箱的包裝方式。購買者需
自行運用這些部件組裝出成品。

2019年4月，班森透過新客戶TAKT[*60]發表了組合式的「Soft Chair」[*61]。TAKT是丹麥的新家具品牌，只在網路商店販售如宜家家居那種平整包裝[*62]的產品。跟宜家家居不同的是，TAKT沒有實體店面，因此不必花費店面營運所需的成本，再加上採用平整包裝，所以也可以削減流通成本。這樣一來，就能將售價的大半部分拿來支付生產成本。TAKT的目標就是生產出一般民眾也買得起，而且品質很好的家具。

班森根據這個品牌概念設計出來的Soft Chair，宛如博格・莫根森的J39。這款椅子兩邊的椅框與2根橫檔使用白蠟木的實木木材製成，椅面與椅背則是以成型合板製成。產品以平整包裝的狀態送到購買者手上，只要使用內附的六角扳手就能輕鬆組裝。

TAKT的產品，寄送到丹麥、瑞典、德國、比利時等歐洲各國是免運費的。這是一個挑戰透過網路銷售丹麥家具的品牌，今後的成長令人期待。

在推展工業化的丹麥家具製造業中，班森是一位擁有必備的新知識與新技能、備受矚目的設計師。期待未來他也會繼續設計兼具休閒、簡約、機能性高的作品。

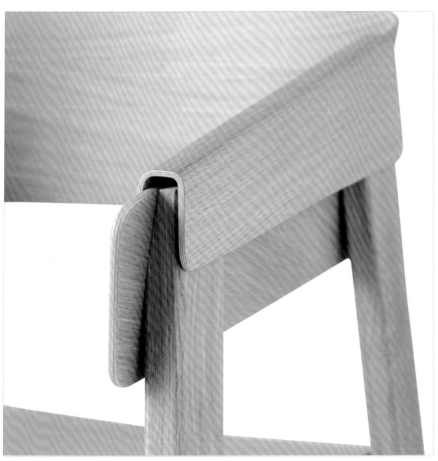

包覆椅。右下圖則是包覆休閒
椅。參考 P250

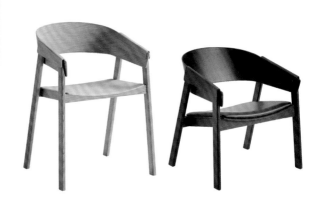

希伊・威林（右）與古蒙德・路德
維克（左）

希伊・威林&
古蒙德・路德維克

（Hee Welling 1974～ ,Gudmundur Ludvik 1970～ ）

還在就讀設計學校時，
威林設計的椅子就已產品化

　　希伊・威林是當代丹麥家具設計界中，表現相當
亮眼的年輕設計師之一。威林的父親是家具職人，小
時候他都在父親的工坊裡玩耍，因此自然也打算走製
作這條路。高中畢業後，他在全住宿制的國民學校
「民眾高等學校（Folkehøjskole）*63」接觸到藝術與
設計，後來就讀芬蘭的赫爾辛基藝術設計大學，在那
裡學習家具設計。之後，他就讀丹麥設計學校的碩士
課程，專攻家具設計。2003年修完設計學校的課程
後，便跟其他設計師共用一間位在哥本哈根腓特烈堡
地區的房屋2樓，成立自己的設計事務所。

　　威林也跟湯瑪士・班森一樣，是我在丹麥設計學
校留學時的同班同學。在學期間他就已經以自由設計
師的身分踏出第一步，而且兼顧事業與學業。除了檢
查課題進度與進行簡報的時候會出現外，其他時候鮮
少在學校見到他。偶爾在教室裡碰到面，他也會很熱
情地跟我聊起當時經手的案子。雖然那個時候他還是
學生，不過他設計的甜筒椅*65已由丹麥家具製造商
Nielaus*64產品化，其他同學也對他另眼相待。

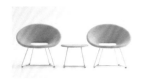

*65
甜筒椅
Cone Chair

遇見HAY的創辦人，
發表成為招牌商品的椅子

　　對威林而言自立門戶後的第一個轉捩點，就是遇見HAY的創辦人羅爾夫・海伊（Rolf Hay）。2004年，威林參加在哥本哈根貝拉中心舉辦的斯堪地那維亞家具展，於新秀專區展示一張以鋼條製成的簡約餐椅原型。據說羅爾夫・海伊一看到這件作品的設計就很喜歡，隨即找威林交涉產品化的事宜。當時，羅爾夫・海伊正在尋找能加入HAY產品陣容的作品，發現符合HAY品牌概念的椅子時，想必他應該很興奮。從威林日後的活躍表現來看，羅爾夫・海伊頗有先見之明。

　　這款命名為Hee系列[*66]的椅子，除了原本的餐椅外，又新增了椅面較低的休閒椅與椅面較高的吧檯椅

2種版本，然後由HAY在2005年的米蘭家具展上正式發表。由細鋼條構成的簡單設計，讓人看了覺得輕快。椅子可以疊起，也可以在戶外使用，由於方便好用，當時流行的開放式咖啡廳也大多採用這款椅子。結果這成了HAY創立初期的招牌商品之一，締造亮眼的成績。

*66
Hee系列的椅子

正因為是新世代品牌，
才能實現變更椅腳充實產品陣容的點子

　　為了讓HAY的商品陣容更加豐富，海伊與威林展開一項龐大的計畫：設計出6種形狀各異、以聚丙烯製成的椅殼，以及各式各樣的椅腳，然後組合出30多種衍生椅款。這名為About A Collection的一系列產品，是由餐椅、扶手椅、滾輪椅、吧檯椅、休閒椅、沙發等座椅組成，現在仍是HAY商品陣容的核心，持續生產販售。

HAY　About A Collection

About A Collection的概念，跟美國伊姆斯夫妻設計的貝殼椅系列有異曲同工之妙。這項計畫實施了以下的新嘗試。

・椅殼採用共通的設計，以此減少投資在成型模具上的費用。
・提供自由度較高、種類豐富的椅腳。
・結合以上2點，以親民的價格向使用者提供廣泛的選擇。

這種做法，是不具備自有工廠的新世代品牌才辦得到的招數。先在數間工廠個別製作部件，再集中到一個地方組裝，HAY的這種手法，也影響了丹麥的老字號家具製造商。

威林與路德維克共同成立事務所。也透過老字號製造商腓特烈西亞家具發表作品

與HAY合作推出的作品，讓身為家具設計師的威林名聲扶搖直上。2010年，他與就讀設計學校時的同學古蒙德・路德維克共同成立設計事務所。路德維克出身於冰島，是一位擁有雕刻家經歷、與眾不同的家具設計師。他以日德蘭半島的瓦埃勒為活動據點，不過每週會來哥本哈根的共同事務所幾天，跟威林一起進行共同的案子。

2013年，他們透過腓特烈西亞家具，發表兩人共同設計的Pato系列[*67]。Pato系列是由餐椅、扶手椅、吧檯椅、休閒椅、長椅等座椅組成，設計概念跟HAY的About A Collection一樣。他們使用共通的椅殼，搭

*67
Pato系列。上圖為Pato椅，下圖為Pato休閒椅。

配各式各樣的椅腳，創造出豐富的商品陣容。Pato系列的椅殼有3種不同的材質可以選擇，分別是聚丙烯、PU泡棉以及成型合板。

竟然有家具系列是由同一位設計師以共通的概念，透過新世代品牌與老字號家具製造商開發出來的，當初得知這項事實時我也很驚訝。如果將兩個系列擺在一起仔細比較，會發現兩者之間的差異非常有意思。

無論是新世代品牌還是老字號製造商，進行設計的方式都一樣

威林與路德維克不只跟HAY這樣的新世代品牌合作，也向腓特烈西亞家具這種老字號家具製造商提供設計，詢問他們是否會視製造商改變進行設計的方式，得到的回答是「基本上不會改變做法」。他們抱持的態度就是：不是配合製造商的品牌形象提供設

上圖為Pebble Stool（Warm Nordic），下圖為AUKI Lounge Chair（Lapalma）

計，而是配合製造商提出的專案主題或設計條件來進行設計。

　　不過，他們也表示：「由於各製造商或品牌的銷售通路及廣告宣傳費用不盡相同，即便是同樣的設計、相同品質的產品，最終的售價還是有可能不一樣，這對設計師而言是無可奈何的事。」

　　最近幾年，他們也共同向主打戶外家具的丹麥家具製造商Cane-line[*68]，以及同時販售年輕設計師的商品與黃金期復刻品的複合型品牌Warm Nordic提供設計[*69]。

　　除了丹麥之外，他們也承攬義大利製造商委託的工作。舉例來說，威林單獨與Lapalma[*70]合作，雙人組合則跟arrmet[*71]等品牌合作。期待兩人未來在國際上有更多活躍的表現。

Mani Chair（arrmet）

*68
Cane-line
威林與路德維克透過Cane-line，發表了Less Chair與Lean等餐椅，以及Roll邊桌。

*69
威林與路德維克為Warm Nordic設計過凳子，以及用櫟木或胡桃木製作的托盤等產品。

*70
Lapalma
1978年創立於義大利東北部帕多瓦（Padova）的家具製造商。生產販售日籍設計師AZUMI設計的LEM椅凳等作品。

*71
arrmet
義大利家具製造商，1960年創立於義大利東北部烏迪內（Udine）郊外的曼扎諾（Manzano）。

丹麥的照明設備製造商

　　照明設備是打造丹麥的「Hygge」空間所不可或缺的重要元素。這裡就為大家介紹，丹麥具代表性的照明設備製造商。

◉Louis Poulsen

　　Louis Poulsen是1874年創立的照明設備製造商。起初是進口葡萄酒的批發業者，後來也販售電氣工程所需的零件與工具，直到遇見保羅‧漢寧森（1894～1967），才踏上成為丹麥具代表性的照明設備製造商之路。兩者的合作關係，始於1925年在巴黎世博會上展出的、有3片燈罩的桌燈，之後保羅‧漢寧森又以這件作品進行再設計，創造出吊燈與立燈等燈具。1958年則是發表了堪稱丹麥照明設備之傑作的PH5、PH Snowball、PH Artichoke等作品。尤其PH5在日本也很受歡迎，2016年因著名性獲得承認而註冊成立體商標。除了保羅‧漢寧森之外，Louis Poulsen也生產阿納‧雅各布森與維諾‧潘頓設計的照明設備（潘頓的VP地球圖片刊登在P152。現在由Verpan復刻生產）。

PH Snowball

◉LE KLINT

LE KLINT是1943年成立的照明設備製造商，宛如摺紙一般的燈罩令人印象深刻（參考P65）。看起來像紙一樣的燈罩是用薄塑膠片仔細摺出來的，美麗的外觀令許多人著迷不已。起初以直線式設計為主，後來在1971年發表了有機形狀的SINUS LINE系列（保羅‧克里斯汀生），這成了LE KLINT的招牌商品之一，現在依然很受到消費者喜愛。2003年成為丹麥王室的供應商，據說宮殿與皇家列車都使用LE KLINT的產品。

◉Lightyears

　　Lightyears是2005年成立的、比較新的照明設備品牌。因為在市場上推出由塞西莉‧曼茲、卡斯帕‧薩爾托＆湯瑪士‧西格斯科等丹麥現役設計師設計的產品而備受矚目（參考P236、242）。其中塞西莉‧曼茲設計的卡拉瓦喬更是締造巨大的成功，成為Lightyears的招牌商品。雖然在2015年加入Fritz Hansen旗下，不過品牌仍繼續經營當中。

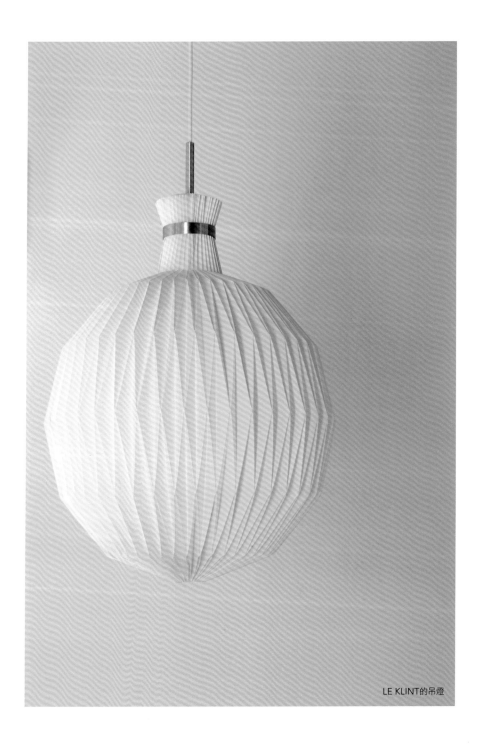

LE KLINT的吊燈

［年表］

年分	時代、風格、藝術運動、椅子	丹麥的歷史與家具相關事件（黃字：跟丹麥無關的事件）
B.C. 3000 A.D.1	古埃及　古希臘　古羅馬	B. C. 3000左右～B. C. 30左右　古埃及時代的椅子（X型凳、三角結構椅等），到了近代成為再設計的範本（例如克林特、梵夏）。 B. C. 800左右～B. C. 150左右　古希臘時代的椅子「克里斯莫斯」，到了近代成為再設計的範本（例如克林特）。 B. C. 750左右～A. D. 395　古羅馬時代，羅馬人與丹麥人互有交流，羅馬的工藝品傳入丹麥。
700	中世紀	793　維京人渡海襲擊英格蘭東北部林迪斯法恩（Lindisfarne）的修道院。北歐造船技術發達。之後，因遠征歐洲各地而傳入各種文化。 930～965左右　高姆王（Gorm the Old）與其子哈拉爾一世統一丹麥。 1016　克努特大帝（Knud den Store）即位為英格蘭國王（～1035）。
1300	哥德　文藝復興　明朝	1368　中國進入大明時代（～1644）。這個時代製作的圈椅等家具稱為明式家具，對近代的椅子設計有很大的影響（例如韋格納的中國椅）。 1397　卡爾馬聯盟成立（由丹麥、瑞典、挪威三國組成）。
1500		1523　卡爾馬聯盟解體（因瑞典脫離聯盟）。 1554　哥本哈根家具職人公會成立。這個時期是丹麥的繁榮期，商業與文化皆發達，並且開始製作受文藝復興風格等影響的樣式家具。開始有家具職人到英國或法國留學。
	巴洛克	1588　克里斯汀四世即位（～1648）。有建築王之稱，興建採荷蘭文藝復興風格的羅森堡宮等建築。 1616　丹麥東印度公司成立（有可能在日後進口東南亞的柚木）。 1600年代後半期～1700左右　溫莎椅在英國誕生。在此之前都是製作梯背椅。
1700	溫莎椅　洛可可	1700年代中期～　齊本德爾風格之類的家具在英國很受歡迎。
	喬治時期風格　齊本德爾之類的　夏克椅	1754　丹麥皇家藝術學院成立。 1770（或1771）　藝術學院開設製圖課程。 1777　皇家家具商會成立。 1783　尼可萊‧F‧S‧格倫特維牧師出生（～1872）。日後克林特父子參與哥本哈根格倫特維教堂的興建工程（1920～30年代）。 1789　法國大革命爆發。 1796　米歇爾‧托奈特出生（～1871）。

年分	丹麥的設計師、建築師、匠師的 生卒年與代表家具（紅字）	丹麥的事件， 丹麥以外的國際事件（黃字）
1800	05 作家漢斯・克里斯汀・安徒生	
		14 簽訂基爾條約（Treaty of Kiel），將挪威割讓給瑞典。
		15 皇家家具商會關閉。
		53 托奈特兄弟公司創立。
		59 發表托奈特曲木椅No.14。
		64 在第二次普丹戰爭中敗給普魯士與奧地利聯軍。失去日德蘭半島南部的什勒斯維希等三公國。之後，恩里克・達爾加斯（1828～1894）為挽救國力衰退的祖國，在日德蘭半島展開植樹造林活動（例如挪威雲杉），致力於復興國家。
		69 魯德・拉斯姆森工坊創立。
	72 卒）尼可萊・F・S・格倫特維	72 Fritz Hansen創立。
		74 照明設備製造商Louis Poulsen創立（最初為進口葡萄酒的批發業者）。
	75 卒）作家漢斯・克里斯汀・安徒生	
		78 Fritz Hansen生產以成型合板製作的辦公椅（First Chair）。
	81 卡爾・漢森	
		86 密斯・凡德羅出生（～1969）。
	87 凱・戈特羅布	87 勒・柯比意出生（～1965）。
	88 卡爾・克林特	88 G・T・里特費爾德出生（～1964）。
	A・J・艾佛森	
		90 丹麥工藝博物館（現丹麥設計博物館）開幕。Søborg Møbler創立。
		90左右 新藝術運動在法國等地展開（～1910左右）。
	92 尼爾斯・沃達	
	96 雅各布・克亞	96 消費合作社FDB成立。
	97 查爾斯・弗朗斯	
	98 莫恩斯・柯赫	98 建築師托瓦爾德・賓德斯伯爾，設計受新藝術運動影響的家具。阿爾瓦・阿爾托出生（～1976）。
		99 Gedsted Tang og Madrasfabrik（日後的GETAMA）創立。
1900	02 阿納・雅各布森	02 Hill House Ladder Back Chair（Charles Rennie Mackintosh）。
	弗雷明・拉森	
	03 奧萊・萬夏	03 維也納工坊成立（～1932，J・霍夫曼等人）。
	04 卒）魯道夫・拉斯姆森	
	07 奧爾拉・莫爾高-尼爾森	07 查爾斯・伊姆斯出生（～1978）。
		08 Carl Hansen創立（木工匠師卡爾・漢森在奧登塞開設家具工坊）。Sibast Furniture創立。
1910	10 Frame Chair（延森・克林特）	
	11 保羅・卡多維斯	11 腓特烈西亞製椅工廠創立（實業家N・P・勞恩斯創立。日後的腓特烈西亞家具）。
	12 芬・尤爾	

年分	丹麥的設計師、建築師、匠師的 生卒年與代表家具（紅字）	丹麥的事件， 丹麥以外的國際事件（黃字）
1910	14 漢斯・J・韋格納 博格・莫根森 Faaborg Chair 16 彼得・維特 18 約恩・烏松	13 Askman創立。 14 第一次世界大戰爆發（～1918）。丹麥維持中立。 18 Red and Blue Chair（里特費爾德） 19 C. M. Madsen創立。包浩斯創校（～1933，德國）。
1920	20 葛麗特・雅克 尼爾斯・奧托・莫勒 21 伊普・柯佛德-拉森 約爾根・狄翠爾 23 南娜・狄翠爾 艾納・佩德森 26 維諾・潘頓 阿納・沃達 27 Red Chair 29 保羅・凱爾霍姆 凱・克里斯坦森	20 根據公投結果，北部什勒斯維希地區回歸丹麥（韋格納的出生地岑訥從此屬於丹麥）。 24 皇家藝術學院開設家具課程（卡爾・克林特擔任講師）。 25 A・J・艾佛森與凱・戈特羅布合作參加巴黎世博會，獲得榮譽獎。Wassily Chair（馬塞爾・布勞耶）。 26 丹麥工藝博物館遷移至腓特烈醫院舊址。 27 家具職人公會展在哥本哈根舉辦（～1966）。MR Chair（密斯・凡德羅）。 28 FDB社員雜誌《SAMVIRKE》創刊。 29 經濟大蕭條。
1930	30 漢妮・凱爾霍姆 卒 延森・克林特 32 路德・裘根森 33 Safari Chair 34 Bellevue Chair 36 Church Chair 37 伯恩特 38 約爾根・加梅爾戈	31 Den Permanente成立。室內裝潢雜誌《BYGGE OG BO》創刊。 32 《MØBELTYPER》（奧萊・萬夏）出版。Stool 60（阿爾瓦・阿爾托）。 32～33 Zig-Zag Chair（里特費爾德）。 33 家具職人公會展開始舉辦設計比賽。 37 芬・尤爾與尼爾斯・沃達展開合作關係（～1959）。Magnus Olesen創立。 39 第二次世界大戰爆發（～1945）。
1940	40 Pelican Chair 42 艾力克・寇 丹・史瓦士 羅爾德・史汀・漢森	40 丹麥遭德國占領（4/9） 42 FDB Møbler創立（莫根森成為家具設計室負責人）。 43 Carl Hansen改名為Carl Hansen & Søn。LE KLINT創立。IKEA創立（瑞典）。

年分	丹麥的設計師、建築師、匠師的生卒年與代表家具（紅字）	丹麥的事件，丹麥以外的國際事件（黃字）
1940	44 約尼・索倫森 Peter's Chair 45 47 索倫・霍爾斯特 J39、AX Chair（1950年開始量產） 49 The Chair、Y Chair、 Colonial Chair、Chieftain Chair	44 卡爾・克林特成為皇家藝術學院家具系的首任教授。FDB Møbler第一家專賣店開幕（哥本哈根）。J. L. Møller創立。 45 第二次世界大戰結束。同盟軍解放丹麥（5／5）。Den Permanente的常設展示廳再次開放（12／11）。 45～46 查爾斯&蕾伊・伊姆斯陸續發表各種成型合板椅。 48 France & Daverkosen（日後的France & Søn）創立。 49 韋格納與Carl Hansen & Søn展開合作關係。
1950	50 Hunting Chair 51 PK0、Bear Chair 52 Ant Chair 53 Wire Chair原型（凱爾霍姆） 54 卒）卡爾・克林特 Model 75（J. L. Møller） 55 Seven Chair、PK1 56 PK22、Elizabeth Chair、Z Chair 57 卒）雅各布・克亞 Egyptian Stool、FM Reolsystem 58 Egg Chair、Spanish Chair、 Cone Chair 59 卒）卡爾・漢森 Hanging Egg Chair	50 美國雜誌《Interiors》2月號刊登家具職人公會展的報導。韋格納與芬・尤爾的椅子獲得好評。博格・莫根森離開FDB Møbler。 51 統一銷售韋格納家具的組織「Salesco」成立。韋格納獲得第1屆路寧獎。奧德羅普格博物館開幕。 53 Gedsted Tang og Madrasfabrik改名為GETAMA。艾納&拉斯・彼得・佩德森兄弟創立PP Møbler。 54 「Design in Scandinavia展」在北美舉辦（～1957）。《Interiors》雜誌5月號，刊登小愛德嘉・考夫曼投稿的文章「SCANDINAVIA DESIGN IN THE U. S. A.」。 55 設計雜誌《mobilia》創刊（～1984）。奧萊・萬夏就任皇家藝術學院家具系教授。安德烈斯・格拉瓦森收購腓特烈西亞製椅工廠。 57 France & Daverkosen改名為France & Søn。日本舉辦第一場丹麥展（「丹麥優良設計展」大阪大丸百貨公司）。Superleggera（Gio Ponti）。 58 日本舉辦「芬蘭與丹麥展」（東京白木屋日本橋店）。 59 設立丹麥家具品質管理制度。
1960	60 MK Chair 61 卒）約爾根・狄翠爾 62 Model 78（J. L. Møller）、Trissen Series 63 漢斯・桑格倫・雅各布森 GJ Bow Chair 64 亨利克・騰格勒 65 JH701（PP701）	60 哥本哈根的SAS皇家飯店（阿納・雅各布森設計）開幕。舉辦美國總統候選人電視辯論會，甘迺迪與尼克森2位候選人坐的是The Chair（韋格納）。 62 日本舉辦「丹麥展」（銀座松屋）。 65 創設國際設計獎ID Prize。大型會議中心「貝拉中心」開幕（哥本哈根）。

年分	丹麥的設計師、建築師、匠師的生卒年與代表家具（紅字）	丹麥的事件，丹麥以外的國際事件（黃字）
1960	66 湯瑪士・西格斯科	66 家具職人公會展走入歷史。斯堪地那維亞家具展開辦（哥本哈根）。France & Søn被保羅・卡多維斯收購，幾年後公司改名為Cado。
	67 卡斯帕・薩爾托 Panton Chair、PK20	67 潘頓椅的設計掀起疑似剽竊風波。 68 FDB Møbler家具設計室關閉。
	69 湯瑪士・班森 King's Furniture Series	69 PP Møbler發表韋格納設計的原創產品PP203。Selene（維克・馬吉斯特拉蒂）。
1970	70 露薏絲・坎貝爾 古蒙德・路德維克 71 卒）阿納・雅各布森 PK27 72 塞西莉・曼茲 卒）博格・莫根森 卒）查爾斯・弗朗斯	70 Soriana（Afra and Tobia Scarpa） 70年代 義大利設計掀起流行。 72 Andreas Tuck歇業。Tripp Trapp（Peter Opsvik）。 73 丹麥加入歐洲共同體（EC）。
	74 希伊・威林 76 卒）凱・戈特羅布	76 AP Stolen、Ry Møbler歇業。保羅・凱爾霍姆就任皇家藝術學院家具系教授（～1980）。 76～77 Cab（Mario Bellini）。
	79 卒）A・J・艾佛森 PK15	79 C. M. Madsen倒閉。
1980	80 卒）保羅・凱爾霍姆 8000 Series（裘根森&索倫森）	80 FDB Møbler賣給克維斯特公司。 80左右 義大利的後現代主義受到矚目。
	82 卒）尼爾斯・奧托・莫勒 卒）尼爾斯・沃達 84 卒）弗雷明・拉森 85 卒）奧萊・萬夏 86 卒）彼得・維特 Circle Chair	81 S・E（家具職人秋季展覽會）開辦。 82 Seconda（Mario Botta）。 84 Sibast Furniture歇業。設計雜誌《mobilia》停刊。
	89 卒）芬・尤爾	88 特哈佛特美術館開幕。 89 Den Permanente的常設展示廳關閉。
1990	90 Bench for two、Chairman Chair	90 漢森&索倫森（日後的Onecollection）創立。 90左右 約翰尼斯・漢森工坊歇業。
	91 卒）約爾根・加梅爾戈	91 PP Møbler接收約翰尼斯・漢森工坊的韋格納家具製造權。
	92 卒）莫恩斯・柯赫 93 卒）奧爾拉・莫爾高-尼爾森 Trinidad Chair	92 Aeron Chair。 93 丹麥加入歐洲聯盟（EU）。

年分	丹麥的設計師、建築師、匠師的生卒年與代表家具（紅字）	丹麥的事件，丹麥以外的國際事件（黃字）
1990		95　韋格納博物館開幕（韋格納的故鄉岑訥）。IKEA在哥本哈根郊外的根措夫特展店。腓特烈西亞製椅工廠改名為腓特烈西亞家具。
	97　Runner Chair 98　卒）維諾·潘頓	99　normann COPENHAGEN創立。
2000	00　Century 2000 Series	00　ID Prize與IG Prize合併成The Danish Design Prize（丹麥設計獎）。 01　PP Møbler引進NC加工機。
	02　ICE Chair	02　HAY創立。舉辦「阿納·雅各布森誕生100週年回顧展」（路易斯安那現代藝術博物館）。
	03　卒）伊普·柯佛德-拉森 　　　Micado 05　卒）南娜·狄翠爾 　　　Hee Series	03　Carl Hansen & Søn的總公司從奧登塞遷移到奧魯普（Aarup）。 05　斯堪地那維亞家具展，更名為哥本哈根國際家具展（～2008）。照明設備品牌LIGHTYEARS創立。
	06　卒）葛麗特·雅克 07　卒）漢斯·J·韋格納 　　　Don't Leave Me 08　卒）約恩·烏松 09　卒）阿納·沃達 　　　卒）漢妮·凱爾霍姆 　　　Essay Table	06　muuto創立。 07　漢森&索倫森改名為Onecollection。 08　在鄰接芬·尤爾故居的奧德羅普格博物館（哥本哈根）舉辦「芬·尤爾展」。
2010	10　NAP Chair 11　卒）保羅·卡多維斯 　　　Council Chair	10　&Tradition創立。 11　魯德·拉斯姆森工坊被Carl Hansen & Søn收購。丹麥設計學校與皇家藝術學院合併。丹麥工藝博物館，更名為丹麥設計博物館。日本智慧財產高等法院裁定，Y椅的外形可註冊為立體商標（翌年2012年註冊立體商標）。 11～12　芬·尤爾設計的聯合國託管理事會會議廳進行大規模裝修工程，由薩爾托&西格斯科設計理事會椅（製造商為Onecollection）。
	12　minuscule 13　Pato Series 14　Guest	14　舉辦漢斯·J·韋格納誕生100週年紀念展「WEGNER just one good chair」（丹麥設計博物館）。
	17　卒）伯恩特 　　　Loft Chair	17　日本與丹麥建交150週年。為紀念建交150週年，日本在金澤21世紀美術館舉辦「Everyday Life－Signs of Awareness展」（塞西莉·曼茲為策人），以及「丹麥設計展」（2016年12月於長崎縣美術館舉辦，之後在日本全國巡迴展出）。 18　Warm Nordic創立。
	19　卒）路德·裘根森 　　　Soft Chair	

● 參考資料

書名	作者‧編者	出版社（發行年分）
40 Years of Danish Furniture Design	Grete Jalk	Teknologisk Instituts Forlag(1987)
ARNE JACOBSEN	Carsten Thau & Kjeld Vindum	The Danish Architectural Press(2001)
ARNE JACOBSEN Architect & Designer 4th edition	Poul Erik Tøjner, Kjeld Vindum	Dansk Design Center(1999)
Børge Mogensen - Simplycity and Function	Michael Müller	Hatje Cantz(2016)
Carl Hansen & Son 100 Years of Craftsmanship	Frank C. Motzkus	Carl Hansen & Son A/S(2008)
CHAIR'S TECTONICS	Nicolai de Gier, Stine Liv Buur	The Royal Danish Academy of Fine Arts, School of Architecture Publishers(2009)
DANSKE STOLES/DANISH CHAIRS	Nanna & Jørgen Ditzel	Høst & Søns Forlag(1954)
DANSK MØBEL KUSNT i det 20. århundrede	Arne Karlsen	Christian Ejlers(1992)
Den nye generation Dansk møbeldesign 1990-2005	Palle Schmidt	Nyt Nordisk Forlag Arnold Busck(2005)
En lys og lykkelig fremtid - HISTORIEN OM FDB MØBLER½	Per H. Hansen	SAMVIRKE(2014)
FINN JUHL AND HIS HOUSE	Per H. Hansen	ORDRUPGAARD / STRANDBERG PUBLISHING(2014)
Finn Juhl at the UN -a living legacy	Karsten R.S. Ifversen, Birgit Lyngbye Pedersen	STRANDBERG PUBLISHING(2016)
FRANCE & SØN BRITISH PIONEER OF DANISH FURNITURE	James France	Forlaget VITA(2015)
FURNITURE Designed by Børge Mogensen	Arne Karlsen	The Danish Architectural Press(1968)
HANS J. WEGNER A Nordic Design Icon from Tønder	Anne Blond	Kunstmusset I Tønder(2014)
HANS J WEGNER om Design	Jens Bernson	Dansk design center(1994)
IN PERFECT SHAPE REPUBLIC OF FRITZ HANSEN	Mette Egeskov	Te Neues Pub Group(2017)
KAARE KLINT	Gorm Harkær	KLINTIANA(2010)
Lidt om Farver/Notes on Colour	Verner Panton	Dansk Design Center(1997)
MOTION AND BEAUTY・THE BOOK OF NANNA DITZEL	Henrik Sten Møller	RHODOS(1998)
NANNA DITZEL TRAPPERUM STAIRSCAPES		KUNSTINDUSTRIMUSEET(2002)
POUL KJÆRHOLM - FURNITURE ARCHITECT	Michael Juul Holm and Lise Mortensen	Louisiana Museum of Modern Art （POUL KJÆRHOLM展圖錄）（2006）
P.V.JENSEN-KLINT - The Headstrong Master Builder.	Thomas Bo Jensen	The Royal Danish Academy of Fine Arts, School of Architecture Publishers(2009)
STORE DANSKE DESIGNERE	Lars Hedebo Olsen, Anne-Louise Sommer等	LINDHARDT OG RINGHOF(2008)
Tema med variationer Hans J. Wegner's møbler	Henrik Sten Møller	Sønderjyllands Kunstmuseum(1979)
THE ART OF FURNITURE 5000 YEARS OF FURNITURE AND INTERIORS	OLE WANSCHER	REINHOLD PUBLISHING CORPORATION(1966)
the danish chair - an international affair	Christian Holmsted Olesen	Strandberg Publishing(2018)
Verner Panton. Die SPIEGEL-Kantine	Sabine Schulze, Ina Grätz	Hatje Cantz(2012)
WEGNER just one good chair	Christian Holmsted Olesen	Hatje Cantz(2014)
ARNE JACOBSEN　ヤコブセンの建築とデザイン	吉村行雄（撮影）、鈴木敏彦（文字）	TOTO出版（2014）
FINN JUHL追悼展		フィン・ユール追悼展実行委員会（1990）
VERNER PANTON The Collected Works	橋本優子、マティアス・レメレ、バゾン・ブロック	エディシオン・トレヴィル（2009）
美しい椅子　北欧4人の名匠のデザイン	島崎信＋生活デザインミュージアム	枻出版社（2003）
9006　デザインと共に歩んだ9006日	マイク・オヱマー（渡部浩行譯）	ニュト・ノルディスカ出版（1991）
近代椅子学事始	島崎信、野呂彰勇、織田憲嗣	ワールドフォトプレス（2002）
後世への最大遺物・デンマルク国の話	内村鑑三	岩波文庫（改版第1刷 2011）
スカンジナビアデザイン	エリック・ザーレ（藤森健次譯）	彰国社（1964）
増補改訂 名作椅子の由来図典	西川栄明	誠文堂新光社（2015）
デンマーク　デザインの国	島崎信	学芸出版社（2003）
デンマークの椅子	織田憲嗣	光琳社出版（1996）
デンマークの歴史	橋本淳 編	創元社（1999）
20世紀の椅子たち	山内陸平	彰国社（2013）
ハンス・ウェグナーの椅子100	織田憲嗣	平凡社（2002）
フィン・ユールの世界	織田憲嗣	平凡社（2012）
別冊太陽　デンマーク家具		平凡社（2014）
北欧文化事典	北欧文化協会等	丸善出版（2017）
物語 北欧の歴史	武田龍夫	中公新書（1993）
Yチェアの秘密	坂本茂、西川栄明	誠文堂新光社（2016）

◉圖片出處

本書刊登的圖片是由許多人士熱心提供。以下為攝影協助者（協助拍攝家具或資料）與圖片提供者（提供相片檔案等資料），以及圖片的刊登位置。

＜攝影協助＞

- Designmuseum Danmark：P27下圖、P29左下圖、P30、P31、P42下層左邊數來第2張、P61第1層2張·第3層2張、P62由上數來第3張、P74左邊3張、P83*5、P85、P90*8、P93*13、P102左上圖、P106左下圖、P140第4層右圖、P143右上圖、P152*18、P155中間2張·第3層左邊3張、P173*7、P197*21、P223*10
- Fredericia Furniture：P10、P83*6下圖、P199上圖·下圖
- FRITZ HANSEN：P110下層2張、P114*19上圖、P153*22左圖、P155第3層右圖、P171*2上圖、P196*16
- NANNA DITZEL DESIGN：P159*5
- PP Møbler：P182、P190下圖、P192下層2張、P193
- Wegner Museum Tønder：P92、P93*12、P101（GE1936、OX椅）
- 醫療法人福井牙科醫院：P160、P177*19、P261
- Carl Hansen & Søn Japan：P71*2、P137上圖、P205
- greeniche股份有限公司：P38*31、P41*37、P42上層右圖·中間右邊2張、P78上面2張、P176中圖
- 興石股份有限公司：P29*14·右下圖、P62*10、P66、P73、P91、P101左下圖、P125下面3張、P132上面2張、P140第1層4張、P153*21、P156、P189下面2張、P209上圖、P220
- KEIZO股份有限公司（FRITZ HANSEN STORE OSAKA）：P110*11、P111、P115下圖、P116第1層左邊2張·第2層左邊2張·第3層左邊2張·第4層左邊2張、P118（三腳版蟻椅以外）、P134*1、P137下面3張、P138上圖、P140·第3層3張、P141、P144、P145（PK61、PK33）、P146（PK20）、P178
- 坂本茂：P7、P34（The Chair）、P42（J39）、P64*21、P68上層右圖、P79（J39）、P96*20、P97*26左圖、P101（FH4283、CH24、The Chair、PP701）、P102（FH4283、CH24、The Chair）、P186*3、P191*14下圖、P202下面2張、P204*47、P216、P231
- Scandinavian Living：P101（PP66、公牛椅、熊椅）、P102（PP66、PP56、牛角椅、公牛椅）
- 妹尾衣子：P34右下圖、P130、P188上圖
- DANSK MØBEL GALLERY：P72上圖、P140第2層3張
- 二葉工業股份有限公司：P34左下圖、P61第2層3張、P131、P143左下圖
- Luca股份有限公司（Luca Scandinavia）：P74右邊4張、P172*3、P185中圖

＜圖片提供＞

- Alamy / Aflo：P60
- AP / Aflo：P97*26右圖
- B&O PLAY：P245
- CASPER SEJERSEN：P240
- CECILIE MANZ STUDIO：P242*45
- DITTE ISAGER：P198下圖
- ERIK BRAHL：P51、P241*38*40
- HOLMEGAARD：P242*44、P243
- iStock：P64上圖
- JEPPE GUDMUNDSEN-HOLMGREEN：P241*39
- Joergen Sperling / Ritzau Scanpix / Aflo：P57右下圖、P148上圖

- LIGHTYEARS：P247
- NANNA DITZEL DESIGN：P36下圖、P56下圖、P158、P159下面2張、P161、P163～166
- Poul Petersen / Ritzau Scanpix / Aflo：P56由上數來第2張、P70
- Radisson Collection Royal Hotel, Copenhagen（舊名：SAS Royal Hotel）：P113中圖、P116第1層右圖·第2層右圖·第3層右圖、P117
- Ritzau Scanpix / Aflo：P56上圖、P58
- SALTO & SIGSGAARD：P50、P127、P198上圖、P214、P232～239
- Tage Christensen / Ritzau Scanpix / Aflo：P57左上圖、P104
- Tage Nielsen / Ritzau Scanpix / Aflo：P57左中圖、P88上圖
- Thomas Bentzen / industrial design：P226、P248～253
- Tobias Jacobsen：P105、P112*14、P114*18
- WELLING / LUDVIK：P202上圖、P254～259
- Vitra：P149*6、P152*16*17
- 宇納正幸 / tsuzuru：P42第3層左圖、P68上層中圖、P79上層右圖
- Carl Hansen & Søn Japan：P98（CH25）、P101（CH11、CH07、CH445翅膀椅、CH468眼睛椅）
- ACTUS股份有限公司：P149*4
- KAMADA股份有限公司：P210*58
- Kitani Japan股份有限公司：P57左上圖、P120、P188中圖
- greeniche股份有限公司：P34下層中圖、P40下圖、P42（J4）、P78*2下圖、P82
- 坂本茂：P96*24、P102左下圖
- Scandinavian Living：P42第3層右圖、P56由上數來第3張、P76、P81、P95右邊3張、P99、P101（J16、孔雀椅、PP112、旋轉椅、PP512、PP524、PP521）、P112*15、P143左上圖、P145（PK111）、P191*13*14上圖、P199中圖、P200、P201、P221下圖
- DANSK MØBEL GALLERY：P175*11
- Danish Interiors股份有限公司：〔Onecollection〕P121、P122*9、P212、P213 〔GETAMA〕P98（GE240）、P206上圖、P207
- Fritz Hansen日本分公司：P27*7、P57左下圖、P106*6、P114*19下圖、P116第4層右圖、P134上圖、P135、P136、P145（PK31、PK54、PK9、PK24）、P150、P171*2左圖、P195、P196*17*19*20、P197*22*23、P244
- 武藏野美術大學美術館：P28*13、P140第4層左圖、P143右下圖、P146左上圖
- Luca股份有限公司（Luca Scandinavia）：P34*19·下層左邊數來第2張、P35、P71上面2張、P72中圖、P77、P78下圖、P83中間3張·*6上圖、P86、P90*9、P98下面2張、P101第4層左圖、P124、P125上層4張、P129、P149*3、P153*22右圖、P168～170、P171*2右圖·下圖、P172*4、P174、P175*12、P176上圖·下圖、P177*16、P185上圖、P186上圖·下面2張、P187、P188*6、P189上圖、P197*24、P206下層2張、P208、P209下面3張、P210下面2張、P211、P221上圖、P222、P223*7、P228

＊於協助地點攝影：日本／渡部健五；丹麥／主要為筆者
＊上述以外的圖片，為筆者、渡部健五與編輯拍攝、所有。

　　自從我結束3年的丹麥留學生活回到日本後，轉眼間已過了15年以上的光陰。一說起當時的回憶，話匣子就停不下來。像是深夜差點被關在丹麥設計學校的電梯裡，以及靠著自己的爛丹麥語跟房東聊天等，這些事現在都成了美好的回憶。

　　當時的我光是要完成學校的課題就耗盡了全部精力，根本沒有多餘的時間與精神去學習丹麥家具的歷史。如今回想起來，我才發覺原來自己就生活在，被黃金期設計的家具與照明設備包圍的環境。由於房東原本是一名建築師，我很幸運的能在日常生活當中，近距離接觸到卡爾・克林特設計的教堂椅與狩獵椅、博格・莫根森設計的西班牙椅與坐臥兩用床，以及漢斯・J・韋格納設計的Y椅等經典家具。我應該就是在這個時候，自然而然打下了研究丹麥家具的基礎。

　　我在設計學校結識了許多傑出的同學，例如本書介紹的湯瑪士・班森、希伊・威林，以及古蒙德・路德維克。留學時代的最大恩師——羅爾德・史汀・漢森，不只教導我家具的設計，還讓我學習到丹麥人的生活風格與丹麥式的師生關係等。

　　我真正開始熱中研究丹麥家具設計史，是在回國過了一陣子，自己開始在大學任職之後。在丹麥度過的3年時光，對於研究確實有很大的幫助。撰寫這本彙整多年研究成果的著作時，丹麥的朋友在當地幫我蒐集資料與採訪，提供許多方面的支援。我要借這個地方向朋友表達謝意。

　　如果本書能讓各位讀者多少瞭解到丹麥家具設計的趣味，對我而言沒有比這更開心的事了。家具本身固然有它的迷人之處，不過我認為丹麥家具設計的魅

力，其實凝聚於家具誕生的歷史背景，以及設計師之間的複雜關係上。因此撰寫本書時我謹記著這點，希望能讓讀者順著時代愉快地瞭解丹麥家具的歷史。

最後，我要由衷感謝撰寫本書時，提供協助的各製造商與店鋪的相關人士、攝影師、願意接受採訪的設計師等許許多多的人物，以及很有耐心地陪我走到最後的編輯西川榮明先生。

2019年8月

多田羅景太

多田羅景太

（Keita Tatara）

1975年出生於香川縣。京都工藝
纖維大學設計與建築學系助理教
授。從京都工藝纖維大學造形工
學系畢業之後，申請丹麥政府的
留學獎學金，前往丹麥設計學校
（現丹麥皇家藝術學院），向師
從奧萊・萬夏與保羅・凱爾霍姆的
羅爾德・史汀・漢森學習家具設
計。在丹麥留學期間，曾參加斯
堪地那維亞家具展之類的展覽
會。2003年從該校畢業後便返回
日本，直到2008年為止都在設計
事務所任職，負責設計以家具為
主的室內家飾產品。目前除了在
京都工藝纖維大學任教外，也在
京都精華大學等學校擔任講師。
是紀錄片《Børge Mogensen -
Designs for life》日語版譯者。

企劃編輯：
西川栄明

攝影：
渡部健五、多田羅景太、西川栄明

插圖：
坂口和歌子

裝幀・設計：
佐藤アキラ

國家圖書館出版品預行編目資料

丹麥家具設計史：百年工藝美學溯源 / 多
　田羅景太著；王美娟譯. -- 初版. -- 臺
　北市：臺灣東販, 2020.09
　272面；14.8×21公分
　譯自：流れがわかる! デンマーク家具
　のデザイン史：なぜ北欧のデンマークか
　ら数々の名作が生まれたのか
　ISBN 978-986-511-453-4(平裝)

1.家具設計 2.歷史 3.丹麥

967.5　　　　　　　　　　　109010984

NAGARE GA WAKARU
DENMARK KAGU NO DESIGNSHI
© KEITA TATARA 2019
Originally published in Japan in 2019
by Seibundo Shinkosha Publishing Co., Ltd.
Chinese translation rights arranged through
TOHAN CORPORATION, TOKYO.

百年工藝美學溯源
丹麥家具設計史

2020年9月 1 日初版第一刷發行
2023年8月15日初版第四刷發行

作　　　者　多田羅景太
譯　　　者　王美娟
編　　　輯　曾羽辰
美術編輯　黃郁琇
發 行 人　若森稔雄
發 行 所　台灣東販股份有限公司
　　　　　＜地址＞台北市南京東路4段130號2F-1
　　　　　＜電話＞(02)2577-8878
　　　　　＜傳真＞(02)2577-8896
　　　　　＜網址＞http://www.tohan.com.tw
郵撥帳號　1405049-4
法律顧問　蕭雄淋律師
總 經 銷　聯合發行股份有限公司
　　　　　＜電話＞(02)2917-8022

TOHAN